일러스트레이터의

작업실

일러스트레이터의 작업실

초판 1쇄 발행 2015년 9월 30일
　　　 2쇄 발행 2016년 9월 01일

지은이 잠산(강산), 김지현, 서미지, 레드몽(이정희), 이지은, 허경원, 윙크토끼(홍학순)
발행인 백남기 발행처 도서출판 이종 출판등록 제313-1991-16호 주소 서울시 마포구 월드컵로15길 67
전화 02-701-1353 팩스 02-701-1354 홈페이지 www.ejong.co.kr

책임편집 백명하 편집 권은주 디자인 방윤정 영업 박하연
전시기획 이백(갤러리 블루스톤)

값 20,000원
ISBN 978-89-7929-218-3 03600

이 도서의 국립중앙도서관 출판시도서목록(CIP)은 서지정보유통지원시스템 홈페이지(http://seoji.nl.go.kr)와
국가자료공동목록시스템(www.nl.go.kr/kolisnet)에서 이용하실 수 있습니다. (CIP제어번호:CIP2015022460)

* 도서출판 이종은 미술 서적을 전문으로 출간하고 있습니다. 작가님들의 참신한 원고를 기다리고 있습니다.
* 이 도서는 친환경 식물성 콩기름 잉크로 인쇄하였습니다.

BLOG ejongcokr.blog.me
FACEBOOK facebook.com/artEJONG
TWITTER twitter.com/artejong
INSTAGRAM instagram.com/artejong

『일러스트레이터의 작업실』은 갤러리 블루스톤에서 열린 'Frame in Frame(프레임 인 프레임)' 전시회에 참여한 아티스트들의 작업실과 그들의 작품 세계에 대한 이야기가 담겨 있습니다. 갤러리 블루스톤에서는 단순한 공동 작가 전시가 아니라 작가들이 끊임없이 작업을 하는 과정 중에 한 템포 쉬어 갈 수 있는 쉼표 역할을 할 전시회로 전시 주제를 잡았습니다. 실제 작품의 프레임과 갤러리의 흰 벽이 하나로 합쳐져 또 다른 거대한 프레임이 만들어졌고 이 프레임이 작가들의 낙서장과 같은 역할을 하게끔 만들어 작가의 즉흥성을 보여줄 수 있었습니다. 그 동안 일러스트 혹은 애니메이션, 회화로 스스로의 틀을 정하지 않고 활동해온 7명의 작가들은 이 전시에서 그동안의 작업과는 다른 방식, 또는 그에서 확장된 작업을 새롭게 보여주었습니다. 이 책은 전시회에서 선보인 작품 이외에도 과거의 작품, 작업실과 작업 과정 등을 살펴볼 수 있어 각 작가들에 대해 깊이 이해할 수 있는 기회가 될 것입니다.

이백(갤러리 블루스톤)

목차

잠산

Website : www.jamsan.com

Facebook : jamsanjamsan

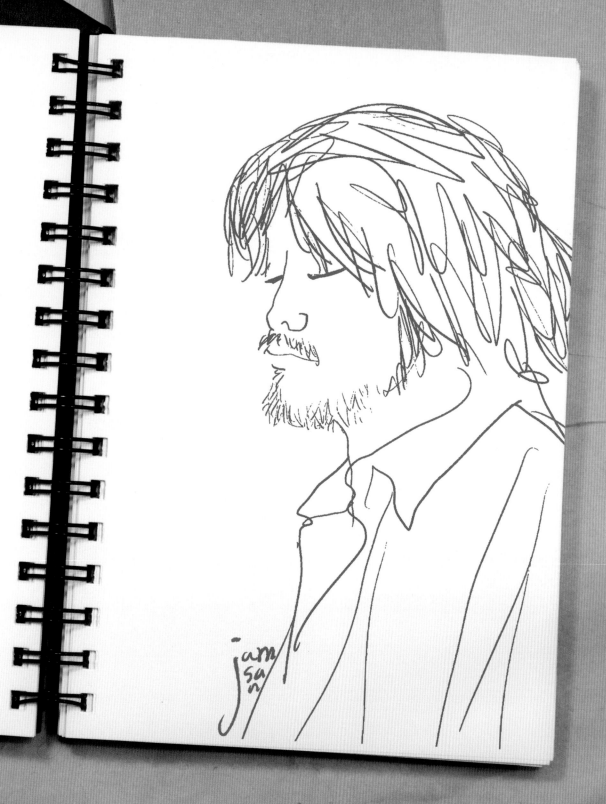

작업실을 소개해주세요

작업실은 일산에 있어요. 집과 작업실을 최근에 분리했습니다. 작업을 하다가 바로 잠자리가 옆에 있지 않으면 잠을 자려고 집에 가다가 잠이 깨버렸어요. 그래서 한 공간에 다 만들었었는데 따로 분리해야겠다는 생각이 들어서 근처에 집을 하나 구해 1년 동안 그렇게 생활하고 있습니다. 저는 기본적으로 컴퓨터로 작업을 해서 사실은 작업실에 컴퓨터 1대만 있어도 되거든요. 수작업이니 뭐니 많이 안 벌려도 되니까요. 상업미술을 한 10년동안 컴퓨터 작업만 하다 보니까 그전에 했었던 수작업을 다시 하고 싶었어요. 그래서 몇 년 고민을 하다가 재작년에 수작업을 제대로 해볼 수 있는 창고 같은 작업실을 구했습니다.

홍대에 작업실이 있을 때에는 작업실에 컴퓨터 1대 밖에 없어서 더 많이 이것저것 꾸며놨었는데 일산으로 옮기면서 시멘트와 나무를 가지고 수작업을 많이 하다 보니까 먼지가 많이 나서 꾸미지는 못하고 최대한 수작업을 할 수 있는 실무 위주로 공간을 꾸몄습니다. 그렇게 수작업에 최적화된 공간으로 꾸미다 보니 작업실이 점점 공장이 되고 있는 분위기예요. 나무 작업과 영상 작업을 하는 친구와 같이 작업실을 쓰고 있는데, 지금이 더 좋아요. 공동 공간만 같이 쓰고 작업 공간만 따로 쓰고 있는데 예전에는 주거 공간과 함께 썼기 때문에 혼자서 써야 했지만 이제는 집이 따로 있기 때문에 상관 없어요. 컴퓨터 작업은 집에서만 해요. 작업실은 수작업을 하기 위해서만 사용하고 있습니다. 공간을 쓰임새에 맞게 분리해버려서 더 간략해졌죠.

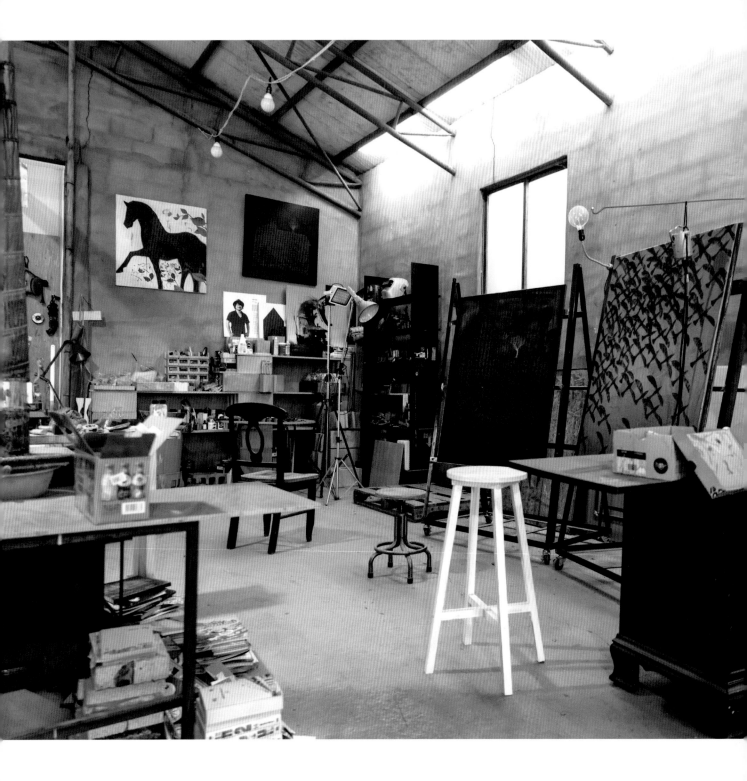

어떤 도구를 가지고 작업하시나요?

페인터 6.1을 아직까지 쓰고 있어요. 15년 동안 썼죠. 그래서 운영체제가 업그레이드 되는 게 두려워요. 페인터 6.1이 구동되지 않을까 걱정돼서 안 바꾸다가 윈도우 8에서도 구동이 된다는 얘기를 듣고 얼마 전에 윈도우 8을 설치했어요. 운영체제를 또 업그레이드해야 할 시기가 돼서 업그레이드 했는데 페인터 6.1이 구동이 안되면 그 때에는 최신 버전을 사용하게 될 거라고 생각합니다. 아직까지 옛날 버전을 사용하는 것은 포맷도 못할 정도로 컴퓨터를 다루는 게 서투르기 때문입니다. 7~8년 전에 최신 버전으로 바꿔볼까 생각은 해봤어요. 결국에는 페인터에서 작업했던 느낌을 찾게 되더라고요. 그래서 굳이 바꿀 필요성을 못 느꼈습니다. 페인터 6.1을 못쓰게 되면 아예 최첨단 프로그램으로 바꾸든가, 아날로그로 가든가, 시작도 안 해본 작업 방식을 시도해보게 될 것 같습니다.

예전에는 수채화 느낌이 나는 작품을 많이 작업했는데 3~4년 전부터 바뀌었어요. 이제는 페인터라는 프로그램에 귀속될 수 있는 툴을 잘 안 쓰려고 합니다.

컴퓨터 작업할 때 타블렛을 사용하는데 와콤 2를 재작년까지 사용하다가 와콤 인튜어스로 바꿨습니다. 사람들이 사용하는 컴퓨터 사양에 대해서 많이 물어보는데 저는 50만원 정도의 사양이면 충분하다고 생각해요. 포스터 사이즈 일러스트를 작업을 하는 정도면 크게 상관이 없거든요. 고사양 컴퓨터도 버벅대는 건 비슷하더라고요. 3D 게임이 돌아가는 컴퓨터면 2D 그래픽 작업을 하는 것도 무리가 없어요. 벽화처럼 대형 작업은 쪼개서 작업합니다. 스케치는 용량 작게 해서 하나로 그려서 분위기를 잡고, 컬러도 70%까지는 작은 사이즈에서 작업해두고 색감, 톤, 밀도까지 어느 정도 맞춰 놓고 묘사 들어갈 때 잘라서 값을 키웁니다. 어차피 컴퓨터가 좋아도 작업 방식은 동일해요.

수작업에서는 철근, 나무, 시멘트를 사용합니다. 이제는 재료에 구애 받지 않죠. 용접도 어깨 너머로 배워서 할 줄 알게 되었고요. 나만의 캔버스를 만들 때 쇠로 용접해서 와꾸를 잡고 캔버스를 시멘트로 만들어요. 시멘트 특성 상 조각도 가능하고 무언가를 올려놓을 수도 있습니다. 판화처럼 되기도 하고 대리석 같은 느낌도 낼 수 있죠. 대신 그림은 더 심플해졌어요. 쇠, 철 느낌, 거친 용접의 느낌이 좋아요. 희한한 것은 우리는 쇠를 강하다고 생각을 하는데 쇠를 다루는 친구에게 물어보니 많이 다루다 보면 쇠가 연하다고 하더라고요. 오히려 나무가 더 강하고 위험하다고 하네요. 쇠끼리 녹아 들어가고 그라인더로 갈아서 빛나는 느낌을 아주 좋아해요. 그래서 작업실이 철물점처럼 됐어요. 한쪽 벽에는 톱 같은 공구들이 걸려 있습니다. 보통은 쇠를 다루는 사람은 쇠 관련 공구만 갖고 있고, 나무를 다루는 사람은 나무 관련 공구만 갖고 있는데요. 저는 재료를 이것저것 실험하다 보니까 언제 뭘 하고 싶을지 모르니까 공구를 보게 되면 혹시 모르니까 사게 되더라고요. 요긴할 것 같고 언젠가 쓸 것 같으니까요. 옛날에 생각만 하고 막연했던 것들이 구체적으로 보이니까 그게 재미있습니다. 지금은 걸음마 단계라서 물어봐서 재료를 사고 아는 조각가 형님이나 다른 친구들이 재료 살 때 쫓아가서 어깨 너머로 보고 흥정하는 것을 배우고 있습니다.

그림 시작할 때 테크닉 하나 하나를 배웠던 기분이랑 같아요. 컴퓨터만 사용해서 작업했다면 몰랐을 느낌이죠. 3D 조각과 디지털 작업이 서로 작용합니다. 쇠와 같은 오브제를 찍어서 디지털 작업에 적용해보는 식으로 작업하고 있어요. 구별이 점점 없어지는 상황이죠. 앞에서 이것저것 만지면서 느끼는 것이 많습니다. 인테리어도 관심이 많았는데 전에는 관심만 있으니까 책만 샀어요. 근데 이제는 실제로 다룰 줄 아니까 해볼 수 있는 거예요. 가능성이 많아지는 단계죠.

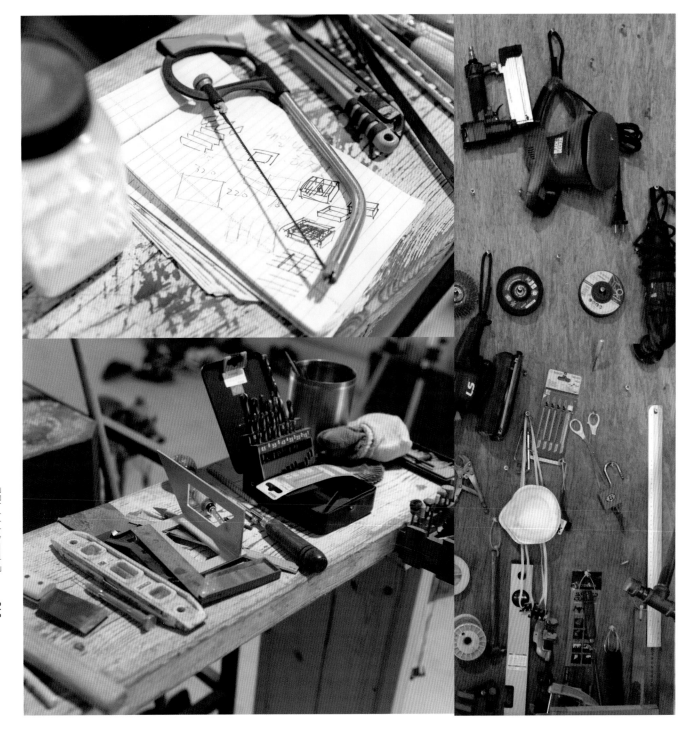

일러스트레이터의 작업실

작업 과정은 어떻게 되나요?

손으로 스케치를 안 해보고 머리로 드로잉을 대충해본 다음, 대상을 보고 작업을 합니다. 컴퓨터로 작업할 때에는 큰 그림은 구상하고 그리는데, 일반적인 작업을 할 때는 스케치를 하다가 낙서든 얼룩이든 먼저 만든 다음, 그 안에서 형태를 보고 형태를 찾아가서 만듭니다. 그래야지 결과도 좋아요.

작품 구상을 하기 위해 딱히 노력은 안 해요. 그냥 계속 생각합니다. 다른 일을 하면서도 생각을 놓지 않고 연결해서 계속 생각하죠. 그러다 보면 모든 것을 그 일을 기준으로 생각하게 됩니다. 남들은 정작 그림 그리는 시간이 길지 않다고 생각하는데 저는 15년동안 이 일을 해왔으니까 표현하는 테크닉 자체는 어렵지 않아요. 무엇을 그릴까가 가장 어렵죠.

작년에 개인 작업한 작품에서 파란색을 많이 사용했어요. 저는 제가 빨간색과 검은색을 좋아한다고 생각했는데 색 하나만 써야 한다고 가정해보니 코발트 블루를 쓰고 싶었어요. 대상을 단순하게 잡고 옛날처럼 밀도 있고 컬러풀하게 색을 쓰려고 하지 않으니까 파란색을 택하게 되었습니다. 클라이언트들은 화려하고 밀도 높은 그림을 좋아하지만 사실 그런 그림들은 오래 볼 수 없어요. 개인적인 작업에서는 오래 볼 수 있는 그림을 그리고 싶었습니다. 재료 자체에서 나오는 느낌이 제일 좋은 느낌인 것 같아요. 어딜 빼고 뭘 살려야 할지 굉장히 고민돼요. 재료의 순수한 느낌은 좋은데 손기술이나 머리를 쓸수록 어려워져요.

외주 일 같은 경우, 옛날에는 외주 일에 하루 종일 매달려 있었습니다. 이제는 경력이 있으니 어느 정도 작업시간이 예상해서 나머지 시간에 다른 일을 해요. 상업미술 같은 경우에는 걸리는 시간에 완성도가 달려 있습니다. 예를 들어 일주일 안에 완성해야 하는데 기존의 스타일로는 이 작업을 완성 못할 것 같으면 다른 스타일을 도전

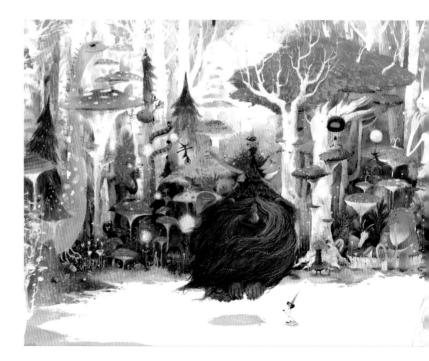

하게 돼요. 일주일 안에 작업할 수 있고 완성도가 있는 다른 스타일이나 작업 과정을 다시 세우든가 해서 작업하는 거죠. 3일은 퀄리티에 투자하고 나머지 이틀은 만들어놓은 탄창들을 짜집기하는 식이에요. 상업미술은 일의 양이 많으면 시스템을 만들어 기계처럼 일하려고 하는 편이에요.

의뢰가 늘어오면 일단 전화통화 한 번 하고, 메일로 컨셉을 받고 작업을 하고 시안 보여주고 수정 작업을 하는 식으로 합니다. 기본적으로 클라이언트와 전화통화를 하거나 만났을 때 많이 물어봐요. 어떤 작업인지, 뭐가 목표인지, 지금 나와 대화하는 사람이 책임자인지, 오더를 받는 사람인지, 전달하는 사람인지를 물어보죠. 최대한 클라이언트 마음에 들어야 해요. 클라이언트가 제 스타일이 마음에 들어서 일을 의뢰를 했지만 결국은 클라이언트의 생각에 제 스타일을 입혀달라는 것 뿐이지 제 작품을 해달라는 것이 아니거든요. 일을 명쾌하게 끝내려면 계속

물어봐야 해요. 최대한 클라이언트와 대화를 많이 해서 그 대화를 토대로 작업합니다. 클라이언트가 좋아하는 취향에 제가 한 작업인 걸 보는 이들이 알아볼 수 있게 제 색깔을 어떻게 입힐지를 생각해요. 겉에 포장지를 씌우는 것과 같은 거죠. 처음부터 이런 방식으로 작업한 건 아니고 일을 많이 작업하다 보니 빠르게 작업하고 제 색깔을 잘 보여주기 위한 노하우가 쌓인 겁니다.

시안 수정은 4번까지 해봤어요. 수정의 횟수보다는 폭이 중요해요. 2~3번까지는 클라이언트가 요청한대로 수정을 해주죠. 클라이언트의 반응을 보고 수정을 원하는지 다시 그려주는 것을 원하는지 물어봅니다. 그래서 클라이언트와 대화를 많이 나누고 질문을 많이 하는 거에요. 개인작업은 그런 생각을 안 합니다. 내가 정말 원하는지를 생각하게 되니 오히려 더 어려워요. 밀도 높은 작품을 그리면 보는 사람들이 좋아할 걸 알아요. 지금도 그런 면에서 고민 중입니다. 과정이 오래 걸릴 거 같아요.

일러스트레이터라는 길을 걷게 된 이유를 알려 주세요

고등학교에서 동양화를 전공하고 대학교는 공주대 만화학과를 갔어요. 원래 동양화를 전공한 것도 만화가가 되고 싶어서였어요. 만화를 그리려면 선을 잘 그려야 한다고 생각해서 동양화를 선택한 건데 동양화에서는 여백을 살리는 게 중요해서 공간을 쪼개는 것도 배울 수 있었습니다. 만화는 연재하는 그림 스타일이 아니라 유럽의 아트 만화 스타일을 해보고 싶었습니다. 대학교를 졸업하고 먹고 살 문제가 중요해졌죠. 일러스트라는 장르가 있는지도 몰랐는데 교육용 삽화를 그리던 동기가 소개해줘서 삽화를 그리게 되었어요. 이 분야에 자리를 잡아야겠다고 생각해서 열심히 그렸어요. 그렇게 열심히 그리다가 보니 일도 점점 많이 하게 되었고요. 그림을 안 그리면 할 수 있는 게 없었어요. 언제나 여기서 자리를 못 잡으면 떨어질 것 같은 벼랑 끝에 서있는 것 같은 감정이 들었어요.

많은 사람들이 원하는 직업을 갖게 되면 거기서 끝이라고 생각하고 발전이 멈춰버려요. 저는 3일에 하루라도 개인 작업을 해야겠다고 생각했어요. 일하려고 그림을 선택한 게 아닌데 일이 그림의 전부가 돼버릴 까봐 겁이 났죠. 그래서 개인 작업을 쉰 적이 없습니다. 개인 작업을 하면서 개성과 흐름을 찾게 되었고 새로운 것을 알게 되어서 더 많은 시너지 효과를 얻게 되었어요.

홈페이지에 올렸던 늪거인 포스터나 개인 작업한 그림에 댓글이 정말 많이 달렸었어요. 그게 너무 좋았죠. 그래서 늪거인을 동화책으로 만들려고 생각하고 있습니다.

파란집, 700×450mm, Corel Painter v6.1, 2013

잠신

늙거인 , Corel Painter v6.1, 2006

어떤 클라이언트들의 작업을 했었나요?

2년 전에 KBS 역사스페셜 '쿠시나메' 편의 컨셉 아트 의뢰 요청 연락
이 왔어요. 방송국 측에서는 컨셉이 잡혀 있던 것은 아니었어요. 페
르시아의 문화자료들을 받았는데 다 스캔해서 쪼개 새로 나온 원고에
맞춰서 다시 배치했습니다. 현대적인 느낌과 제 색깔도 가미했죠. 그
일 계기로 지금은 KBS '역사저널 그날' 작업도 요청 받아서 1년 반 째
작업하고 있습니다.

상업미술 쪽으로는 광고가 호흡이 길지 않아 잘 맞는 것 같습니다. 저
는 매번 다른 걸 하는 걸 좋아하는 사람인데 책 작업은 못해도 한 달은
이끌어가야 해요. 호흡이 길면 힘들죠. 그래서 요즘은 오래 작업해야
하는 일을 피합니다. 최근에 넥센 타이어와 맨체스터 시티FC의 협업
광고 작업을 하게 되었습니다. 광고 회사에 갔더니 디자인 컨셉이 아
무 것도 안 나와 있었어요. 맨시티는 파란 독수리가 로고인데 독수리
날개를 사실적으로 표현할 것인지 아니면 르네상스 시대 느낌으로 앤

틱하게 표현할 것인지 이야기를 나누었습니다. 광고가 3D 애니메이션
으로 만들어지는데 너무 사실적으로 묘사하면 제작하기가 힘들 거라
는 것을 알고 있었어요. 그래서 앤틱한 느낌 70%, 사실적인 느낌 30%
로 표현했죠. 바로 OK되서 넘어갔어요.

예전에 나이키 광고 작업을 할 때 알게 된 PD분과 즐겁게 작업을 했었
습니다. 그 PD분이 회사를 나와서 아이패드용 어플을 제작하는데 저
한테 일을 의뢰해왔어요. 같이 일할 때 좋게 일해서 흔쾌히 의뢰를 받
았고 3개월 동안 60장 정도 그렸어요. 동물원 정글을 그렸는데 정말
힘들었고 그만큼 재미있었어요. 결과도 좋았어요. 그 어플이 미국 맘스
어워드에서 종합 대상을 받아서 전망이 밝아 보였어요. 그런데 그 해
스티브 잡스가 사망했어요. 그러다가 회사 사정으로 인해 어플이 상용
화되지 못했어요. 그 때 만드는 건 사람이지만 이루는 건 하늘의 뜻이
라는 생각이 들었어요. 끝맺음이 아까운 작업이었죠.

KBS 역사"그날" 쿠시나메, Corel Painter v6.1, 2013

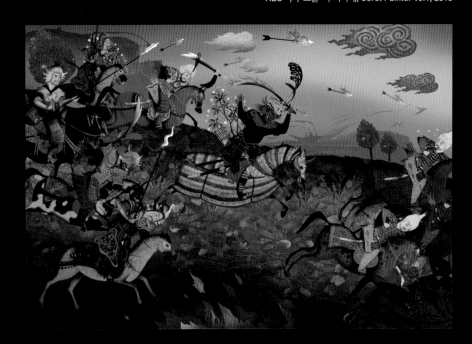

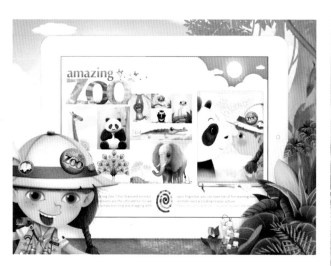

헨젤과 그레텔 작업에 대해서 알려주세요

어떤 출판사에서 동화풍의 삽화가 실린 책 시리즈를 제작하고 있었는데 저한테 '헨젤과 그레텔'의 삽화를 요청했습니다. 어린이에 국한된 동화가 아니라 성인도 볼 수 있는 컨셉의 동화를 원해서 조금 어두운 느낌의 삽화를 그렸어요. 결국은 제 개인 사정으로 책으로 제작되지는 않았습니다. '헨젤과 그레텔'처럼 이미 사람들에게 익숙한 소재를 이미지화 할 때에는 사람들 생각과 무조건 다르게 표현합니다. 누구나 뻔히 떠올리는 이미지일수록 작업하는 게 어렵기는 해요. 이런 작업에서는 한끝 차이가 중요합니다. 예를 들어 눈의 여왕에 대해 사람들이 흔히 생각하는 이미지가 흰 머리라면 검은 머리로 표현하는 거예요. 사람들이 흔히 그러려니 생각하는 것들에 대해 장식적인 요소를 바꾼다고 새롭진 않아요. 그 캐릭터가 지닌 근본적인 요소를 바꿔버리면 새롭게 느껴지죠.

(좌)Amazing ZOO, Corel Painter v6.1, 2011 | (우)헨젤과 그레텔, 400×650mm, Corel Painter v6.1, 2010

참신

점산

REBUILDING MEMORIES, 350×350mm, Corel Painter 6.1, 2006

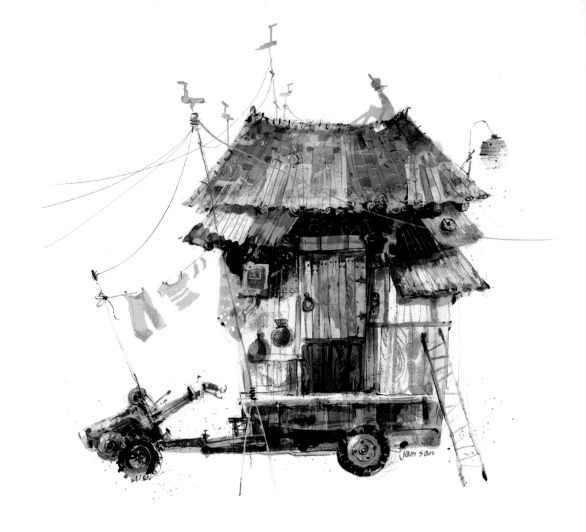

'기억 속의 재조합'은 캘린더 상품인데요, 컨셉이나 제작 에피소드에 대해 알려주세요

제가 처음으로 만든 아트 상품이에요. 처음 상품은 돈이 목적이 아니라 의미가 있는 상품을 만들고 싶었어요. 상품 가격도 2~3만 원 정도로 기준을 잡아놨어요. 한국인이 외국인 친구에게 마음 편하게 줄 수 있는 선물 같은 상품을 만들고 싶었죠. 우리 문화를 담은 이미지 이지만 너무 전통적인 한국의 느낌이 아니라 현대적인 느낌이 들도록 만들고 싶었습니다. 집과 나무와 사람을 그리자고 생각했어요. 그랬더니 제가 어릴 때 봤던 다양한 집들이 생각났어요. 다양한 디자인에 여러 문화가 섞인 집들.

자세한 고증 작업 없이 기억 속에 있는 그 집들을 재조합해서 디자인적으로 세련되고 젊은이들에게 어필할 수 있는 느낌으로 표현했어요. 컬러 교정을 보느라 교정쇄만 4번 뽑고 종이도 고급 수입지를 골라서 인쇄했어요. 배보다 배꼽이 더 큰 작업이었죠. 그래서 실제 데이터보다 인쇄 결과물이 더 이미지가 좋았어요. 그림마다 이야기 설정을 했어요. 기억을 재조합했지만 너무 판타지적인 느낌이 들지 않도록 담백하게 표현하려고 노력했던 작업물이에요.

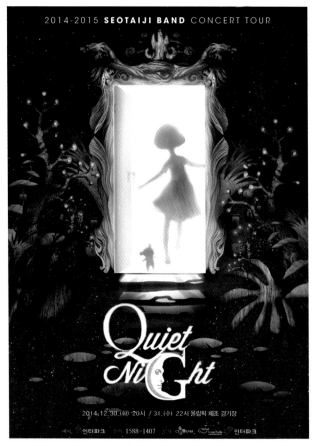

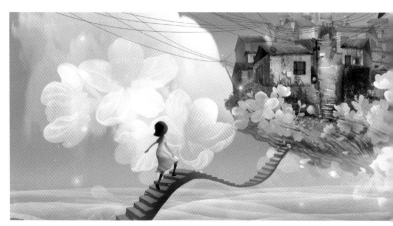

SEOTAIJI BAND "Quiet Night", 500×700mm Coral Painter v6.1, 2014

서태지 9집 'Quiet Night' 앨범 디자인 작업은 어떻게 참여하시게 되셨나요?

표지의 소녀 일러스트는 원래 김대홍이라는 다른 일러스트레이터 겸 디자이너가 그렸는데 안에 내용은 동화 같은 느낌을 살리고 가사에 맞춰 스토리가 있게 구성해야 하는데 그게 안 나왔던 모양이더라고요. 그래서 김대홍 씨가 나를 추천해서 작업하게 되었습니다. 불행 중 다행인 건 노래 가사만 받고 음은 못 들어본 거예요. 개인적으로 그게 더 편했어요. 시를 보고 한 장의 그림으로 그리는 시화를 좋아해서 저한테 잘 맞는 작업이었어요. 오히려 음악을 들었다면 어려운 작업이었을 것 같아요. 가

사를 전체적으로 3~4번 읽어보고 느낌을 잡아보는데 저는 감정 속 미묘한 뉘앙스를 포착하는 것을 정말 좋아해요. 열흘 안에 해야 하는 촉박한 작업이어서 오히려 긴장감 있는 미션 같은 느낌이 들어서 좋았습니다. 기존의 제 스타일이 아닌 또 다른 스타일이 나왔죠. 핵심적인 큰 틀을 잡는데 제가 생각한 틀이 클라이언트가 생각한 틀과 다르면 클라이언트의 틀에 맞게 고치고, 맞으면 그 안에 제가 해석한 오브제를 더하는 거예요. 이 점이 상업미술가가 갖춰야 할 중요한 자세입니다. 이 작업은 클라이언트

SEOTAIJI BAND "Quiet Night", 1500×130mm Coral Painter v6.1, 2014

측에서 동화 책 한편처럼 만들어달라고 큰 전제를 잡아주
었어요. 소녀가 나비랑 파랑새를 쫓으면서 이야기가 이어
지도록 만들었어요. 앨범 일러스트 작업이 끝나고 반응이
좋아서 서태지의 12월 전국투어 콘서트 포스터 작업도
했습니다. 얼마 전에는 전국투어 콘서트 라이브 영상을
담은 앨범의 재킷을 작업했고요. 팝업북처럼 열리는 형식
으로 제작되었습니다.

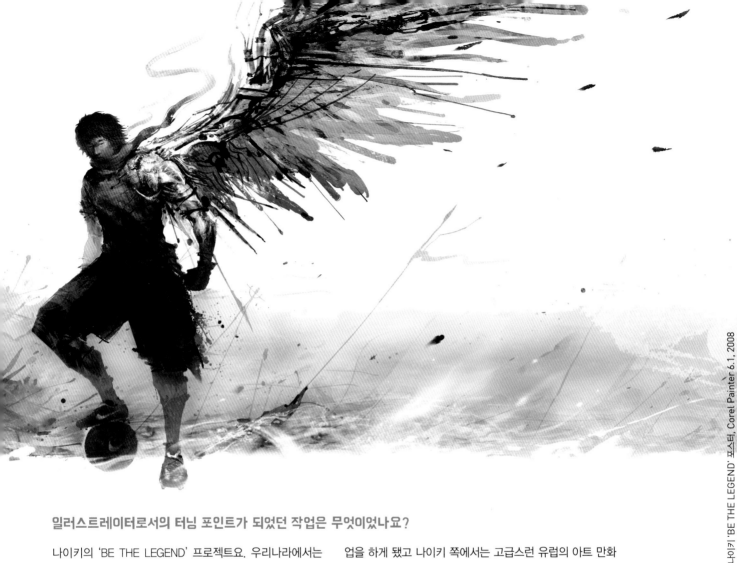

일러스트레이터로서의 터닝 포인트가 되었던 작업은 무엇이었나요?

나이키의 'BE THE LEGEND' 프로젝트요. 우리나라에서는 SF컨셉으로 컨텐츠를 잘 안 만드는데 만들었던 것 자체도 재미있는 도전이었습니다. 제가 동화 일러스트 같은 귀엽고 따뜻한 느낌의 작업은 많이 했었는데 개인적으로는 기계적인 느낌의 SF장르들을 참 좋아하거든요. 그래픽 노블도 좋아하고 어릴 적 꿈이 만화가였기 때문에 예전부터 그런 작업을하고 싶었어요. 그런데 상업미술을 하다 보니 그런 류의 작업을 할 기회가 없었죠. 그렇게 10년 만에 그래픽노블, 아트 칼라만화 형식의 작업을 하게 된 거죠. 이 작업을 하면서 좋으면서도 참 두려웠어요. 상업미술 안에서 꿈이었던 만화 작업을 하게 됐고 나이키 쪽에서는 고급스런 유럽의 아트 만화처럼 만들어주길 바랐거든요. 그 자체가 저한테는 아주 새롭기도 하고 제 중요한 부분을 건드는 미션이어서 두려운 마음이 들고 도망가고 싶은 마음도 들었습니다. 그래서 오히려 세게 그렸어요. '될 대로 돼라. 나는 내 자존심 하나는 지키겠다.'는 마음도 있어서 페이도 높게 부르고 조건도 까다롭게 걸었어요. 결국 업체와 절충하면서 3달 정도 작업을 했는데, 몸도 마음도 고생이 많았어요. 제가 그동안 계속 쉼 없이 일했는데 이 작업 끝나고 나서 힘들어서 6개월을 쉬기도 했고 그러면서 개인 작업으로 나무 작업도 시작하게 되었어요.

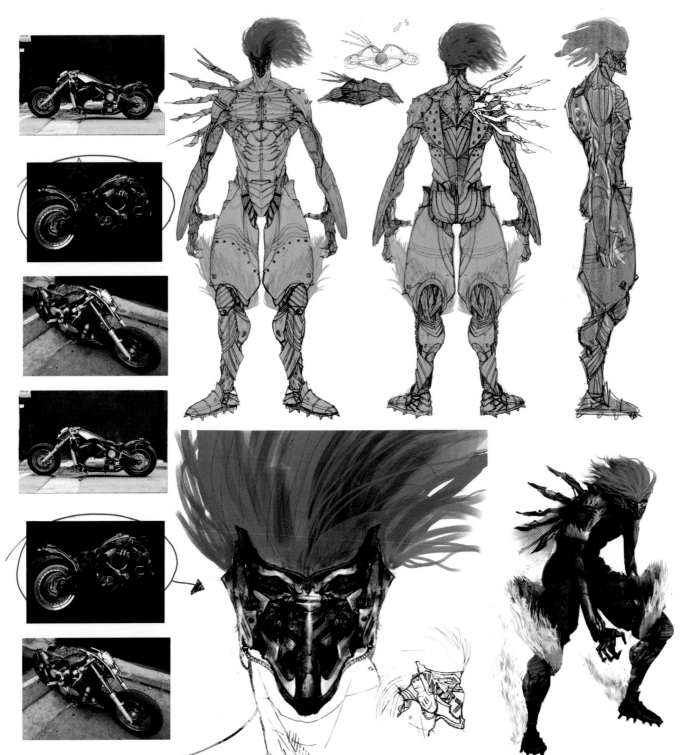

나이키 'BE THE LEGEND' 몬스터 자연파괴

일러스트레이터의 자연실

개인 작업은 주로 수작업을 한다고 하셨는데요, 어떤 계기로 수작업을 하게 되었나요?

일산으로 이사간 계기도 수작업을 해보고 싶어서였어요. 2년동안 어떤 재료를 사용할 것인지 고민하다가 재작년 겨울에 일산에서 조각을 하는 형님 집에 가서 이것저것 실험을 해봤어요. 이런 식으로 수작업을 해보고 싶다고 생각해서 이사를 했습니다. 개인적인 작업은 기존의 캔버스를 떠난 나만의 캔버스를 만들고 싶었어요. 작년 11월에 일들이 많은 와중에 개인전을 했습니다. 준비는 오래 했는데 정작 그림 자체를 준비했던 시간은 짧았죠. 추석 때부터 개인전 작품을 준비하려는데 갑자기 서태지 앨범 재킷 작업이 들어와서 일을 하느라 정작 전시회 작품을 작업할 시간이 2~3주밖에 없어서 정신 없이 했습니다. 도록도 못 만들고 홍보도 못한 상황에서 포스터랑 엽서만 제작해서 개인전을 열었어요. 저는 개인적으로 마음에 들었던 전시였어요.

상업미술 일러스트를 그릴 때에는 클라이언트가 컨셉 아트를 의뢰를 하면 원하는 디테일과 스타일을 잘 버무려서 작업하지만 수작업을 할 때에는 굳이 디테일에 얽매이지 않으려고 해요. 원래 심플한 것을 좋아해요. 클라이언트가 원해서 디테일한 작품을 그리는데 개인적인 취향은 아니에요. 일을 하다 보니까 디테일한 작업은 많이 해봤으니까 좀 더 새로운 작업을 해보고 싶었어요. 몇 년 전부터 매너리즘에 빠져있었거든요. 익숙해지니까 힘들어져서 다른 것들을 시도해보게 되었죠. 그게 작년 개인전이었고요. 계속 해볼 생각이에요.

Bird, 500×700mm, acrylic on canvas, 2006

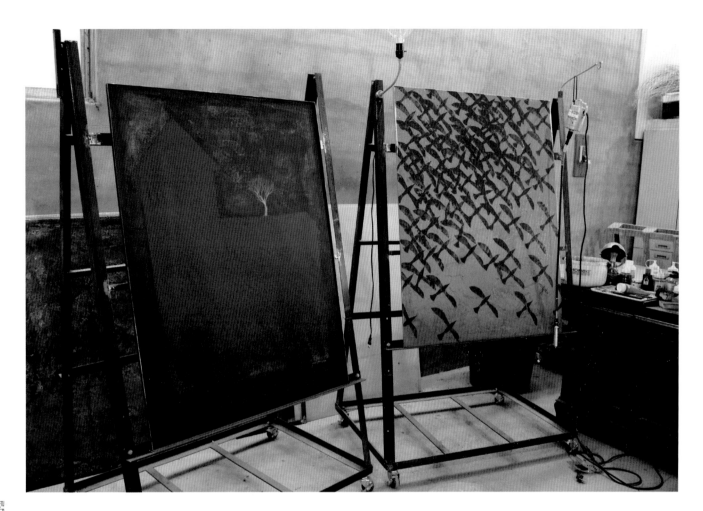

갤러리 블루스톤에서 열린 〈FRAME in FRAME〉 전시에 참여한 작품에 대해 알려주세요

이번 전시에서는 새 조각 4~5마리를 선보였습니다. 작년 개인전은 집이 주제였어요. 시멘트 캔버스에 파란 집을 그렸는데 거기에 비가 내리는 영상을 쏴서 집 안에 비가 오는 모습을 연출했습니다. 옛날부터 작업실에 그린 낙서나 홈페이지에 올린 그림을 보니 집과 새를 많이 그렸더라고요. 제가 개인적인 감정을 집에 많이 투영하고 있다는 것을 무엇을 그려야 할까 고민하고 있던 2년 전에야 처음 알게 되었죠.

작업실에 10년 전, 아크릴 물감으로 단순하게 낙서처럼 새 한 마리를 그린 그림이 있습니다. 더 뭔가를 그리고 싶지 않았던 그림이었어요. 올해 들어서 그 그림이 딱 보이는데 저걸 나무로 깎아야겠다고 생각했어요. 장비를 이용해 깎아봤더니 재미있었어요. 그래서 올해는 새를 해보기로 했습니다. 새에다가 비 내리는 영상을 쐈습니다.

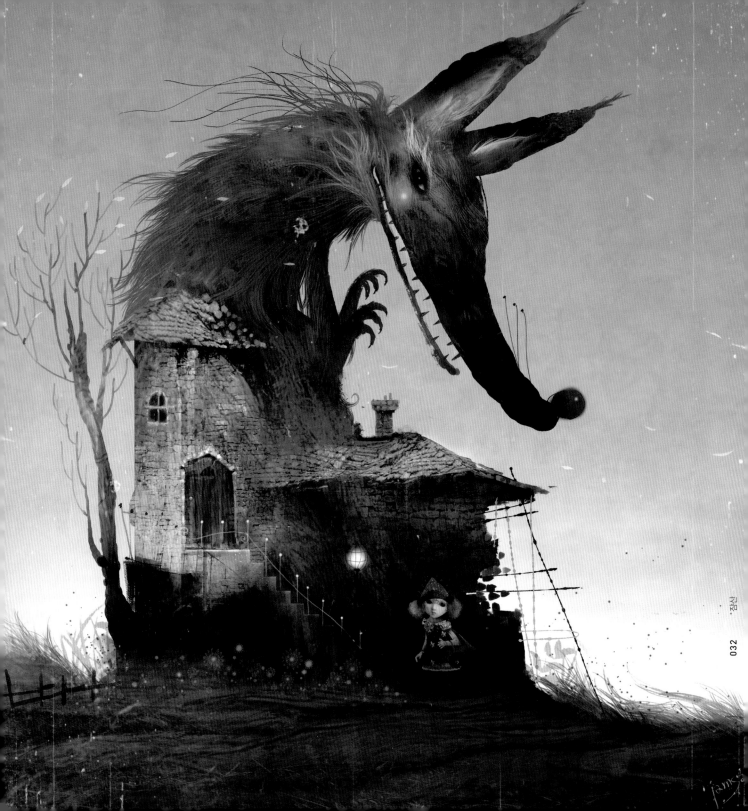

많은 클라이언트들과 작업을 하셨는데요, 작업을 시작할 때 계약서는 쓰시나요? 계약 사항 중 중요시 여기는 것이 있나요?

귀속기간을 가장 중요하게 살펴봐요. 귀속기간을 최대한 짧게 잡으려고 해요. 혹시나 실수가 있었다면 되돌리기 위한 안전장치 같은 역할이죠. 큰 프로젝트를 같은 경우에는 나쁜 선례로 남지 않도록 계약서의 계약사항을 까다롭게 봅니다. 개인적으로 아는 사람이 일을 맡겨오면 유연하게 대처할 때도 있죠. 하지만 새로 개척된 장르에서 처음 일이 들어왔을 때에는 저와 또 후배 작가들을 위해서 계약서를 잘 쓰려고 노력해요.

프로 일러스트레이터와 아마추어의 차이는 무엇이라고 생각하세요?

돈 얘기를 잘하느냐, 못하느냐로 갈리는 거 같아요. 프로는 결국 일러스트 작업으로 먹고 사는 사람이라 작업 결과물에 대해 정확하게 대가를 요청할 수 있어야 합니다. 아마추어는 일을 주는 것만으로도 고마워하는 단계라고 생각해요. 그래서 벌이는 다른 일로 하면서 일러스트 작업은 돈이 중요한 게 아니라고 생각하는 거죠. 바보 같다든가 순수하다는 뜻이 아니에요. 어떻게 보면 일러스트 작업을 많이 하고 싶어 하는 욕구가 강한 거죠. 프로들도 작업에 대한 욕구는 강하지만 좀 더 현실적입니다. 시간과 금액을 무시하고 할 수 있는 작업은 별로 없어요. 내가 하고 싶은 작업을 할 시간도 없는데 클라이언트가 의뢰 작업물에 대해 정당한 보상을 하지 않는다면 굳이 클라이언트가 원하는 작업을 할 이유가 없죠.

일러스트레이터로 일하면서 가장 힘들었던 순간은 언제였나요?

제가 프린랜서 일러스트레이터가 된지 18년 정도 됐는데, 매년 '아, 나 이제 진짜 프리랜서가 된 거 같아.'라는 얼마 전까지 생각을 했어요. 두 세 개의 외주 일을 동시에 진행하는데 한 번에 깔끔하게 잘 끝날 때가 있어요. 그럴 때에는 '나 프로인가 봐.'라는 생각이 들다가도 또 어느 때에는 일이 진척이 안돼서 좀처럼 안 끝날 때가 있어요. 일이 꼬이고 담당자랑 마찰이 생기고 하면 '난 아직 한참 멀었나봐.'라는 생각이 들어요. 이런 생각을 2~3년 전까지 했어요. 그래도 개인 작업보다 외주 작업이 피드백이 있으니까 더 즐거워요. 워낙에 외주 작업에 익숙한 사람이라, 더 힘든 거 같아요.

빨간망토, 400×400mm, Corel Painter v6.1, 2010

일러스트레이터의 작업실

일러스트레이터 히티야 작업실

양철로보트, 500×300mm, Corel Painter v6.1, 2007

휴식시간이 생기면 어떻게 보내시나요?

아무것도 안 해요. 일이 계속 물려가니까 사실 휴식 시간 이라고 할 시간이 없어요. 물림과 물림 사이에 하루 이틀 정도 비면 아무것도 하지 않아요. 작업실에 가는 게 일이 라고 생각하지 않습니다. 남들이 보면 작업실에서 거의 나오지 않는 사람이라고 생각해요. 술을 원래 안 좋아해 서 술도 35살에 처음 배웠어요. 여행은 별로 관심이 없어 요. 새로운 공간에 대해 알아가기 보다는 모르는 것을 보 는 걸 더 재미있어 하거든요.

다른 업계에서 일하는 친구들이 많으신거 같아요. 이 분들이 어떤 영향을 주나요?

전혀 다른 업계 사람을 많이 만나보면 시너지 효과가 나 오고 더 즐거워요. 프로그래머와 일러스트레이터가 만나 면 어플이 나올 수 있습니다. 연대해서 따뜻함과 안정감 을 느끼는 건 오히려 저한테는 마이너스인 거 같아요. 다 른 업계 사람들이 더 재미난 대상이에요.

일러스트레이터를 꿈꾸는 후배들에게 한 말씀 해주세요

질문을 많이 해야 해요. 왜라는 질문을 계속 해야 하죠. 그 질문에 상황을 이해하려는 고민이 들어 있습니다. 많 은 작가들이나 사람들이 왜라는 질문을 안 하니까 문제가 생긴다고 생각해요. 저는 왜라는 질문을 하면서 그림을 그립니다. 기본뿌리를 이해하고 이유를 알면 내 것에 적 용할 수 있어요.

김지현

학력 및 경력

2015 서울대학교 시각디자인 박사 재학 중

2012 영국 브라이튼 대학교 시퀀셜 디자인 / 일러스트레이션 석사 졸업

2009 연세대학교 생활디자인 학사 졸업

前 KT&G 브랜드실, 헬로우 뮤지움 학예실 디자이너

전시

2015 남이섬 국제 그림책 일러스트레이션 페스티벌, 남이섬, 한국

2014 10 Solo Show, 헬로우뮤지움, 한국

2013 Grand Parade Book Art Exhibition, Grand Parade, 영국

2012 MA Sequential Design and Illustration Degree Show, University Gallery, 영국

2009 연세대학교 생활디자인과 졸업전시, 아트레온 갤러리, 한국

수상

2015 남이섬 국제 그림책 일러스트레이션 공모전 입선, 한국

2014 1300K Design&Fun Festival 입선, 한국

2013 Be There! Corfu Animation Festival 공식 상영, 그리스

2012 Thurrock International Film Festival_Best Animation 수상, 영국

프로젝트

2015 '펀펀독서열차' 지하철 랩핑 프로젝트 참여작가, 서울메트로, 한국

2014 제 6회 언리미티드 에디션, NEMO 갤러리, 한국

2011 제 1회 살림어린이 문학상 대상 수상작 「크게외쳐!」 일러스트레이션 작업

Website : www.kim-ji.com

Facebook : irenejihyunkim

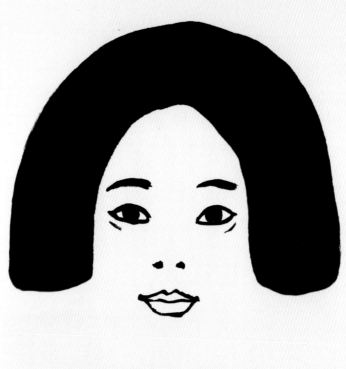

일러스트레이터의 작업실

작업실을 소개해주세요

저는 아직 따로 작업실을 갖고 있지는 않고, 집에서 주로 작업을 합니다. 작은 방 한 구석에 있는 나무 책상과 철제 선반이 제 작업실이지요. 소박한 공간입니다. 아이디어 구상처럼 기획적인 성격이 강한 일은 집 근처 공원에 노트 한 권 들고 가서 작업할 때도 있지만, 실질적인 이미지를 만드는 일을 포함한 대부분의 작업은 이 공간에서 이루어집니다. 작업을 시작하면 보통 오래 앉아있기 때문에 책상은 창가에 두어서 바깥을 잘 볼 수 있도록 했습니다. 창으로 햇볕과 바람이 들어오고, 바깥에서 아이들 소리, 차 지나다니는 소리가 들려와 왠지 마음에 안정감을 줍니다.

얼마 전부터는 집에 식물들을 들여놓기 시작했는데, 작업 공간에도 알로카시아와 콩고를 들여놓았습니다. 작업을 하다 보면 컴퓨터 화면을 오래 봐야 할 일이 많은데 식물의 초록을 곁에 두면 눈도 정화되고, 심신의 건강에 좋은 것 같습니다. 무엇보다 이 작업 공간의 장점은 근처에 큰 공원이 있다는 것입니다. 작업하다 머리를 식히고 싶거나 몸을 좀 움직이고 싶을 때는 나가서 한 시간 정도 걷고는 합니다. 공원으로 가는 길에 개천이 흘러서 그 옆을 따라 걸을 수도 있고, 공원과 한강이 연결되어 있어서 산책하기 참 좋습니다.

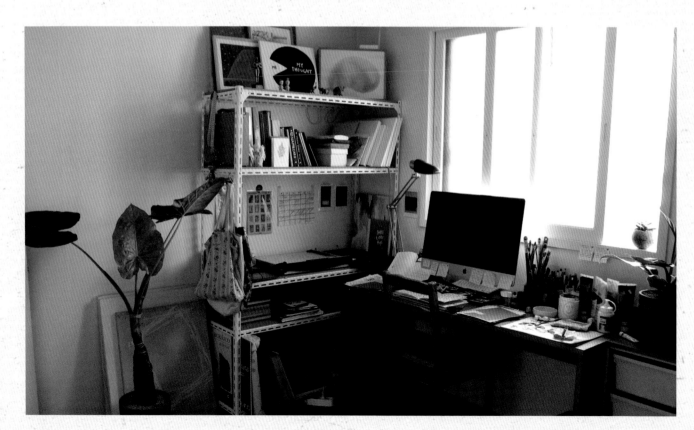

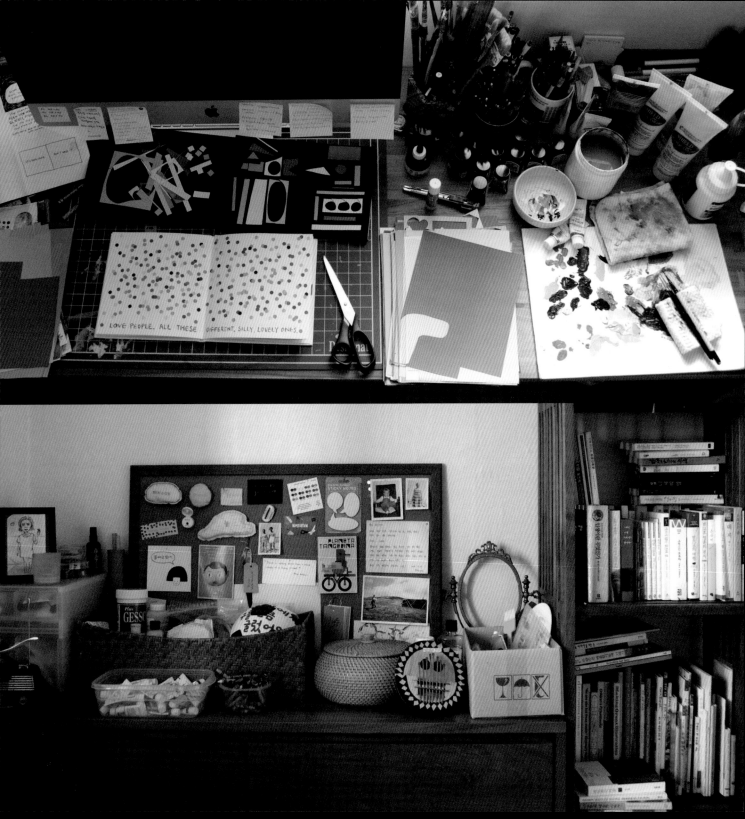

LOVE PEOPLE. ALL THESE DIFFERENT, SILLY, LOVELY ONES.

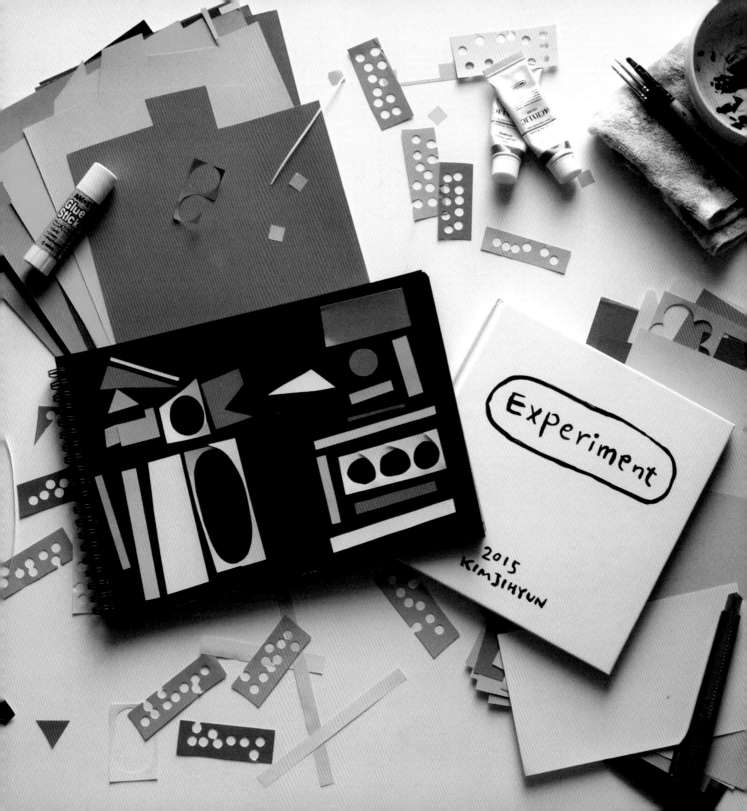

어떤 도구를 가지고 작업하시나요?

제 작업은 보통 수작업과 컴퓨터 작업이 반반 정도의 비율로 이루어지는데, 각 작업마다 작업 방식이 다 달라서 주로 사용하는 도구를 콕 집어 말씀 드리기는 어렵고, 최근에 한 작업을 예로 들어보겠습니다.

최근에는 콜라주와 사물을 사용한 일러스트레이션 작업을 주로 해왔는데요. 콜라주 같은 경우는 여러 가지 색상과 재질의 종이에 아크릴물감이나 잉크로 그림을 그리고, 이를 다시 조합하는 방식으로 작업합니다. 종이나라에서 나온 전문가용 색종이부터 일반 색지, 직접 만든 다양한 텍스처와 패턴, 색감의 종이들을 사용하고요. 잉크는 윈저 앤 뉴튼(Windsor&Newton)에서 나온 것을 애용하고, 아크릴물감은 같은 색도 제조사 별로 색감이 미세하게 달라서 여러 브랜드의 물감을 함께 사용합니다. 이 요소들을 종이 위에서 바로 구성할 때도 있고, 컴퓨터상에서 조합할 때도 있습니다.

컴퓨터 작업을 할 때는 포토샵과 일러스트레이터를 주로 씁니다. 콜라주를 작업할 때는 대부분 포토샵을 사용하고요. 일러스트레이터는 벡터 기반이라 스케일이 큰 작업을 할 때 유용한 것 같습니다. 일례로 최근에 작업했던 '펀펀 독서열차' 같은 경우 지하철 내부에 크게 랩핑되어야 하기 때문에, 처음부터 일러스트레이터로 작업을 해서 선명한 이미지를 얻고 작업도 수월하게 한 바 있습니다.

'Text+Object'는 사물이 사용되는 맥락과 이와 연관되는 텍스트를 결합하는 작업인데요. 평소에 주변에서 흥미롭다고 여겨지는 사물들을 모아둡니다. 아이디어를 먼저 생각하고 사물을 구하는 경우도 있고, 우연히 발견한 사물을 보고 아이디어를 떠올리기도 합니다. 그리고 사물 위에 아크릴물감 등으로 텍스트를 쓴 후 이를 사진 촬영하는 방식으로 작업이 이루어집니다.

작업도구 외에도 작업실에 없어선 안 되는 것들은 무엇이 있나요?

저는 작업할 때 거의 항상 음악을 틀어놓는데요. 그 날 그 날 기분 따라 듣는 편입니다. 아이디어를 생각해내야 할 때는 가사가 잘 안 들리는 연주곡을 주로 듣고, 그 외에는 가리지 않고 듣습니다. 실제 손을 움직여 작업할 때는 70~80년대 가요나 보사노바, 재즈, 라디오, 팟캐스트를 들어요.

작업할 때 차나 음료를 많이 마시는 편입니다. 추울 때는 메밀차나 우엉차 같은 구수한 차를 즐겨 마시고, 더울 때는 매실차나 오미자차를 차갑게 해서 마십니다. 샹그리아를 집에서 담가 먹는데 한두 잔 정도 마시면서 작업하기도 합니다.

**드로잉을 그린 스케치북이 여러 권 있는데요,
스케치북은 어떤 의미가 있나요?**

스케치북은 그림에 취미를 붙인 고등학교 때부터 거의 항상 들고 다녔던 것 같습니다. 그때그때 떠오르는 생각이나 작업에 관한 아이디어들을 메모해두기도 하고, 눈에 들어오는 사물이나 사람들을 그리기도 하고요. 새로운 프로젝트가 시작되면 스케치북을 하나 사서 관련된 아이디어 스케치부터 발전 과정을 거의 다 기록해둡니다. 새로운 표현방식을 실험해 보기도 하고, 그림일기도 쓰고요. 때로는 그림보다 글을 더 많이 쓰기도 합니다. 그래서 어떤 스케치북은 아무에게도 안 보여주고 싶어요. 제 자신이 너무 적나라하게 드러나는 것 같아 부끄럽거든요.

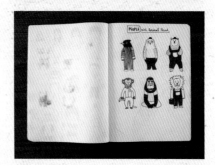

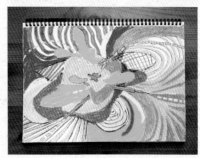

노트나 종이를 고를 때에는 어떤 기준으로 선택하시나요?

용도에 따라 달라요. 아이디어를 메모해두는 노트는 작고 가벼워서 소지하기 편한 걸로 선택하고, 실제로 그림을 그리는 노트는 종이의 재질을 보고 고릅니다. 매번 판형이 다른 것을 사는 편인데, 종이의 가로세로 비율이나 크기, 제본 방향 등에 따라 재미있는 아이디어가 생기는 경우도 있어서 다양하게 사서 작업을 시도해보려고 합니다.

재료나 자료를 보관하는 나만의 노하우가 있다면 어떤 것이 있나요?

저만의 노하우라고 할 것까진 없고요, 그냥 종류별로 잘 정리해두고 먼지가 앉거나 햇빛에 변색되지 않도록 잘 포장해서 간수하는 정도인 것 같습니다. 지류의 경우 햇볕에 노출되면 변색되기 쉬워서 신경을 써서 보관해요. 그리고 콜라주 작품 같은 경우 포트폴리오 파일에 넣어서 보관합니다. 수작업으로 콜라주를 다 완성한 경우에는 완성작 자체로 보관하고, 요소를 따로 그려 컴퓨터에서 조합한 경우는 요소들을 따로 클리어파일에 모아서 보관하고 있습니다.

사진을 이용한 작업을 많이 하시는데요, 사진촬영이나 보정작업에 대한 노하우가 있으신가요

카메라는 10년 전에 산 CANON EOS 400D를 지금도 계속 쓰고 있어요. 사물을 활용한 일러스트레이션 작업을 하게 되면서 사진 촬영할 일이 많아졌는데, 처음 세팅에 신경을 쓰고 보정은 간단한 톤 보정이나 밝기 조절만 하는 정도로 합니다. 지금은 전문가 수준은 아니고 간단하게 찍고 보정하는 정도인데 기회가 되면 사진을 좀 더 제대로 배워보고 싶습니다.

작업 과정은 어떻게 되나요?

되도록 아침 일찍 시작하고 밤 12시를 넘기지 않으려고 합니다. 예전에는 새벽 2-3시까지 작업하는 경우도 잦았는데, 그렇게 하면 쉽게 지치고 생활리듬이 깨져 건강에도 안 좋은 것 같더라고요. 그래서 최근에는 작업시간을 정해놓고 지키려 합니다. 일반 직장인들처럼 아침 아홉시에 책상에 앉고 저녁 여섯시에 일을 끝내려고 하는데, 작업하다 보면 밤늦게까지 붙잡고 있게 되는 경우가 종종 있기는 합니다. 그래도 아무리 늦어도 자정 전에는 꼭 자려고 합니다. 이런 습관을 들이는 것이 장기적으로 봤을 때 좋은 것 같습니다.

오전이 가장 집중력이 좋은 시간이라 그 시간을 최대한 알차게 보내려고 하는 편이고, 주로 아이디어 구상이나 기획적인 성격이 강한 일을 오전에 하고, 오후에는 손을 움직여 그리거나 만드는 일을 합니다.

작업 과정을 구체적으로 들여다보면, 의뢰를 받아 진행하는 작업이든 개인 작업이든 맨 처음 기획 단계에 가장 많은 에너지가 들어갑니다. 처음에 방향이 제대로 잡혀야 그 이후의 과정도 수월하게 진행이 되니까요. 기간은 짧게는 며칠에서 길게는 몇 달씩 걸리는 경우도 있고, 프로젝트의 규모에 따라 달라집니다. 기획 단계에서 작업의 방향이 잡혀 이미지 제작에 들어가면 다양한 표현 방식을 실험해봅니다. 똑같은 표현 방식을 고수하기 보다는 매번 조금씩 변화를 주고 새로운 시도를 해보려 하는 편입니다. 그래야 저 스스로도 재미있게 작업하고 동기부여도 잘 되는 것 같습니다. 그리고 시간 여유가 있으면 작업을 1차로 마무리하고 얼마 후에 다시 한 번 매만집니다. 작업을 계속 붙잡고 있는 것보다 시간이 얼마 지난 다음, 다시 보면 이전에는 보이지 않았던 것들이 보이더라고요.

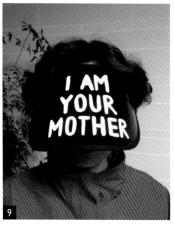

1 그저 널 잡고 싶었던 것 뿐인데, 410×315mm
2 아이디어, 300×215mm
3 이 남자 저 남자, 160×35mm
4 중증 건망증 환자를 위한 신발, 410×315mm
5 어제까지 같이 있었는데, 410×315mm

6 앞에 사람 있을 때는, 380×300mm
7 인생무상, 210×300mm
8 앞구정 성형외과, 300×215mm
9 놀라지 말어 니 에미여, 315×380mm
10 베테랑, 350×350mm

주로 어떤 주제로 작업을 하나요?

제 작업들은 주로 저와 제 주변 사람들의 삶에 관한 이야기들입니다. 지금 내가 살아가는 세상, 그 속에서 살면서 겪게 되는 일들, 그리고 그 안에서 개인이 느끼는 감정과 심리 같은 것들이 저에게 가장 큰 영감을 주고 제 작업의 원천이자 주제가 됩니다.

『How Little Things Grow』는 작은 것들이 커다란 세상에서 이리저리 부딪치고 어려움을 극복하며 성장하는 과정을 그린 그림책입니다. 이 이야기는 제가 영국에서 공부를 막 시작했을 때 만든 이야기입니다. 낯선 곳에서 혼자 모든 걸 해결하다 보니, 기댈 곳이 없다는 느낌이 강하게 들었고 외로움도 많이 탔어요. 또 당시 멀쩡히 다니던 회사를 그만두고 그림책 공부를 하겠다고 하니 정말 가까운 사람들 몇 명을 제외하고는 주변의 반응이 참 냉담했습니다. 현실감 없다고 한심하게 보는 사람도 있었고요. 지금은 이해가 가지만 당시에는 마음이 많이 힘들더라고요. 그래서 제가 저한테 용기를 불어넣고 싶어서 만든 책이 이 그림책입니다. 작업을 하면서 스스로 위로가 많이 됐어요.

예전에는 개개인의 삶에 대한 이야기에 관심이 많았는데 작업을 조금씩 쌓아나가고, 나이를 먹어가면서 관심범위가 조금씩 확대되어 최근에는 개인이 몸담고 살아가는 사회에 대한 관심이 커지고 있습니다.

개인의 삶이라는 것이 사회에 영향을 받지 않을 수가 없다는 걸 느끼게 되면서부터 더 그런 것 같습니다. 저는 한국 사회가 굉장히 독특한 색채를 지니고 있는 곳이라고 생각해요. 그런 부분들을 포착하고 재해석하는 작업들에 관심이 생겨서 최근에는 일상의 사물에 텍스트를 덧입혀 삶의 여러 가지 모습과 단상들을 담은 'Text+Object'라는 사물 일러스트레이션 작업을 시도하고 있습니다.

사물이 사용되는 맥락과 관련된 사회 현상, 개인의 심리 등을 유머러스하게 풀어내는 작업으로, 현재는 가벼운 데일리 프로젝트 형태로 실험 중입니다. 추후에 이 주제를 좀 더 깊이 있게 발전시켜 한국 사회에 대한 문화기술지 같은 그림책을 만들어보고 싶습니다.

콜라주 작품에 대한 영감은 어디에서 받으시나요? 재료를 먼저 선택하고 구상하시나요?

보통 두 가지 경우 중 하나인 것 같습니다. 하나는, 이야기하고 싶은 주제가 있는데 그 표현방식을 고민하다가 콜라주가 적합하다고 생각해서 콜라주를 하는 경우가 있고요. 또 하나는, 평소에 별 목적 없이 이런 저런 색이나 패턴을 그려서 모아두거나 다양한 지류나 천, 사물 등을 모아두는데 이런 것들이 어느 정도 쌓이면 '아, 이런 걸 한번 해봐야겠다.'는 생각이 들어서 작업에 들어가는 경우도 있습니다.

'Text+Object' 작업은 SNS에도 공개하고 있는데요, 가장 반응이 좋았던 작품은 어떤 것이 있나요?

일상생활에서 쉽게 공감할 수 있는 내용을 좋아해주시는 것 같습니다. 한국 아주머니들 특유의 아웃도어 패션과 얼굴을 다 가리는 선캡을 활용해서 스타워즈를 패러디한 'I AM YOUR MOTHER'라든지, 매일 휴대폰과 지갑을 빠뜨리고 나가서 다시 들어오는 것을 보고 만든 '중증 건망증 환자를 위한 신발', 짝궁을 잃어버린 양말의 모습을 담은 '어제까지 같이 있었는데'도 반응이 좋았고요. '입사 5년차'나 '인생무상'은 직장생활 하시는 분들이 공감을 많이 하시는 것 같더라고요. 사람들이 각자 자신의 상황에 따라 감정이입이 잘되면서 유머러스한 작업에 친근감을 느끼는 것 같아요.

영국으로 유학을 갔다 오셨다고 하셨는데요, 그 계기와 영국을 선택한 이유는 무엇이었나요

스토리텔링과 일러스트레이션을 좀 더 깊이 있게 공부하고 다양한 시각을 접하고 싶어서 이에 적합한 학교를 찾아보다가 브라이튼 대학교를 알게 되었고, 제가 원하는 공부를 할 수 있는 곳이라는 판단이 들어서 지원을 했습니다. 사실 교육 자체만 놓고 보면 한국에서도 훌륭한 교육은 얼마든지 받을 수 있지만, 시야를 넓힌다는 측면에서 한국을 벗어나 다른 환경에서 공부하고 살아보고 싶은 마음이 더 컸던 것 같아요.

제가 좋아하는 그림책 작가들이 주로 영국, 프랑스, 이탈리아, 일본 작가들이어서 유럽 아니면 일본으로 유학을 가고 싶다고 생각했는데요. 그 중에서도 영국이라는 나라를 택한 이유는 그림책뿐만 아니라 다방면의 문화예술분야에서 클래식과 아방가르드가 공존하는 부분이 좋았기 때문이었어요. 스무 살 때 처음으로 혼자 여행을 간 곳이 영국이어서 영국에 대한 각별한 추억과 애정이 있기도 했고요. 언어 문제도 한 몫 했지요. 프랑스어나 이탈리아어를 새롭게 배울 엄두는 차마 나지 않더라고요.

영국에서 어떤 교육과 경험을 하셨는지요?

영국의 교육 과정에서 인상 깊었던 것은 학생 작업에 대한 교수님과 동료들의 태도였습니다. 개인의 생각과 특성을 존중해주고, 자유롭게 토론하고 소통하는 문화가 정착되어 있었는데, 이런 환경이 있기에 영국에서 실험성 강한 작품들이 탄생한다는 생각이 들었습니다.

또 같이 공부하는 친구들도 작업이 서로 굉장히 달랐는데, 파인아트나 그래픽 디자인 뿐만 아니라 세라믹, 사진 등 학부 전공이 각양각색이었습니다. 각자 다른 백그라운드를 가지고 시퀀셜 일러스트레이션 작업을 하니 그 결과물도 정말 다양하더라고요. 그 때부터 다른 분야와 접목하거나 새로운 방법을 시도함에 있어 좀 더 자유로워진 것 같습니다.

석사과정의 경우 강의보다 개인의 연구 프로젝트 진행에 초점이 맞추어져 있는데, 한 가지 주제를 깊이 파고드는 경험이 제 작업의 발전에 큰 도움이 되었습니다. 저는 개인적으로 은유적인 스토리텔링 방식에 관심이 많았는데요, 심리의 흐름이나 이야기 자체를 추상이미지를 통해서 시각화한다든지(How Little Things Grow), 이야기를 사물

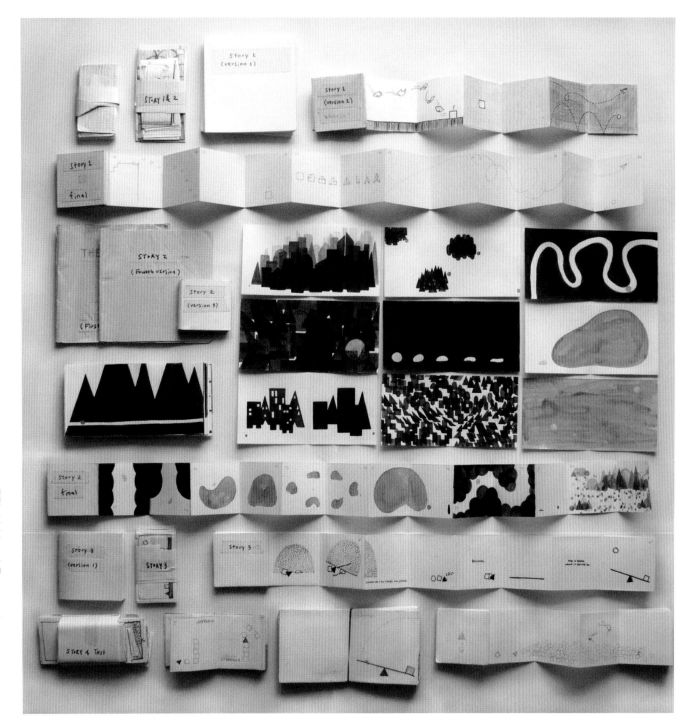

의 세계로 가져와서 재해석(Three Little Pigs)하는 등 이전에는 해보지 않았던 다양한 표현방식을 실험해보면서 스스로 느끼고 배우는 점이 많았습니다.

그리고 일러스트레이터, 그래픽 디자이너, 출판사 대표, 가구 디자이너, 순수 미술작가 등 매주 다른 분야의 크리에이터들을 초빙해 특강을 진행했는데, 현장에서 활발하게 활동하시는 다양한 분들로부터 지금까지 진행해온 프로젝트에 대한 이야기들을 들을 수 있었습니다. 그 스펙트럼이 굉장히 넓어서, 제 작업에 있어서도 생각의 폭을 넓힐 수 있는 좋은 계기가 되었습니다.

영국에서 살면서 인상 깊었던 것이 영국인 특유의 '블랙 유머'입니다. 삶의 본질적인 면들을 날카롭고 유머러스하게 표현하는 것이 흥미롭고, 사회의 부조리한 면이나 인간의 특성을 풍자하는 내용이 통쾌하게 느껴지기도 합니다. 데이비드 쉬리글리(David Shrigley)라는 작가의 작업 중에 이런 영국식 유머의 맛을 잘 살린 작품이 많은데요, 개인적으로 무척 좋아하는 작가라 영국에 있는 동안 이 작가의 전시도 보러가고 책도 다 찾아보곤 했습니다. 영국에서 지내는 동안 생활 곳곳에 스며든 특유의 유머에 매력을 느끼게 되었고, 이런 것들이 자연스럽게 제 작업에도 영향을 준 것 같습니다.

유학 시절에 작업한 작품들 소개 부탁드려요

George and Apple pips

'Modern Cautionary Tale'을 주제로 작업한 콜라주입니다. 'Cautionary Tale'이란 어른들이 아이들에게 주의를 주기 위해 이야기의 형식을 빌려 말하는 것인데, 교육이나 정보 전달의 목적을 지닙니다. 영국에서는 아이들이 과일을 먹을 때 씨를 같이 먹지 않도록 하기 위해 '사과 씨를 먹으면 네가 사과나무로 변한다.'는 식의 이야기를 한다고 합니다. 이 이야기를 바탕으로 만든 일러스트레이션인데요. 아이들은 어른들이 하는 말을 잔소리처럼 생각하고 귀찮아하는 경우가 많잖아요. 그런 면들을 좀 재미있게 표현해보고 싶었습니다.

김지현　George and Apple Pips 01/ 02, 390×395mm, Collage, 2011

Three Little Pigs

석사과정의 'Visual Narrative Project'로 진행한 작업으로, 잘 알려진 고전동화인 『아기돼지삼형제』를 새롭게 각색한 애니메이션과 그림책입니다.

단추와 돼지 코의 형태적 유사성에서 아이디어를 얻어 작업을 시작했고, 재봉 도구들을 사용하여 사물들 간의 관계를 통해 이야기가 진행됩니다. 단추는 돼지, 가위는 늑대, 털실과 펠트천 등 다양한 재료들은 아기 돼지들의 집 짓기 재료가 되었죠. 이 때 처음으로 사물을 활용한 일러스트레이션을 시도했고, 사물을 활용한 작업에 재미를 붙인 계기가 되었습니다. 또 애니메이션을 처음으로 시도했는데, 스톱모션 애니메이션이 얼마나 노동 집약적인 일인지 알게 되었죠. 운 좋게도 이 작업으로 영국의 필름 페스티발에서 베스트 애니메이션 상을 수상했는데, 상이 절대적 의미를 지닌 건 아니지만 누군가 새로운 시도를 응원해주는 느낌이 들어서 그 이후의 작업을 해나가는데 큰 힘이 되었던 것 같습니다. 한국에 돌아온 후에 애니메이션을 다시 그림책으로 각색하여 2014년에는 'Unlimited Edition'에 참가하기도 했습니다. 졸업작품인 『How Little Things Grow』와 더불어 가장 애착을 갖고 있는 작업 중 하나입니다.

Night 시리즈

밤을 주제로 한 작업들입니다. 개인적으로 밤이라는 시간대에 매력을 느낍니다. 그 자체로 신비로운 매력이 있기도 하고,낮이 이성적이고 통제된 시간이라면 밤은 훨씬 감성적이고 개인적이며 느슨한 시간처럼 느껴지거든요. 한 사람의 개인적이고 내밀한 변화들은 거의 밤에 일어나는 것 같아요. 또 한편으로는 다른 사람들은 그 시간에 무엇을 할까 늘 궁금합니다. 낮에 일하면서 사람을 만나면 '저 사람은 저녁에 퇴근하고 집에 들어가면 뭘 할까?'하는 궁금증이 생기고, 밤이면 '지금 사람들은 다 뭐하고 있을까?'하고 생각하곤 합니다.

그래서 밤이라는 소재로 다양한 이야기를 만들어보고자 작업을 시작했어요. 'Night 01', 'Night 02'는 밤에 어느 마을의 작은 집에 사는 가상의 인물에 대한 이야기를 상상하며 작업했습니다. 누군가 만들어내는 그림이나 음악, 삶의 이야기, 감정 같은 것들이 하루하루 쌓이고 흘러넘치면 어떤 식으로든 세상으로 나가는 것 같아요. 밤에 만들어지는 아주 개인적인 무언가가 세상으로 나가게 되고 그게 세상에 다 영향을 미치는 것 같아요. 이걸 시각적으로 표현한 작품이에요.

'Night in Jeju'는 밤에 본 제주의 오름입니다. 엄밀히 말하면 낮에 오름을 보고 돌아왔는데 그날 밤, 한밤중 오름 앞에 서 있는 꿈을 꿨어요. 꿈에서 본 광경을 그린 것입니다. 오름을 봤을 때 느낌이 묘했는데, '운명'이라는 단어가 떠올랐어요. 피할 수 없는, 받아들이고 넘어야 하는 것이요. 그리고 동시에 아주 아름답고 커다란 어떤 것처럼 느껴졌는데, 그 꿈이 잊히지 않아서 그린 그림입니다.

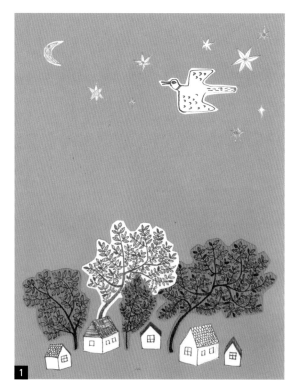

1 Night 01, 210×297mm, Mixed Media, 2013
2 Night 02, 297×210mm, Mixed Media, 2013

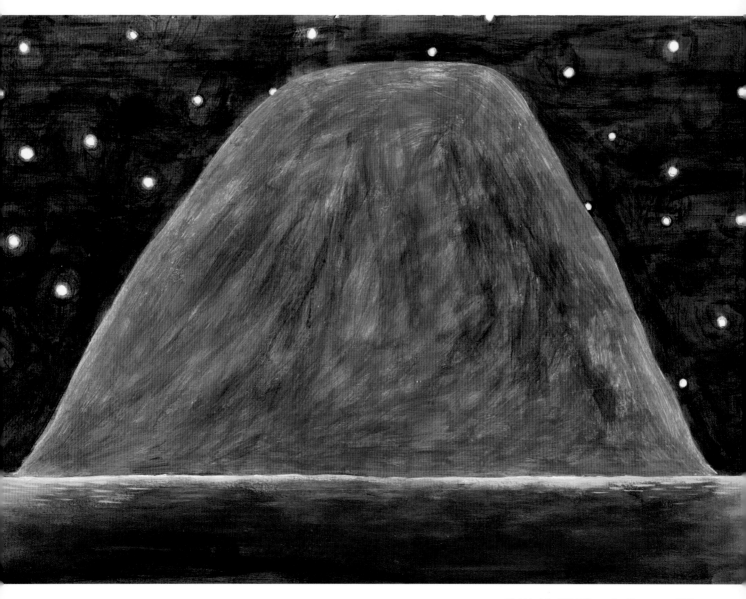

Night in Jeju, 360×260mm, Acrylic on paper, 2014

제주도를 표현한 일러스트 작품, 'Land of Peace'가 참 인상적인데요. 작품 소개 부탁드립니다

'Land of Peace'는 제주를 주제로 한 일러스트레이션 시리즈로, 제주의 특징적인 자연과 문화, 이에 대한 개인적인 인상을 바탕으로 작업했습니다. 디자인 문구 브랜드에서 주최했던 공모전 참가를 계기로 작업하게 되었고, 지역문화상품 제작을 염두에 두었습니다.

저에게 제주는 다듬어지지 않은 질박한 자연 풍경이 인상 깊게 남아있는 곳이기도 하고, 바쁘고 정신없는 도시와는 다른 시공간에 존재하는 어떤 꿈의 장소처럼 느껴지기도 합니다. 제주라는 지역이 지닌 역사와 그 곳에서 만난 따뜻하고 정 많은 사람들의 얼굴이 겹쳐지면서 애틋한 느낌을 가지고 있기도 하고요. 이를 한국적인 색채를 가미하여 시각적으로 구현하려 했습니다. 다양한 재질의 종이 위에 그림을 그린 후 컴퓨터상에서 조합한 작업입니다.

개인적으로 지역성에 기반을 둔 일러스트레이션에 관심이 많아서, 제주 외에도 다양한 지역의 고유한 문화를 담아내는 작업을 시도해 보려 합니다.

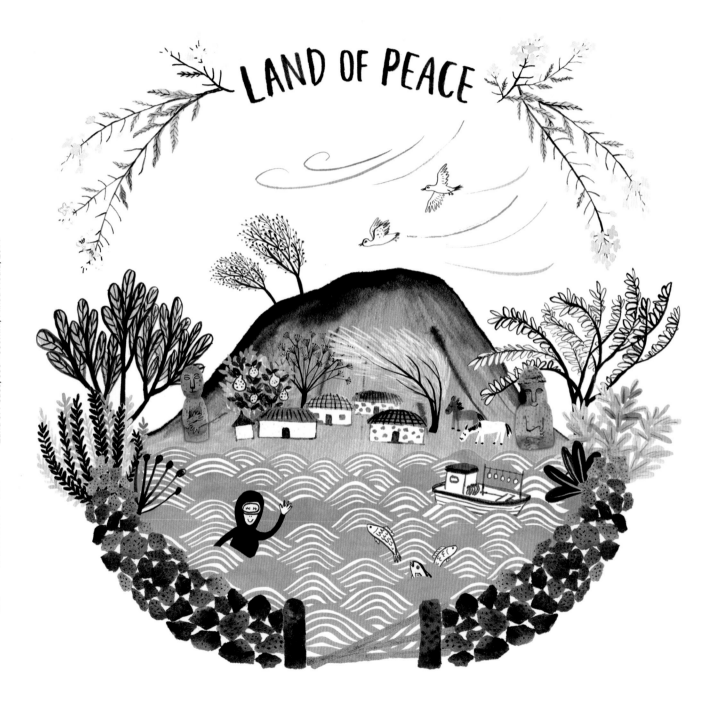

LAND OF PEACE

일러스트레이터의 작업실

Land of Peace, 350×350mm, Mixed Media, 2014

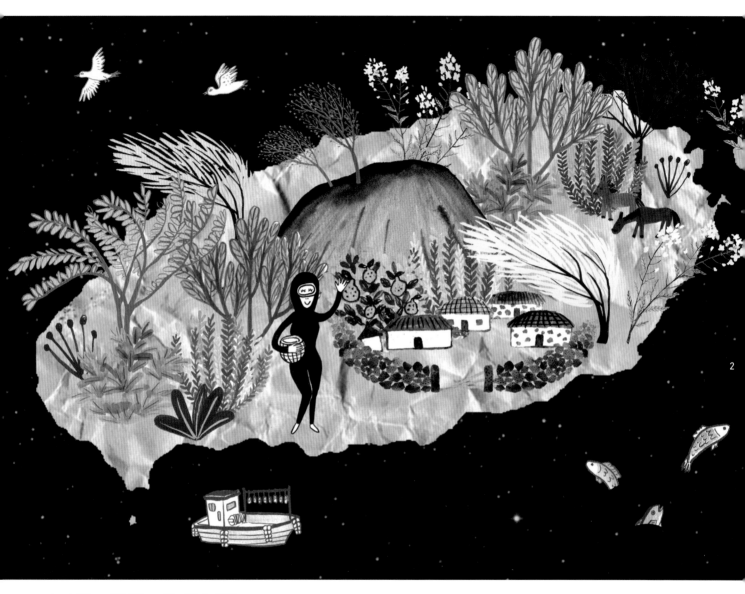

Land of Peace, 350×300mm, Mixed Media, 2014

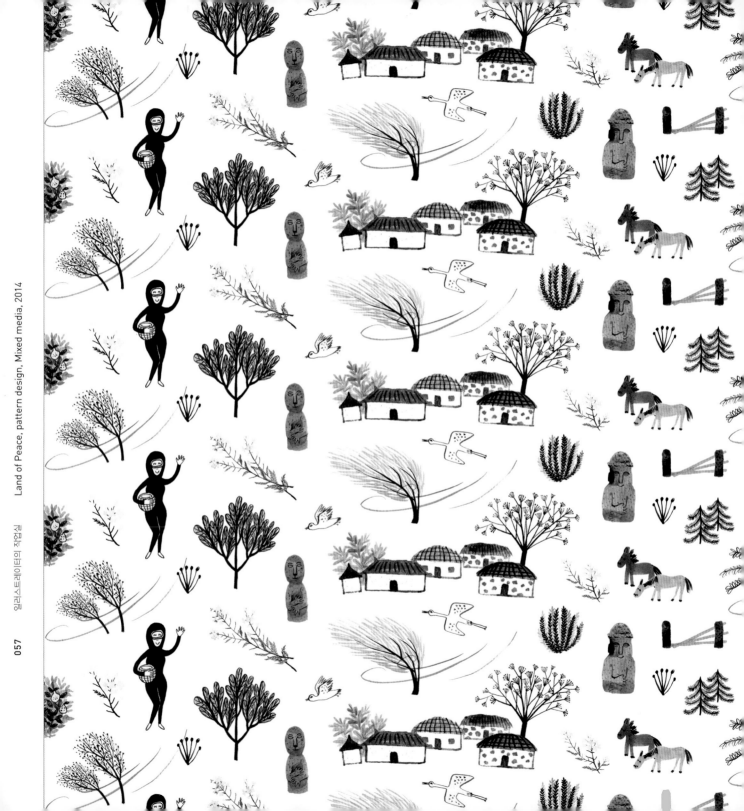

Land of Peace, pattern design, Mixed media, 2014

일러스트레이터라는 길을 걷게 된 이유를 알려 주세요

일러스트레이터가 되겠다고 결심했던 것은 아니고, 관심사를 따라가다 보니 일러스트레이터로 불리게 된 것 같습니다. 어릴 때부터 혼자 꼼지락거리면서 뭘 만들고 그리고 노는 걸 좋아했어요. 자연스럽게 디자인으로 전공을 택했고, 그 과정에서 일러스트레이션도 접하게 되었습니다.

학부 졸업하고 처음에는 기업 브랜드실의 소속 디자이너로 일을 시작했는데, 일을 하다 보니 콘텐츠를 시각적으로 구현하는 단계에만 관여하는 것이 아닌 콘텐츠 자체를 만들고 싶은 욕심이 생겼습니다. 삶에 대한 본질적인 이야기를 하고 싶기도 했고요.

그래서 제가 제 이야기를 할 수 있는 방법이 뭐가 있을까 생각했을 때 자연스럽게 떠오른 게 그림책이었어요. 원래 그림책을 좋아해서 취미로 수집도 하고 있었고, 그림책이 이야기하는 방식이 좋았거든요. 어렵지 않게, 아이부터 어른까지 모두 이해할 수 있게 말하고, 간결하고 담백하게 이야기하지만 매번 읽을 때마다 새롭고, 스무장 남짓의 얇은 책 속에 삶이 이렇게 풍성하게 담길 수 있다는 게 흥미롭기도 했죠. 한번 죽이 되든지 밥이 되든지 이야기를 하나 만들어보고 싶었어요. 그래서 그림책학교에 들어가서 기초부터 배우기 시작했고, 그 이후로 작업을 지속하고 배움의 기회를 더 갖기도 하다 보니 여기까지 왔네요. 그림책을 만들다 보니 어린이 콘텐츠에도 관심이 생기고, 일러스트레이션의 다양한 응용분야에도 더 눈을 뜨게 되었어요. 작년까지는 미술관에서 디자이너로 일했고, 프리랜서로 본격적으로 일하기 시작한지는 아직 일년도 채 안됐어요.

아직도 제가 일러스트레이터라는 생각이 선뜻 들지는 않습니다. 아직은 스토리텔링에 관심이 많은 디자이너 정도가 더 어울리는 설명이라는 생각도 들고요. 어떻게 불리든지 좋은 작업을 해나가면 되겠지요. 앞으로도 전통적인 일러스트레이션 영역에 머무르기 보다는 새로운 시도를 많이 해보고 싶습니다. 요즘은 각 분야의 경계가 허물어지고 새로운 것이 탄생하는 시기이기도 하고, 일러스트레이션을 매개로 접근할 수 있는 주제들이 정말 많다고 생각하거든요.

어떤 클라이언트들의 작업을 했었나요

제 첫 일러스트 의뢰 작업은 살림어린이의 제 1회 어린이문학상 대상 수상작인 『크게 외쳐!』의 일러스트레이션 작업이었습니다. 당시 그림책학교를 졸업한 직후였는데 졸업 작품이 담긴 도록을 보고 출판사의 편집자 분께서 연락을 주셨습니다. 미흡하고 부족한 부분도 많았지만 첫 작업인 만큼 설레는 마음으로 열심히 작업했던 기억이 납니다. 그 이후로 단행본 작업과 아이덴티티, 공공예술 등의 작업을 진행해왔습니다. 미술관 소속 디자이너로 일하기도 했고요.

가장 인상적인 작업은 아무래도 가장 최근에 진행했던 '펀펀독서열차' 프로젝트입니다. 서울메트로 주관으로 진행된 공공예술작업으로, '책'을 주제로 한 일러스트레이션을 3호선 열차 내부에 랩핑을 했습니다. 허경원 작가와 공동 작업으로 진행했는데, 저는 세계명작을 테마로 피터팬과 신데렐라를 제 스타일로 재해석해서 일러스트레이션을 제작했습니다. 시민들이 일상적으로 이용하는 지하철이라는 공간에 저의 작업이 입혀진다는 것 자체가 무척 기뻤고, 인스타그램 등의 SNS를 통해 얼굴도 모르는 사람들이 저의 지하철 작업을 보고 즐거움을 느끼고 위로를 받았다는 반응을 접하고 보람을 많이 느꼈습니다.

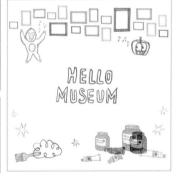

1. <놀이시-작> Poster, 594×841mm, Digital, 2013 (사진: 편해문)
2. Art Discovery, Exhibition photo_overview, 2013
3. <Out of Box> Poster, 297×420mm, Mixed Media, 2013
4. Art Discovery, Exhibition photo_playground, 2013
5. Art Discovery, Exhibition photo_entrance, 2013
6. Hand drawn illustration for Hello Museum, 200x200mm, Ink and pen, 2013

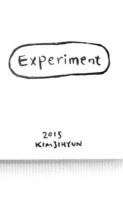

Experiment

2015
KIMJIHYUN

ME, 16 YEARS OLD.

THINGS I LIKE

I THINK

I DO

I TRIED TO MAKE IT.
I REALLY TRIED.

Life is Tetris of Actions.

BIRTH

ME

DEATH

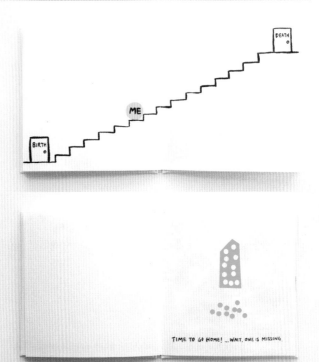

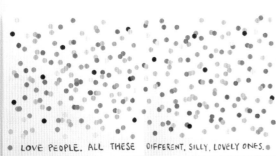

LOVE PEOPLE. ALL THESE DIFFERENT, SILLY, LOVELY ONES.

TIME TO GO HOME! ...WAIT, ONE IS MISSING.

갤러리 블루스톤에서 열린 〈FRAME in FRAME〉 전시에 참여한 작품에 대해 알려주세요

이번 전시에서는 『How Little Things Grow(작은 것들에 관한 이야기)』라는 추상 그림책 세 권과 추상이미지와 텍스트가 결합된 페인팅과 콜라주, 그리고 'Text+Object'라는 사물 일러스트레이션 몇 점을 전시했습니다.

『How Little Things Grow』라는 작업을 하게 된 경위는 앞서 말씀을 드렸고, 작업 자체에 대해 좀 더 구체적으로 말씀을 드리면, 추상 이미지만으로 이루어진 그림책이며 각 그림책의 주인공인 동그라미, 세모, 네모로 대변되는 작은 것들의 성장에 관한 이야기입니다. 색상, 형태, 재질, 크기 등을 통해 캐릭터를 구축하고 이야기를 전개해나가는 방식인데요, 다양한 해석의 가능성이 열려있는 추상이미지를 통해 독자가 자신의 생각이나 감정을 적극적으로 투영해서 읽기를 바랐습니다. 주인공의 심리적인 흐름이 이야기의 가장 중요한 줄기이기 때문에 형태나 재질, 색감 같은 가장 기초적인 조형요소들로 사람의 심리를 직관적으로 표현해보고 싶기도 했고요.

『How Little Things Grow』의 작업 전후로 이런 '은유적 화법'에 재미를 느껴서 여러 가지 방식으로 작업을 해보았습니다. 사물과 텍스트를 결합한 일러스트레이션인 'Text+Object' 시리즈와 추상이미지와 텍스트를 결합해서 최소한의 이미지와 텍스트로 이야기하는 포스터 형식의 추상 페인팅과 콜라주도 시도하게 되었는데, 그 중 일부를 이번에 전시했습니다. 표현 방식은 다르지만 모두 일상에서 겪게 되는 에피소드, 감정과 생각을 주제로 한 작업들입니다.

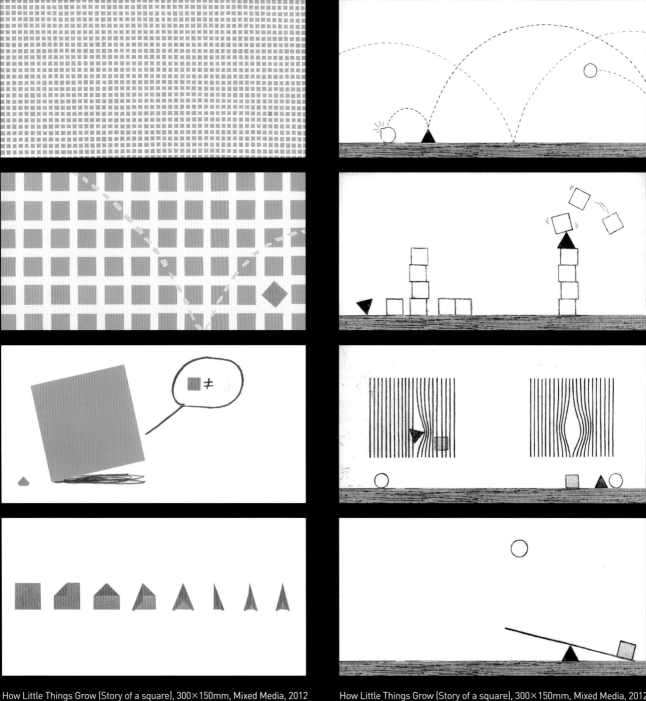

How Little Things Grow (Story of a square), 300×150mm, Mixed Media, 2012 How Little Things Grow (Story of a square), 300×150mm, Mixed Media, 2012

휴식시간이 생기면 어떻게 보내시나요?

밤늦게까지 일하는 경우도 많고, 그간 쌓인 스트레스도 있으니 일단 푹 자서 컨디션을 회복한 후, 좋아하는 사람들과 맛있는 것도 먹고 술 한 잔하며 밀린 이야기도 합니다. 보고 싶었던 영화나 전시도 보러가고요. 그리고 여행은 제가 물을 좋아해서 바닷가로 많이 갑니다. 시간적으로 여유가 있으면 해외여행을 가요. 해외여행을 가면 벼룩시장이나 슈퍼마켓은 꼭 들르는 편이고, 음반가게에서 가서 이것저것 들어보고 마음에 드는 음반을 하나씩 사옵니다. 새로운 음악을 우연히 만나는 즐거움이 큰 것 같아요. 그 외에는 그냥 사람들 사는 골목 돌아다니면서 일상적인 풍경 보는 걸 가장 좋아합니다. 사람 구경하는 것도 재미있고요.

일러스트레이터로서 나만의 장점은 무엇이라고 생각하시나요?

아무래도 디자이너로 일을 한 경험이 일러스트레이션 작업에 도움이 많이 되는 것 같아요. 예를 들어, 공간 전체에 그래픽을 입히는 일을 해봤던 경험이 스케일이 큰 공공예술에 쓰일 일러스트레이션을 작업할 때 좀 더 효과적인 연출을 가능하게 하기도 하고, 브랜딩이나 디자인 기획과 관련된 경험은 일을 의뢰받을 때 좀 더 전체적인 맥락에서 일을 보고 이해하는데 도움이 되는 것 같습니다.

자기 홍보 방식이 있으시다면 어떻게 하시고 계신지 알려주세요

개인 홈페이지, 블로그, 페이스북 페이지, 인스타그램 이렇게 4개 채널로 홍보하고 있는데요. 데일리 드로잉 같이 좀 가볍게 그리는 작업은 인스타그램과 페이스북 페이지에 주로 올리고, 블로그나 홈페이지는 굵직한 프로젝트 위주로 업데이트 합니다.

추천하는 책이나 꼭 경험해봤으면 하는 것은 어떤 것이 있나요?

저도 대단히 많은 책을 읽어보진 않았지만 제가 읽었던 책 중에 인상 깊었던 책으로, 조정래의『황홀한 글감옥』을 추천해드리고 싶습니다. 40년의 작가생활을 반추하며 쓴 자전에세이로, 저도 그림책 학교의 선생님께 추천받아서 이십대 중반에 읽었던 책입니다. '창작자로 산다는 것이 이런 것이구나.'를 느끼고 자세를 가다듬는 계기가 되었던 책입니다.

그리고 여행도 많이 다니고, 음악도 많이 듣고, 이런저런 사람들도 많이 만나보고, 다양한 삶의 경험을 많이 해보시면 좋을 것 같습니다. 이런저런 경험이 쌓이다 보면 세상이나 작품, 사람을 바라보는 눈도 유연해지고, 창작자로서 품을 수 있는 것들이 더 많아지는 것 같습니다. 그런 것들이 다 작업에 녹아나오면서 자연스럽게 스타일도 만들어지는 것 같고요.

일러스트레이터를 꿈꾸는 후배들에게 한 말씀 해주세요

제가 누군가에게 조언을 할 만큼 내공이 쌓인 사람은 아닌 것 같습니다. 그냥 저는 일러스트레이터든 디자이너든 탄탄한 기본기 위에 자신만의 색을 갖는 것이 중요하다고 생각하고 그렇게 되려고 나름대로 실험도 해보고 노력하고 있습니다. 일러스트레이션 분야에도 트렌드가 있고 그 때마다 유행하는 스타일이 있는데, 거기에 휩쓸리지 않는 것도 중요한 것 같아요.

제가 확실하게 드릴 수 있는 말씀은 일단 자꾸 시도하고 해보시라는 말 밖에는 없을 것 같습니다. 몸을 움직여 직접 해보는 것과 머리로 생각하는 것은 많이 다르니까요. 계속 움직여야 거기서 뭔가를 느끼고 배우고 하는 것 같아요.

서미지

2015 미지의 올빼미 - Artion Gallery, 서울

2014 The One - Block house, 도쿄

2013 미지의 행복한 여행 - SPACE UM, 서울

2012 『니코니코 상점가』 그림책 원화展 - 아우루스폿토, 도쿄

2011 The Hope - Cafe gallery vegeets, 오키나와

2010 Happy+Love+Peace - Noi Gallery, 서울

2010 HAPPY TIME - Design festa Gallery, 도쿄

2008 Rainbow World - Cafe flying teaport, 도쿄

그룹전

2015 '4색누리 K-POP FESTIVAL' - 닥터박 갤러리, 양평, 서울

2015 5th 도쿄 좀비 한일 그룹전 - Block house, 도쿄

2015 서미지의 행복컬러! 미지의 올빼미 – 핸드메이드코리아샵 DDP, 서울

2014 Giving Back Art&Design - 해운대 그랜드호텔, 부산

2014 하카타 인형展 – 소라리아프라자, 후쿠오카

2014 아트바겐展 - 갤러리토스트, 서울

2014 로봇展 - 논밭예술학교, 헤이리

2014 핑크아트페어 - 코엑스 인터컨티넨탈 호텔 9층, 서울

2013~2015 핸드메이드코리아페어 - 코엑스, 서울

2006~2015 디자인페스타 - 도쿄 빅사이트, 도쿄, 그 외, 다수

수상

2010 제1회 파브 그림책 공모전 대상, 일본

책

2012 enbooks『ニコニコしょうてんがい[니코니코 상점가]』, 일본

Web Site : www.miz-world.com

Facebook : ArtistSeomiji

Photo by Ben Beech

작업실을 소개해주세요

도쿄에 있는 작업실에 대해 소개해드릴게요. 커다란 창이 두 개가 있어 햇볕이 잘 들어요. 저는 태양의 기운을 받을 때 집중이 잘되고, 그림을 잘 그릴 수 있기 때문에 채광을 중요히 여겨요. 창가 쪽을 바라보면 책상이 두 개가 있는데, 하나는 수작업용이고, 하나는 컴퓨터용입니다. 수작업용 책상에는 물감이 엄청 묻어 있어 예술적이랍니다. 컴퓨터용 책상은 하얗고 깔끔한 느낌입니다. 전체인색의 컨셉은 먹으면 건강해지는 당근 색인 초록색과 오렌지색인데, 그 외의 소품들이 알록달록하기 때문에 그렇게 보이진 않아요. 무지개 색이죠. 가구들은 대부분 나무로 된 것을 사용해요. 항상 도시에서 생활하고 있기 때문

에, 할 수 있는 한 자연에 가까워지려고 해요. 선인장이나 다육이 식물들도 놓여 있어요. 작업실에 있는 인테리어 소품들은 대부분 제 작품들이에요. 그림들이나 오브제들로 가득해요. 직접 만든 드림캐처들이 5개 정도 걸려 있어요. 좋은 꿈을 많이 꾸고, 좋은 그림 많이 그리려고요. 나무 선반들에는 해외여행에서 사온 도자기 인형이나 토산품들이 놓여 있고, 작은 유리병에 여행지에서 가져온 모래들도 넣어 놨어요. 제가 여행에서 많은 영감을 얻는데 그 곳의 땅의 기운과 연결되는 기분이 들어서 좋아요.

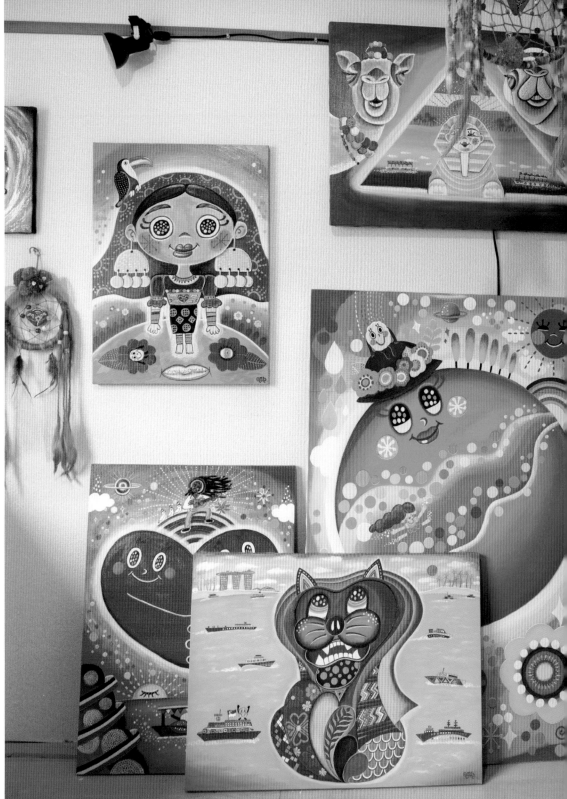

일러스트레이터의 작업실

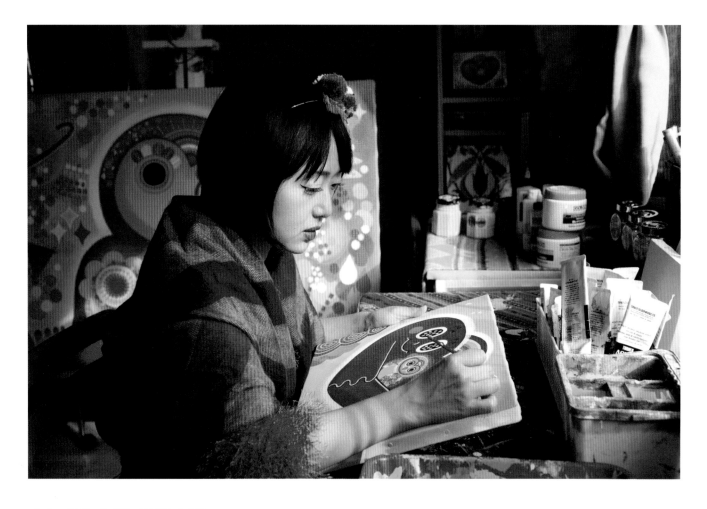

어떤 도구를 가지고 작업하시나요?

저는 대부분 수작업을 하고 있고, 아크릴 물감과 색연필을 사용해요. 터너(TURNER)라는 일본 브랜드인 아크릴물감(과 슈)인데, 우리나라에는 판매하지 않더라고요. 색감이 경쾌하게 선명하고, 또 매트해서 덧칠을 해도 깔끔하게 칠해져요. 특히 제가 좋아하는 형광색이 잘 표현이 되고, 캔버스에 물감이 차지게 붙는 느낌이 너무 좋아요!

색연필은 일본 브랜드인 미츠비시에서 나오는 유성색연필을 사용하는데 크레파스와 색연필의 중간 정도 되는 느낌이 나요. 부드럽고, 색이 선명해서 좋아요. 벽화를 작업할 때는 수성페인트를 주로 사용하는데, 덴에드워드 페인트가 색상 도 예쁘고 아크릴물감에 가까워서 쓰기 편하더라고요. 수성 페인트는 잘 미끄러지는 성질이 있어요.

그리고 얼마 전부터 스프레이를 배워서 사용하고 있어요. 그래피티용 제품인 MTN94 몬타나 스프레이 인데, 손가락 하 나로 완급 조절을 해야 하니까 사용할 때 팔 힘이 달려서 힘들어요. 냄새 때문에 호흡곤란이 일어날 것 같기도 하고요.

스프레이의 그러데이션 표현이랑 빠른 속도감은 물감으로 표현할 수 없어서 매력적이에요. 스프레이는 덧칠하기가 쉬워요. 벽화를 그릴 때 스프레이를 사용하는데요. 특히 셔터 같은 울퉁불퉁한 표면에 작업할 때 스프레이가 쓰기 좋아요. 작업시간이 거의 반이 줄거든요.

작업도구 외에도 작업실에 없어선 안 되는 것들은 무엇이 있나요?

가장 중요한 건 음악입니다. 그날의 기분이나 그림의 컨셉에 따라 음악을 들어요. 음악은 공기를 한 순간에 바꿔주고, 집중력을 높여주니까요. 그리고 음악을 듣고 있으면 외롭지도 않죠. 기본적인 조명은 따뜻한 느낌의 오렌지색인데, 형광등은 차갑고 초조한 느낌이 들어서 별로 좋아하지 않아요. 수작업을 할 때는 색을 확실히 보기 위해 전문용 LED조명을 사용합니다. 그리고 향초나 아로마 향이 있으면 더욱 좋고요. 오감들을 즐겁게 하는 소품들은 작업할 때 중요한 존재들이지요!

핑크 지구부엉이, 610×330mm

'행복'이 가장 큰 테마예요. 저는 사람과 자연에서 가장 많은 영감을 얻어요. 특히 저와 주파수나 코드가 잘 맞고, 재미있는 사람을 만나는 것이나, 장소에서 발견하는 공기, 자연, 문화가 지닌 에너지들에서 영감을 받는데요. 그래서 여행을 하기를 좋아해요. 2013년에는 크루즈 세계 여행의 경험으로 그린 '미지의 행복한 여행'이라는 개인 전을 서울과 도쿄에서 발표하기도 했어요.

행복이란 게 결국 내 주변에 있는 것이고, 내가 어떤 것에 가치를 두고, 얼만큼 긍정적으로 보고 만족하느냐에 따라 다르게 느끼는 거 같아요. 서로 다른 색깔들과 다양성을 인정하며, 자신의 콤플렉스마저도 사랑스럽게 받아들이고 나와 연결된 모든 것에 감사할 때 나도 내 주변도 컬러풀한 행복으로 변할 수 있다고 생각합니다.

현실은 잔인하고 힘든 점도 많기 때문에 보았을 때 행복해지고 아름다움을 느끼는 그림을 그리고 싶어요. 그게 예술이 가진 힘이고, 의미라고 생각해요. 처음에는 그린 그림들은 대부분이 저의 이야기였어요. '나는 누구일까? 나의 행복은 무엇일까?'와 같은 일종의 "자기 찾기" 수행 같은 거였죠.

그 당시의 초라한 모습과 앞으로 변했으면 하는 모습의 바람을 담은 자화상을 많이 그렸었고 좋아하는 사람들의 색과 느낌으로 그리거나 '지금의 나'의 감정에 충실한 작품들이 많았습니다. 그러다 그림을 발표하면서 '보고 있으면 행복해 진다', '어린 시절로 돌아간 느낌이다' 등의 의견을 들으며 혼자만의 이야기가 아닌 나와 누군가와의 관계에 대해 생각하게 되었고 함께 대화할 수 있는 그림을 그리고 있습니다.

앞서 말한 행복을 테마로, 다른 사람들이 다양한 색들을 감상하며 내가 갖고 있는 색들을 발견하고 컬러풀한 행복을 찾길 바라는 바람이 있습니다.

앞으로의 작업은 입체 작품과 대형 작품에 더욱 도전해보고 싶습니다. 가구나 도자기 소품 등 장인들과의 컬래버레이션도 다양하게 해보고 싶네요.

일본에서 활동 중이신데요, 어떤 계기로 일본에서 활동하게 되셨나요?

일본에 원래 관심도 많았고 첫 해외여행지이기도 했어요. 음악이나 패션에 관심이 많고 궁금한 게 많았어요. 일본에 가자마자 충격을 좀 받았어요. 우리랑 비슷하면서 너무 많이 달라서요. 지금은 어느 정도 비슷하지만 10년 전만해도 많이 달랐어요. 그래서 일본에서 생활을 해보고 싶다는 생각이 들었어요. 맨 처음에는 일본어학교를 다니면서 웹 디자인 아르바이트를 했어요. 평일에는 학교 갔다가 일하고 그림 그리고, 그리고 주말에는 라이브 페인팅 등 이벤트를 끊임 없이 적극적으로 참여했어요. 그러면서 사람들을 참 많이 알게 됐어요. 그런 이벤트 때마다 블로그도 알려주고 하니까 점점 팬들도 생겼어요. 그러다가 2010년에 제1회 파브 그림책 공모전에서 『니코니코 상점가(ニコニコしょうてんがい)』가 대상을 받으면서 2012년 e북과 앱으로 나왔고, 2012년에는 종이 책으로도 출간이 됐어요. 그걸 계기로 자신감이 생기면서 더 열심히 하게 된 거 같아요. 그렇게 열심히 활동했던 걸 일이라고 생각한 적은 없어요. 그냥 제 삶이라고 생각했어요. 사람들도 제 작품보고 귀엽다고 말해주고 그것 때문에 사람들과도 금방 친해질 수 있었고 일본어도 빨리 늘었어요. 그래서 일본 활동도 즐겁게 했어요. 그렇게 오래 하다 보니까 신뢰도도 많이 쌓였어요.

Happy kun, 610×730mm, acrylic on canvas, 2010

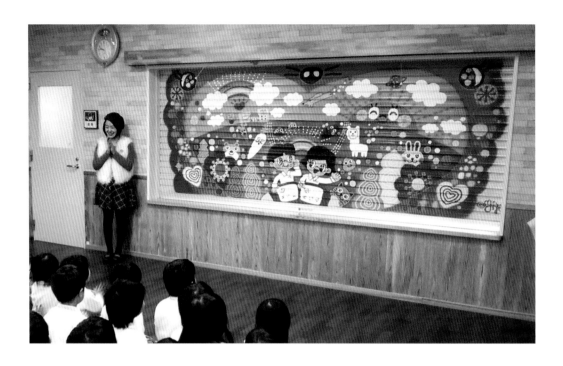

벽화 작업도 많이 하셨는데요, 어떤 작업을 해보셨나요?

벽화는 거의 의뢰 작업이 많아요. 대부분 클라이언트들이 제 그림이 좋아서 의뢰하시는 편이라 그림 주제도 저한테 맡기실 때가 많아요. 일본에서는 상점 같은 곳 뿐만 아니라 유치원이나 어린이집의 점심 먹는 런치룸에 알록달록한 벽화를 그렸는데 이 셔터가 올라가면 급식 배식을 받을 수 있고 배식이 끝나 닫으면 그림을 감상할 수 있어서 아이들이 정말 좋아했어요.

2013년에 상암 월드컵경기장 뒤편에 있는 아스팔트길에 그래피티 작가들과 함께 그림을 그린 'galleryROAD(그림길)' 프로젝트였어요. 스트리트 갤러리(Street Gallery)의 새로운 시도라고 할 수 있죠. 이 뒷길이 좀 어둡고 그래서 사람들이 잘 다니질 않아요. 좀 화사하게 재미있는 공간을 시도한 거 같아요.

벽화나 천정에는 그림을 그려본 적이 있지만, 바닥에는 처음 작업해봤는데요. 허리가 엄청 아팠어요. 옆에서 경비 아저씨들이 계속 관심 있게 봐주시며, 축구공 그림이 틀렸다며 스케치를 직접 해 오셨던 에피소드도 생각이 나네요.

유치원 벽화, acrylic, 2010

서미지

1 발리 벽화 작업
2 발리 벽화 작업
3 발리 벽화 작업
4 월드컵 경기장 'galleryROAD' 프로젝트

일본 말고 다른 나라로 진출하실 생각은 없으신가요?

저는 발리로 진출하고 싶어요. 발리는 토지 면적은 작은데 예술인들 위한 갤러리들
도 많고 자연과 예술이 잘 어우러져 있어요. 제가 동남아시아 등 많이 여행을 다녀
봤는데 그런 곳들이랑 또 다르더라고요. 좋은 기운이 있어요. 사람들도 그래요. 요
가, 힐링, 명상, 오가닉에 관한 제품이 상품화가 많이 되어 있어요. 저랑 잘 어울리
는 것 같아요. 이번에 가서 갤러리도 많이 알게 되고 거기서 갤러리를 운영하는 판
디라는 현지 아티스트와 알게 돼서 컬래버레이션으로 벽화도 많이 그리고 왔어요.

'해피쿵'은 작품마다 안고 있는 사물들이 다른데, 어떤 의미인가요?

작품에 많이 등장하는 해피쿵은 둘이 너무 사이가 좋아 하나가 되었다는 의미고,
둘의 마음을 연결 해주는 레인보우 브릿지가 있고, 아주 사랑이 넘치는 저의 수호
천사 같은 아이예요. 사람들은 해피쿵이 하트 모양이라 커플을 의미하는 것이라고
생각하기도 하는데, 나와 내가 아닌 다른 누구를 의미해요. 들고 있는 건 기본적으
로 해피클로버인데, 제 세계의 해피클로버는 잎이 5장이에요. 누군가에게 한 장을
줘서 둘 다 잎이 4장이 되면 같이 행복해진다는 의미를 갖고 있습니다. 상황이나 테
마에 따라 사물은 다양하게 하고 있어요.

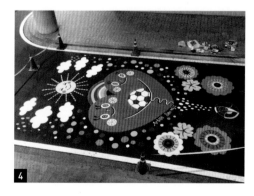

화가의 길을 걷게 된 이유를 알려주세요

처음에 그릴 때는 단지 그림을 그리는 시간이 현실도피나 나와의 대화 같은 자기만족의 행위였어요. 그러다 점차 발표를 하고 누군가가 내 그림을 보고 좋아해 주었을 때 나도 괜찮은 사람이라는 생각이 들고 사랑 받고 있다는 느낌이 들었어요. 나도 누군가에게 행복을 줄 수 있다는 게 기쁨이고 정말 매력 있는 거 같아요.

화가가 안되었더라면 같이 세계 여러 곳을 돌아다니는 여행관련 일이나 스킨스쿠버 강사를 했으면 좋을 거 같아요. 지금 생각난 건데 해녀나 농부도 좋을 거 같아요. 직접 캐온 해산물이나 야채들로 친구들 모아서 파티도 하고 지금은 일이 거의 앉아서 하는 일이기 때문에 활동적인 일을 해보고 싶어요.

일러스트레이터의 작업실

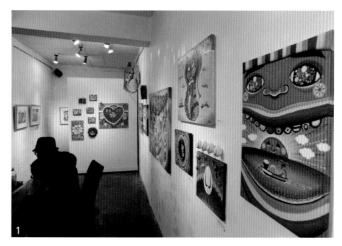

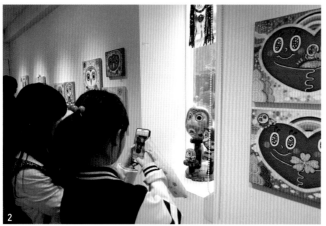

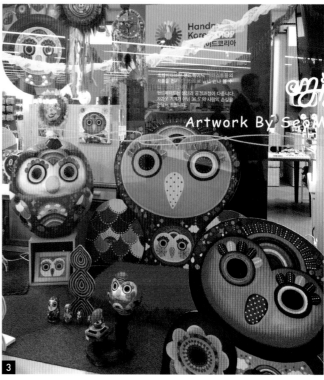

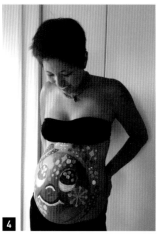

1 개인전, 2013
2 개인전, 2014
3 DDP쇼윈도전시
4 임산부 Body Painting
5 개인전, 2015

일본 시장과 한국 시장이 어떻게 다른가요?

일본은 사람들이 작품을 잘 안 사는 편이에요. 그래서 일본에서 예술 활동하기 힘들어요. 크래프트나 취미나 피규어, 애니메이션 분야가 너무 강력하니까 나라에서도 전혀 지원이 없어요. 우리나라는 지원이 많은 편이에요. 일본은 버블경제 때 일본사람들이 외국에서 명화를 엄청 사들였대요. 그 때 사기 사건이 많아서 그때부터 사람들이 작품을 안 사기 시작했다는 얘기가 있어요. 경제도 안 좋아졌고요. 그래서 일본은 순수미술을 하시는 분들보다 상업미술가들이나 만화가가 많은 거 같아요. 일본 작가들 중에서 일본 시장을 아예 고려하지 않는 사람들이 많아요. 초대전도 많지 않고 대관해서 여는 전시회가 많아요. 젊은 일본 아티스트들 사이에서는 이런 분위기를 좀 바꾸려고 하는 움직임들이 있어요. 우리나라는 일본보다는 좀 더 작품 판매가 이루어지는 편인 거 같아요.

최근 작업했던 작품 중에 새롭게 도전해본 방식은 어떤 게 있나요?

얼마 전에 보디 페인팅 재료로 만삭인 임산부 친구 배에다가 보디 페인팅을 했어요. 이번에 한국 들어오기 3시간 전에 만나서 40분 동안 빠르게 작업한 거예요. 재미있는 게 뱃속에서 아기가 움직이는 게 보이는데 붓을 대면 가만히 있는 거예요. 또 붓을 떼면 막 움직이더라고요. 뱃속의 아기와 교감하는 느낌이었어요. 우주의 기운을 받아서 배에다 그림을 그렸죠. 정말 그림이 행복하게 잘 그려지더라고요. 정말 좋은 경험이었어요. 엄마와 아이에게 정말 좋은 선물이 되는 거 같아요. 앞으로 만삭인 친구들한테 다 그려주려고요.

일본에서 작품을 한국에 가지고 올 때 어떻게 가져오세요?

직접 들고 올 때도 있지만 보통은 EMS로 보냅니다. 대형작품은 들고 오기 힘들어요. 50호 이상 크기는 너무 커서 직접 못 가지고 들어와요.

어떤 클라이언트들의 작업(활동)을 했었나요?

일본에서는 IT기업 페퍼보와 움직이는 그림책 앱을 같이 만들기도 했고 그림책도 출판했어요. 어린이 교육관련 독립영화 '어린이야 말로 미래'의 포스터를 제작했고 '소녀의 꿈'이라는 영화 속 그림연극을 그리는 일을 한 적도 있습니다. 특히 꽃으로 커다란 그림을 그리는 '인피오라타' 설치미술 플라워 아트를 하면서 나리타공항, 도쿄역, JR오사카역, JR하타카역, 국영쇼와기념공원 등에서 아트디렉터로 작업을 했고, 한국에서도 인천 아시안게임, 한글날 광화문광장에서 작업을 했습니다. 서울 월드컵경기장에서 '로드갤러리 프로젝트'에 바닥그림에 참여하기도 했습니다.

한국과 일본에서 매년 다수의 개인전 및 그룹전, 아트페어에 참여하고 있습니다.

한국에서는 에이전시를 통해 활동하고 계신데요, 장단점은 어떤 것이 있나요?

장점은 고민하는 것을 나눌 수 있는 것과 정신적으로도 많이 힘이 돼요. 제가 일본에서 활동하는데 한국에서 작품 알리는 일을 대행해주시니까 많이 도움이 되죠. 전시나 이벤트들도 함께 고민하고 도와주시고, 그림과 아트상품을 판매에 힘써주세요. 에이전시에서 저를 많이 배려해주어서 단점은 없는 거 같아요.

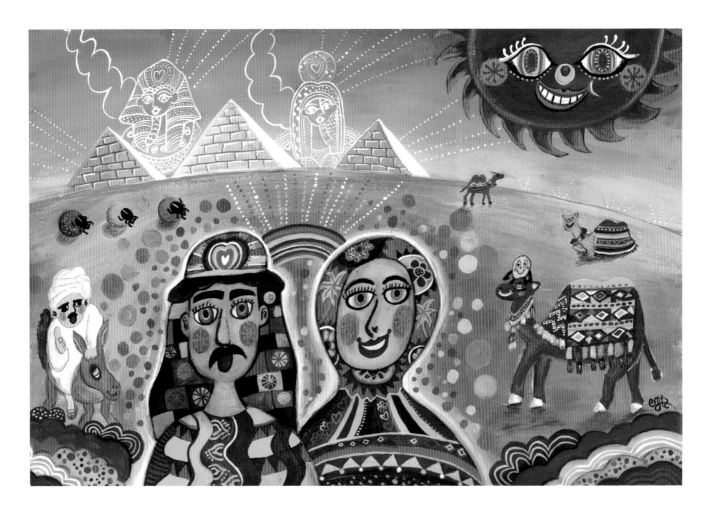

The Egypt, 280×420mm, acrylic on paper, 2013

작업 과정은 어떻게 되나요?

일단 스케치북이나 작은 종이에 러프하고 자유롭게 스케치를 해봐요. 아주 간단히. 본 작업에 들어가서 그리면서 색깔이나 디테일이 결정돼요. 처음부터 다 정하면 그림이 딱딱해 지더라고요. 삶도 본능에 충실한 편이기 때문에 그때의 감정이나 색을 자연스럽게 담습니다.

태양의 기운을 받을 때 집중이 잘 되기 때문에 되도록 낮에 많이 작업을 하려는 편이지만, 마감이 코앞에 다가 왔을 때는 밤낮이 상관이 없죠. 작품마다 완성하는 시간은 다르고 동시에 여러 작품을 같이 하기 때문에 딱히 작업을 하는 시간은 정해진 건 없지만, 잘 질리는 성격 때문에 큰 작업 이외에는 되도록이면 1~2주일 이상은 넘기지 않으려 해요.

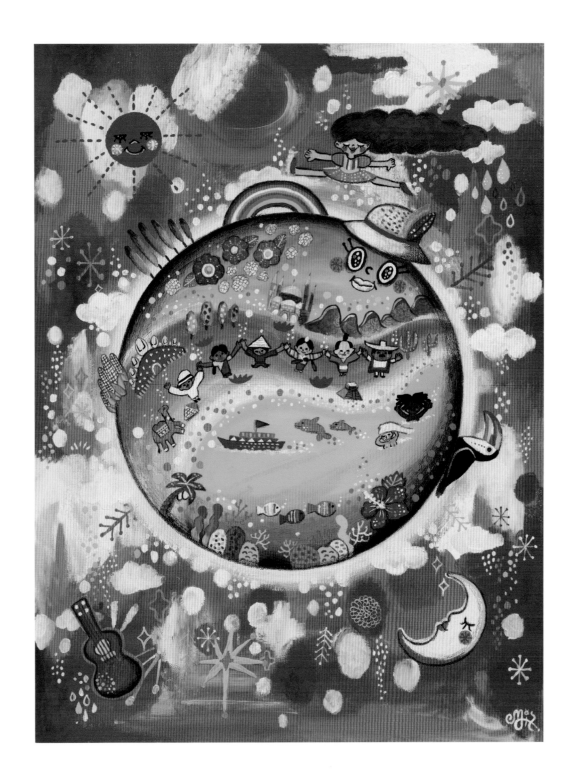

일러스트레이터의 작업실

Happy trip, 606×455mm, acrylic on canvas, 2013

오브젝트 작업 과정에 대한 이야기를 들려주세요

오브제 작업에 관심이 있었지만, 제가 특별히 무언가를 할
줄 아는 건 아니어서 가장 손쉽게 만들 수 있는 종이 찰흙
등을 가지고 처음에는 조몰락거리며 하나, 두개 만들어 보
았습니다. 그러다가 기존의 형태를 가지고 있는 마트료시
카, 다루마 인형 등을 살짝 변형시켜 만들기도 하고요. 평
면 작업과는 또 다른 매력이 있어요. 보이지 않는 밑, 뒤
부분까지 상상하며 그리게 되고, 표현할 수 있는 영역이
넓어져요. 생명력도 더 강해지는 거 같고요. 앞으로는 형
태까지 오리지널로 만들고 싶어요!

하지만 그런 건 제가 다 할 수 없고 하루아침에 되는 일이
아니니, 장인이나 프로들과 함께 협력해보고 싶습니다. 저
는 장인들의 문화를 존중하고, 앞으로도 함께 이어가고 싶
어요. 가장 흥미로웠던 오브제는 다루마랑 하회탈이에요.
다루마 인형은 올빼미를 그리기에 형태가 딱 어울려요. 게
다가 가볍기도 하고요. 1미터 크기의 올빼미 다루마 인형
을 만든 적이 있는데 정말 재밌었어요. 하회탈은 작업을
하면서 '아! 이렇게 재밌는 모양을 하고 있구나.'하고 새삼
많이 느꼈어요. 굴곡이 엄청 많아 다루기 어려울 수도 있
지만, 더 입체적으로 재밌게 표현해 볼 수 있는 재료인거
같아요.

Miji Doll #Red hair, Mixed media, 2013

이미지

080

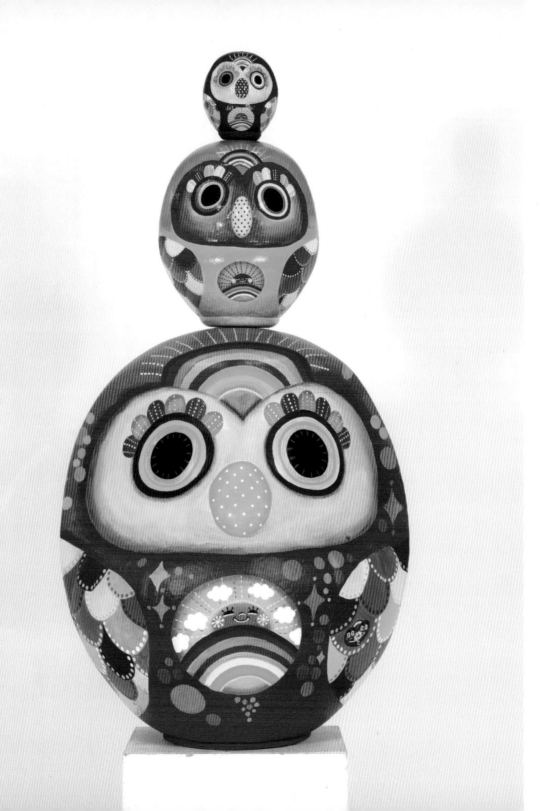

다루마 올빼미, acrylic on Daruma doll, 2015

일러스트레이터의 자연실

1 하나의 태양 #한국, 220×270mm, acrylic on canvas, 2014
2 하나의 태양 #멕시코, 220×270mm, acrylic on canvas, 2013
3 하나의 태양 #인도, 220×270mm, acrylic on canvas, 2013
4 하나의 태양 #베트남, 220×270mm, acrylic on canvas, 2013

Twins Owl, 1303×970mm, acrylic on canvas, 2015

태양 연작은 어떻게 그리게 되신 건가요?

3년 전, 크루즈여행으로 지구 일주를 했을 때, 하루 이틀 정도 배를 타면 도착하는 나라들의 태양이나 공기가 왠지 다 달라 보였어요. 각 나라에서 바라본 태양이 그 나라의 이미지에 딱 맞는 색깔이나 크기를 하고 있었어요. 매번 달라지는 태양을 보는 즐거움이 있었어요. 같은 지구이지만 다른 태양. 하지만 하나의 태양!

올빼미를 그린 작품들이 많은데요, 특별한 이유가 있나요?

올빼미도 크루즈 지구 일주를 하면서 보니 그림의 소재라든지, 기념품매장이라든지 많은 곳에서 발견할 수 있었어요. 전 세계적으로 많은 사랑을 받고 있는 동물이라고 생각했어요. 행운, 지혜, 부를 상징하는 등 대부분이 좋은 의미였죠. 저는 그림에 좋은 기운들을 많이 담으려해요. 그래서 올빼미에게 관심이 생겼고, 하나 둘 그리다 보니 어느새 하나의 세계관이 또 탄생을 하게 된 거예요. 제 올빼미는 지구의 평화와 균형을 지켜주는 수호천사이고, 우주에 사는 올빼미입니다.

서미지 Panama's girl, 606×455mm, acrylic on canvas, 2013

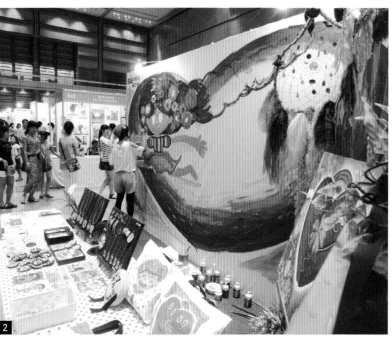

라이브 페인팅을 어떻게 시작하시게 됐나요?

예전에 2007년도인가 2008년도인가에 일본의 빅사이트에서 열렸던 디자인 페스타에 참여했었어요. 그때는 제가 일본에서 매주 라이브 하우스를 가서 거기서 종이 펼쳐놓고 밴드가 라이브를 하면 그림을 그렸어요. 그때 알았던 밴드들이랑 디자인 페스타에 나가서 몇 천명의 사람들이 볼 수 있는 중앙홀에서 라이브 페인팅을 했어요. 너무 흥분해서 맨발 상태에서 물감도 던지면서 행위예술처럼 그렸어요. 생각해보면 지금은 못할 거 같아요. 용감했던 거 같아요. 이제는 컨셉도 확실하고 사람들 앞이라도 편하게 흥분도 안하고 그릴 수 있는 거 같아요. 사람들 앞에서 그릴 때의 기가 있잖아요. 그 기가 좋아요. 서로 밀고 당기는. 라이브 페인팅을 하는 시간은 이벤트에 따라 달라요. 너무 처음부터 완성해버리면 보는 사람이 재미가 없으니까 지금은 시간 조절을 하면서 그리는 편이에요.

1 핸드메이드 페어, 2014
2 핸드메이드 페어, 2013
3 핸드메이드 페어, 2015

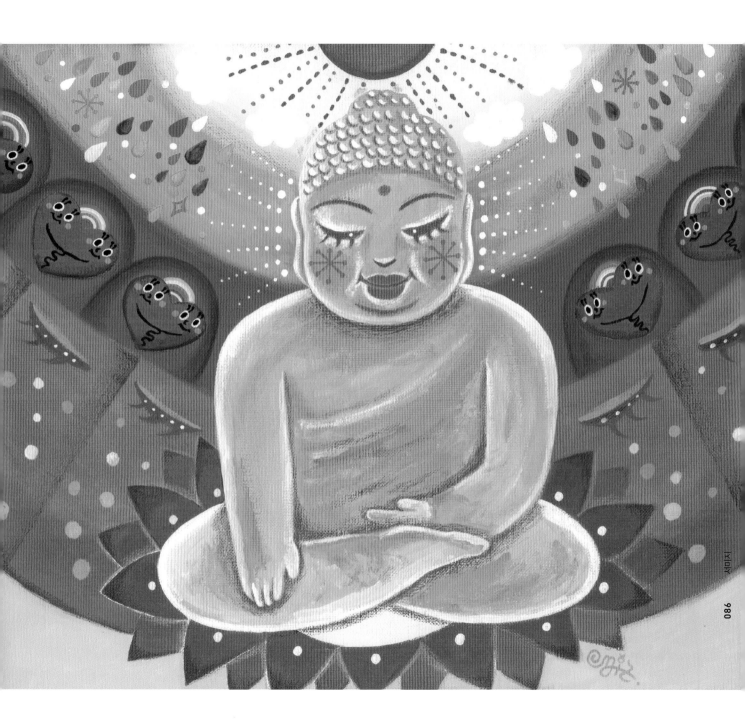

갤러리 블루스톤에서 열린 〈FRAME in FRAME〉 전시에 참여한 작품에 대해 알려주세요

올 해 3월에 개인전에서 발표한 올빼미 시리즈를 블루스톤에서 다시 한 번 알리는 기회로 삼았습니다. 행복컬러! "미지의 올빼미"들을 소개했습니다.

'지구를 지키는 수호천사'인 미지의 올빼미는 우주로 연결되는 지혜로운 눈을 가지고 있고 그 몸을 감고 있는 강렬한 컬러는 우리들이 행복하고 즐거울 수 있도록 균형을 맞춰주는 에너지를 가지고 있습니다. 미지의 올빼미와 함께 하는 모든 사람들에게 행운과 행복의 에너지가 함께 하길 바랍니다.

1 Dolmen, 220×270mm, acrylic on canvas, 2014
2 Elephant of flower#2, 315×405mm, acrylic on canvas, 2014
3 The One, 315×405mm, acrylic on canvas, 2014

탈을 주제로 작업을 하게 된 이유와 작업 에피소드를 알려주세요.

우리나라를 상징하는 것을 찾다가 하회탈을 선택하게 됐습니다. 누군가는 아프리카 느낌이 난다, 멕시코 느낌이 난다, 어느 나라 느낌이 난다고 해요. 하지만 저는 무엇이든 내 색을 입혀서 어느 곳의 어떤 것도 아닌, 미지의 세계의 것을 만들고 있어요. 하회탈은 신분의 차에 따라 색이 다르다고 해요. 화려한 색으로 그려서 그 어떤 차별과 편견이 없어지길 바라는 마음도 담겨 있어요. 세상이 좀 더 컬러풀해지기도 바라고요. 우리나라의 문화에 대한 재발견으로 저부터도 관심을 더 갖고 싶고요. 새로운 것도 좋지만, 수천 년, 수백 년간 장인들이 지켜온 문화들이 앞으로도 이어졌으면 좋겠습니다.

하회탈, mixed media, 2015

작업하셨던 『니코니코상점가』라는 동화의 내용과 작업하실 때 중요시 여겼던 컨셉 등이 궁금합니다

도쿄에서 처음 살았던 곳의 상점가 이야기예요. '니코니코'는 한글로 '싱글벙글'을 의미하는데, 딱! 이름만 보고 여기는 좋은 사람들이 살겠다 싶어서 집을 계약했죠. 그래서 첫 그림책을 니코니코 상점가 이야기로 쓰고 싶었고, 일본에 와서 매일 새롭게 하나씩 알아가며 지내는 게 마치 어린 시절로 돌아간 느낌이 들더라고요. 제가 초등학교 때 시장 길을 지나다니며 구경했는데 그게 너무 재밌었거든요. 그래서 초등학생 아이가 학교에서 집으로 돌아가는 길에 상점가를 구경하며 사람들과 인사를 하는 소소한 일상의 이야기를 상상해서 만들었어요.

아이디어가 떠오르지 않을 때에 나만의 특별한 해결책이 있다면 알려주세요

아이디어가 떠오르지 않을 때는 쉬기도 하고, 산책을 하거나 밖에 나가서 이것저것 보러 다니기도 해요. 아니면 전문가들을 찾아가서 상담을 하기도 하고요. 그냥 안 되는 날은 안 되는구나 하고 받아들이는 편인 거 같아요. 뭔가 나올 때까지 무리해서 자신을 괴롭히는 스타일은 아닌 거 같아요.

나만의 스타일을 만들기 위해서 어떤 노력을 해보셨나요?

처음 시작할 때는 영향 받는 게 두려워서 남의 작품을 거의 보지 않았어요. 특별히 노력이라기보다 제가 유행이나 남들이 다 하는 거에는 별로 관심이 없어서 내가 좋은 데로 오랫동안 하다 보니 자연스럽게 나만의 스타일이 생긴 거 같아요. 지금은 다양한 작품을 보는 것도 좋아하고, 그 안에서 아이디어를 얻기도 합니다.

작업을 할 때의 자신감은 어디서 얻나요?

작품 발표를 할 때 많이 얻어요. 제 그림을 본 분들이 그림을 보고 기분이 좋아진다거나, 밝아진 얼굴을 볼 때, 칭찬을 받을 때에도 자신감을 많이 얻어요. 그 기운을 다시 작업할 때 쓰는 거 같아요. 역시 자신감도 사람들에게 얻네요.

작업물에 영감을 많이 주었던 책이나 음악, 영화, 인물은 어떤 것이 있나요?

영감을 준 사람은 일본 그림책 작가로 저의 선생님이신 스즈키 코지씨와 아라이 료지씨입니다. 이 분들은 그림을 그리는 거 외에 라이브페인팅 퍼포먼스도 하시고, 음악도 하시고, 오브제도 만드세요. 다양하고 자유롭게 분야를 넘나드는 분들이죠. 살바도르 달리도 회화에서 보석, 건축 디자인, 영화 제작 등 다양한 분야에서 활동했잖아요. 이렇게 활발하고 자유롭게 활동하는 아티스트들에게 영감을 많이 받고, 작가이기 전에 유쾌한 사람이란 생각과정을 많이 느꼈어요. 그래서 저도 다양하게 활동하나 봐요. 즐겁게 사는 게 가장 중요해요.

여러 전시에 활발히 참여 중이신데요, 전시 준비 중에 작품 이외에 중요시 하는 것은 무엇인가요?

물론 완성도 있게 그리는 것도 중요하지만, 저는 일단 저의 전시에 오신 분들이 그림을 즐기고 "진짜 재밌었다."고 만족하며 가시는 걸 중요시하는 거 같아요. 물론 제 전시긴 하지만, 보는 관람객이 없다면 그 전시는 완성되지 않고, 또 하나의 의미는 저를 보러 와주시는 분들에게 선물을 드리는 마음으로 준비하기 때문에 유원지나 파티에 온 것처럼 보고 즐기고 잘 놀고 돌아가 줬으면 해요. 그래서 오프닝파티나 시각적으로 재미있는 소품이나 패션에 많이 신경 쓰고 있어요.

그림을 그리면서 터닝 포인트가 되었던 사건이 있다면 언제, 어떤 일이였는지 알려주세요

고3 여름부터 웹 에이전시에 취업해서 일하다 1년 반 뒤에 시각디자인과를 갔어요. 대학을 가서 젊은 교수님들이 필드에서 일하는 모습을 보니 작가가 되고 싶었죠. 졸업을 하고 나니 작가를 하기에는 실력과 경험이 너무나도 부족하다는 걸 깨달았어요. 일단 재밌는 인생을 살고 다양한 경험을 해보자고 생각해서 도쿄로 가게 됐습니다. 도쿄에서는 꼭 수작업을 하자고 마음먹었는데 그 후에는 컴퓨터 작업은 거의 안하게 되었어요. 나만의 스타일을 만들기에는 컴퓨터 화면이 너무 작고 답답했거든요. 수작업을 시작하고 나서 감성과 표현이 정말 자유롭고 풍부해진 거 같아요. 손에는 아주아주 강한 힘이 있는 거 같아요.

자기 홍보 방식이 있으시다면 어떻게 하시고 계신지 알려주세요

1인 기업이라고 생각하고 자기 홍보를 열심히 해야 해요. 저는 처음 일본에서 활동했을 때부터 사람들 만날 때마다 잘 모르는 사람한테도 포트폴리오 보여주고 엽서나 스티커 나눠 주는 식으로 어필을 지금까지 계속 하고 있어요. 일본은 산에서 진행되는 히피 캠프 같은 행사가 많아요. 거기 가서 땅에서 돗자리 깔고 라이브 페인팅하고 작품도 팔고 그럼 또 다른 곳에서 연락이 오게 되었어요. 어떻게 버티느냐가 중요한 거 같아요. 버틸 때는 즐겁게 버텨야 해요. 결국은 사람과 사람이 일하는 것이기 때문에 무조건 적극적이어야 해요. 내가 오픈 해야 해요.

휴식시간이 생기면 어떻게 보내시나요?

산책을 하거나, 좋은 사람들과 술 마시며 수다 떨기, 쇼핑하기, 전시회 보러 가거나 수영하기 등 아주 소박해요. 긴 휴식시간이 생긴다면, 물론 여행을 가겠죠. 제 여행 스타일은 현지인 되어보는 건데요. 일단 시장이나 마트에 가서 현지 일상을 구경하고 계획 없이 무조건 걸어 보며 마음 내키는 대로 마음에 드는 곳에 들어가 커피 한잔 하고, 아무데나 앉아 보고, 사람들에게 말을 걸어보고, 스케치하는 식으로 자유롭게 모험하는 스타일이 저에게 잘 맞아요. 여행 다닐 때는 작은 수첩에 간단히 그릴 수 있는 색연필이나 마카로 카페나 길거리에서 틈틈이 그리거나, 만난 사람들의 얼굴을 그려주거나 합니다.

화가를 꿈꾸는 후배들에게 한 말씀 해주세요

화가나 일러스트레이터, 무언가 만드는 사람들은 다양한 경험을 해야 한다고 생각해요. 나에게 일어나는 모든 일들은 전부 의미가 있다는 긍정적인 마음으로요. 다양한 사람들, 문화, 가치관 등을 알아가는 것만큼 값진 게 없는 거 같아요. 다양한 것에 관심을 가지도록 하세요. 다양한 문화, 사람, 취미, 취향 등.

그림이란 아름다운 감성의 표현이기 때문에, 오감을 오픈하고 편견 없이 무엇이든지 받아들이고 즐겼으면 좋겠어요. 예술은 사랑이고, 사랑이 있는 곳에 아이디어가 있고, 나만의 방향성을 발견할 수 있어요. 저는 25살 때 일본에서 외국인의 생활을 시작했기 때문에 자연스럽게 다양성과 편견에 대해 관심을 갖게 되었어요. 세계일주 등 틈나는 데로 여행을 하며 다양한 사람들과 문화를 접하며 영감을 많이 얻은 것이 작업생활에 도움이 많이 되었어요. 정규 미술대학 출신이 아니라 입시 미술의 경쟁이나 스트레스가 없이 천천히, 그리고 즐겁게 내가 그리고 싶은 대로 그려왔어요. 미대를 가지 않는 게 좋다라는 게 아니라, 항상 내게 주어진 상황에서 최선을 다해 즐겁다면 오래 할 수 있고, 오래 하다 보면 꿈에 가까워 지겠죠?

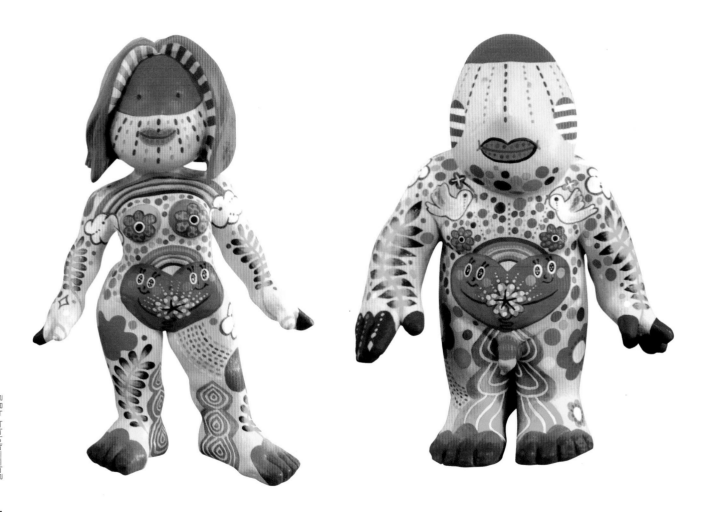

Rodrigo De La Sierra 'Timotea' × Seo Miji
"Human + Hope + Happy", mixed media, 2014

레드몽

전시

개인전 '소소하고 감성적인 이야기'

그룹전 'KT&G 상상마당 그림책 아티스트 마켓'

'UN재단 CreativeNet for Africa 프로젝트전'

'에이스 개더링 인사동' 등 1회의 개인전과 다수의 그룹전에 참여

경력

서울시 청소년 건강센터 '나는 봄' 홍보 및 지하철 광고 일러스트

네이버 '레드몽의 큐트 앤 심플 도돌 런처 테마'

비핸즈 '청첩장 컬레버레이션'

삼성 SDS 웹진 카툰 연재

아디다스 'Adicolor' 프로모션과 대형 아트슈박스 페인팅

안철수 연구소 캘린더 일러스트

UN재단 Thank you card 프로젝트 카드 일러스트

웅진씽크빅 웅진주니어, 비유와 상징, 교원구몬, 대교 등 과 일러스트 작업

책

컬러링북 『사계의 문』, 아트홀릭 출판

Website : www.redmon.co.kr

Facebook : redmonpage

Redmon@ 레드몽

작업실을 소개해주세요.

현재 작업실은 따로 없고 집에서 작업을 합니다. 2012년 이후 결혼과 출산을 계기로 집에 작업공간을 만들어 지금까지 작업하고 있네요. 이전에는 2009년에 상수역 부근 주차장 공간을 오픈 작업실로 꾸며 사용하다가 2010년부터는 오피스텔을 구해 작업실로 사용했습니다. 처음에는 사람들과 소통하며 작업하는 것이 재미있을 것 같아 오픈 작업실로 운영했었어요. 실제로 오픈작업실에 찾아오신 손님들이 제 작업물을 보고 좋아해주는 모습도 볼 수 있고, 판매까지 이루어져서 재미있었지만, 집중해서 작업하는 것이 힘들어 독립된 공간으로 작업실을 이전했습니다. 작업실을 선택할때 중요하게 생각했던 점은 위치였어요. 주로 아침 9시부터 밤 12시까지 작업실에서 작업하다 마지막 지하철을 타고 집에 가기 때문에 임대료가 조금 비싸더라도 역과 가까운 안전한 곳에 작업실을 마련하였습니다.

작업실 책상에는 꼭 걸어두는 작품이 있습니다. 제가 대학교를 다닐 당시에 마티스에 '붉은 방'을 보고 큰 감명을 받아 그린 작품입니다. 마티스를 너무 좋아했고 초기 제 작업 스타일이 잘 드러나 있는 작품이라 더 애착이 가는 것 같아요.

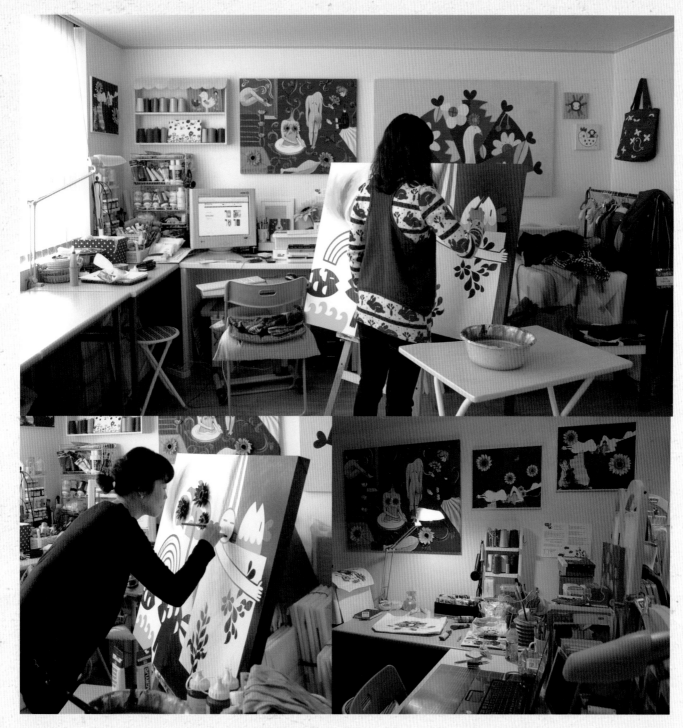

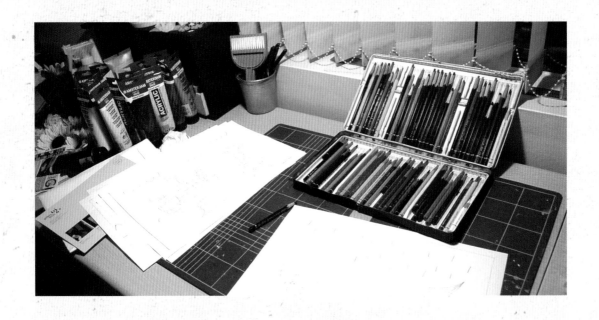

어떤 도구를 가지고 작업하시나요?

저는 수작업과 디지털 작업을 병행해서 합니다. 수작업
은 주로 암스테르담 아크릴물감과 까렌다쉬 오일파스텔
을 사용하고, 디지털작업은 어도비 일러스트레이터 프로
그램과 포토샵을 주로 사용하고 있습니다. 디지털 작업을
할 때에는 와콤 타블렛으로 스케치와 본 작업을 모두 작
업하기도 합니다.

암스테르담 아크릴 물감은 우연히 해당 제품 수입업체에
다니는 지인을 통해 접해봤는데 발색과 발림이 좋아 계
속 사용하고 있습니다. 까렌다쉬 오일파스텔은 지금껏 사
용했던 오일 파스텔 중에 두 가지 이상의 색을 혼합해서
사용하기에 가장 용이하고 발색과 발림이 좋습니다.

타블렛은 요즘, 다양한 기능과 디테일한 터치표현이 가
능한 최신 기종이 쏟아져 나와 있지만 저는 대학교때부
터 썼던 10년도 넘은 와콤 인튜어스1을 아직도 사용하
고 있습니다. 저는 딱히 디지털 작업을 할 때에 디테일

한 필압이나 터치 표현이 필요하지 않기 때문에 작업하
는데 특별히 불편한 부분이 없어 계속 쓰고 있네요. 디지
털 도구에 대한 욕심은 별로 없지만 수작업 도구는 아직
사용해 보지 못한 것들을 다양하게 넓혀가며 사용해보고
싶어요. 유화물감을 사용해 깊은 질감과 터치를 표현해
보고 싶은데 다시 새로운 작업실이 생기게 될 때나 가능
하겠죠?

작업할 때 중요한 분위기는 무엇인가요?

작업할 땐 아무도 없이 혼자 작업해야 집중해서 작업할
수 있어요. 예전에 다른 친구들은 공동 작업실을 쓰면서
작업실 비용을 절감하기도 하고 서로 소통하기도 하였는
데, 저는 옆에 다른 사람이 있으면 집중이 잘 안 되더라
고요. 서로 침묵하고 있어도 누군가 옆에 있다는 걸 이미
알고 있는 한 작업에 온 신경을 쏟을 수가 없더라고요.
작업할 때 가장 예민해지는 것 같아요.

주로 어떤 주제로 작업을 하나요?

그림의 아이디어는 주로 일상이나 꿈에서 얻어요. 무심코 밥을 먹다가, TV를 보다가, 사람을 만나면서 얘기하다 문득 머릿속에 장면이나 형태가 떠오를 때가 있어요. 내 눈앞이나 머릿속에 흘러가는 어떤 평범한 순간이 저도 모르는 사이 아이디어를 선사하는 것이지요. 그리고 꿈을 선명하고 컬러풀하게 꾸는 편인데 잠에서 깨어나자마자 침대에 누워 천장을 보며 머릿속에 그림의 아이디어를 정리하고 스케치하기도 한답니다. '이미 내 마음속'이라는 작품은 작업실에서 작업하다 소파에 앉아 쉬는 중에 테이블에 놓인 주둥이가 긴 꽃병을 보고 사람의 형태를 따왔고, 배경으로 쓰인 이미지는 줄무늬 테이블보를 보고 착안한 것입니다. 평소에 작업실에 늘 함께 있던 사물인데 그 날은 유난히 그 꽃병과 테이블보가 눈에 들어와 그림의 아이디어가 된 것이지요.

그림은 팬시적인 것들과 감정을 나타내는 것들이 있는데 주제는 제가 느꼈던 감정들에 관한 것이에요. 주로 사랑, 꿈, 기다림, 그리움이 많이 담겨있고 그림을 그리는 자체가 저를 위한 행위이기 때문에 그 감정들을 그림으로 표현해 내면서 스스로 힐링을 했던 것 같아요.

그림의 소재들은 일상에서 흔히 마주칠 수 있고 굉장히 평범하지만 표현하고 싶은 감정들을 대입시킨 후 합성과 변형을 거쳐 새로운 형태로 창조해 냅니다. 평소 익숙한 것들이 나와 같은 감정으로 공감을 나누고 신선한 감동을 주는 순간, 그것이 나에게 따뜻한 사랑이 되고 행복이 되기 때문입니다.

작업 과정은 어떻게 되나요?

저는 생활 자체가 올빼미형입니다. 아침잠이 많고 해가 어둑어둑해질 때가 되어야 아이디어가 샘솟고 눈이 반짝반짝 빛나요. 작업과정은 크게 나누면 '구상 〉 스케치 〉 컬러 〉 완성'인데, 스케치는 연필로 종이 위에 옮기거나 타블렛으로 포토샵에서 직접 드로잉하기도 하고 생략하기도 합니다.

주로 충분히 아이디어를 구상하고 전체적인 느낌과 좀 더 구체적인 형태를 머릿속에서 만든 다음 본 작업에 들어 갑니다. 비교적 단순한 그림들은 형태를 직접 만들어가며 컬러작업에 바로 들어가기도 하구요. 50호 이상 대형 캔버스에 그림을 그릴 때에는 포토샵에서 타블렛으로 캔버스 크기와 같은 크기로 스케치를 한 다음 그리드에 맞춰 몇 개의 조각으로 나눈 것을 다시 캔버스에 옮깁니다.

캔버스에 직접 연필로 스케치하면 수정할 때에 완전히 깨끗이 지우기 힘들고 간혹 밝은 색으로 채색할 때 물감이 마른 후 연필 스케치의 흔적이 보이는 경우가 있기 때문입니다. 그리고 컬러작업을 할 때에 시간이 가장 많이 소요되는데, 제 그림은 구성적이고 장식적인 면이 많이 있어 적당한 몇 가지의 컬러로 소재들을 효과적이고 예쁘게 보이기 위해 고민을 많이 하기 때문입니다.

그림마다 작업시간은 그때그때 작업 당시의 상황에 따라 천차만별이라 대략적인 시간도 말할 수가 없네요. 소위 말하는 필이 꽂히면 복잡한 그림도 하루 이틀 만에 완성하기도 하고, 그렇지 않으면 몇 주에서 몇 달이 걸리기도 해요.

1

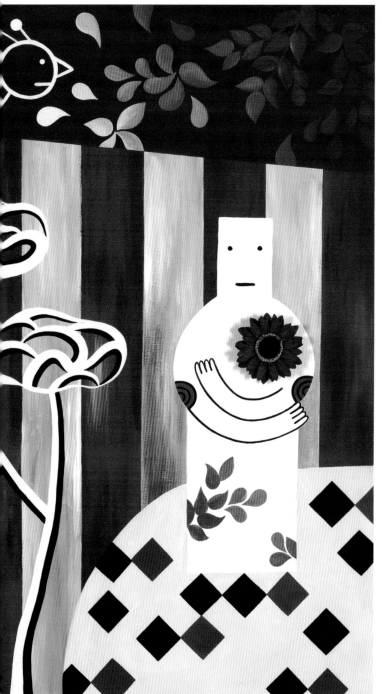

솜사탕 같이 포근한 너를 안으면 두둥실 구름이 된 것만 같은 기분이야

어젯밤 꿈에 물고기를 만났어. 두 팔 힘껏 벌려 서로를 맞이하는 우리

이미 내 마음속에 남겨진 너의 기억들 숨길 수 없을 만큼 자라난 슬픈 꽃

1 이미 내 마음 속, 1168×910mm, acrylic and object on canvas, 2010
2 난 네가 좋아, 910×1168mm, acrylic and on canvas, 2010
3 물고기를 만나다, 290×290mm, acrylic and on canvas, 2009

어떤 클라이언트들의 작업을 했었나요?

가장 최근에는 바른손카드와 컬래버레이션 청첩장이 출시되었고, 서울시 청소년 건강센터 '나는 봄'의 홍보 일러스트와 지하철 광고를 작업하였습니다. 그 밖에도 네이버 '레드몽의 큐트 앤 심플 도돌 런처 테마', 삼성 SDS 웹진 카툰 연재, 안철수 연구소 캘린더 일러스트, UN재단 Thank you card 프로젝트 카드 일러스트, 아디다스 '아디컬러 프로모션 핸드페인팅', '펜타포트 락 페스티벌 대형 아트 슈박스' 작업을 하였고 웅진씽크빅 웅진주니어, 비유와 상징, 교원 구몬, 대교 등의 교재 및 표지 일러스트 작업을 하였습니다. 작업 의뢰는 주로 직접 전화나 메일로 오고, 에이전시를 통해서 들어오기도 합니다.

가장 인상적이었던 작업은 아디다스의 '펜타포트 락 페스티벌 대형 아트 슈박스' 입니다. 그 당시 작업실이 없던 터라 약 3주동안 집 거실을 어지럽히며 통째로 작업실로 사용하며 작업했는데 취업하라는 잔소리를 늘 하시던 엄마께 처음 칭찬을 들었던 작업이기도 하고, 처음하는 대형작업이라 스케치부터 난감하고 긴장의 연속이었습니다. 마지막 마감은 열 번 이상 바니시를 얇게 칠하고 말려가며 작업하였네요. 완성 후 대형작업의 어려움과 그만큼 성취감이 있어서 뿌듯했던 기억이 나네요.

서울메트로 작업은 홍대에서 게스트 하우스를 운영하시는 분이 게스트 하우스를 방문하는 외국인들을 위한 지하철 노선도를 만들고 싶다고 하셔서 작업하게 되었는데요. '한국'과 '문화'를 모티프로 전 세계 사람들과 소통할 수 있는 아이템을 만들기 위해 고민하며 사업을 하시는 분이라 자유롭고 재미있는 작업이었습니다.

모바일 작업은 작은 아이콘에 어플리케이션의 특징을 함축적으로 표현해내야 해서 아이디어 구상에 시간이 많이 필요했고, 실제 작업하면서 이미지가 모바일에서는 눈에 보이는 크기보다 매우 작게 적용되기 때문에 이를 염두에 두고 작업해야 했습니다.

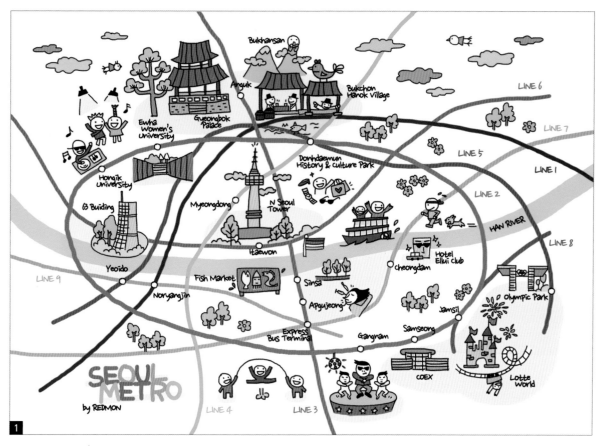

1 서울메트로 지하철 노선도
2 아디다스 슈박스
3 네이버 도돌 런처 테마

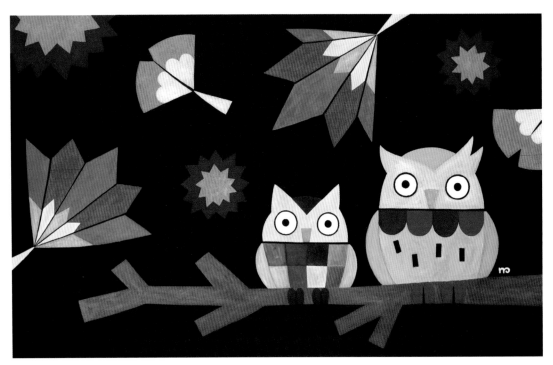

색동부엉이, 894×1455mm, acrylic and on canvas, 2010

그렇게 예쁘게 차려 입고 누구를 기다리는지

일러스트레이터라는 길을 걷게 된 이유를 알려주세요

제가 좋아하는 일을 찾아 집중해서 하다 보니 자연스럽게 업으로 연결되어 어느 순간 일러스트레이터가 되었습니다. 초 중 고등학교 내내 학급 환경미화에 항상 제가 중심이 되어 교실을 꾸몄고, 초등학교 한때, 노트는 직접 표지를 그리고 제본을 해서 만들어서 쓰고 필통은 하드보드지로 전개도를 만들어 예쁜 포장지나 직접 그린 그림으로 씌워 만들어 가지고 다녔습니다.

중, 고등학교 때는 미술부 활동도 하고 교과 과정 중에 미술시간이 제일 좋았어요. 고3때 진로고민을 하다가 부모님의 허락을 겨우 받아 1학기 말부터 입시 미술학원을 다니고 미대에 들어왔습니다. 대학교에 와서는 2년 휴학까지 하며 직접 만든 일러스트 상품을 아트마켓에 판매하면서 본격적으로 업체로부터 그림작업이 들어오기 시작하였습니다. 처음에는 단순히 일이 들어오는 것이 신기하고 결과물에 보람도 느끼면서 무작정 열심히 그림을 그리기만 했는데, 부당한 양도계약서를 내밀고 적절하지 못한 페이를 지급하는 클라이언트들과 마찰이 생기면서 항상 '을'의 위치에 설 수 밖에 없는 일러스트레이터라는 직업에 대해 처음으로 회의를 느꼈습니다.

그리고 여기저기 무단으로 제 그림을 도용해서 사용하고 상품을 만드는 업체들과의 법적 분쟁에 피로감을 느끼고 개인 작가와 그의 창작물에 대한 창조적 가치를 우리나라의 저작권법으로는 충분히 보호받을 수 없다는 현실에 몇 년간 그림을 그리지 않았던 적도 있었습니다. 현재도 '오늘은 눈 오는 날'과 '색동 부엉이' 두 개의 작품을 무단 도용한 두 개의 업체와 저작권 소송분쟁 중입니다.

일러스트레이터의 작업실

오늘은 눈 오는 날, 841×594mm, digital print on paper, 2011

우리가 잘 아는 비와이마랑 연필러, 아바사크 수채물감 어른들 푸

일러스트를 이용해 만들었던 제품들 중 가장 성공적이었던 제품은 무엇이었나요? 또 상품화하기 어려웠던 제품 등 상품화 과정에서의 에피소드를 알려주세요

성공적이었다기보다 레드몽을 기억해 주시는 분들이 가장 많이 생겨나게 된 것이 레드몽 일러스트 다이어리입니다. 이전에는 커버에만 직접 일러스트를 그려 넣은 다이어리를 하나하나 만들었는데, 우연한 기회에 문구 제작업체의 제안을 받고 제 일러스트와 카툰이 담긴 일러스트 다이어리를 제작하게 되었습니다. 다른 문구 제품은 혼자 직접 제작하는데 특별히 어려움은 없지만 다이어리는 최소 수량이 있고 비용도 크고 재고에 대한 부담이 있습니다. 그래서 직접 제작하는데 어려움이 좀 있어서 망설이고 있었는데, 좋은 업체와 함께 다이어리를 제작하게 되어 기뻤습니다.

패브릭 제품의 경우, 패브릭마다 나오는 프린트되는 색이 다릅니다. 옥스포드, 실크, 일반 면 등의 원단 자체의 색이 조금씩 다른데, 제 그림은 워낙 컬러풀해서 컬러가 잘 나오는 편이에요. 채도가 낮은 그림은 컬러 맞추는 게 힘들어요. 작가가 작업을 한 것을 상품화해서 사진을 찍고 보정하고 판매업체에 올리고 관리하고 이런 과정들을 혼자 한다는 것이 사실 힘듭니다. 좋은 업체를 만나는 게 쉽지 않죠.

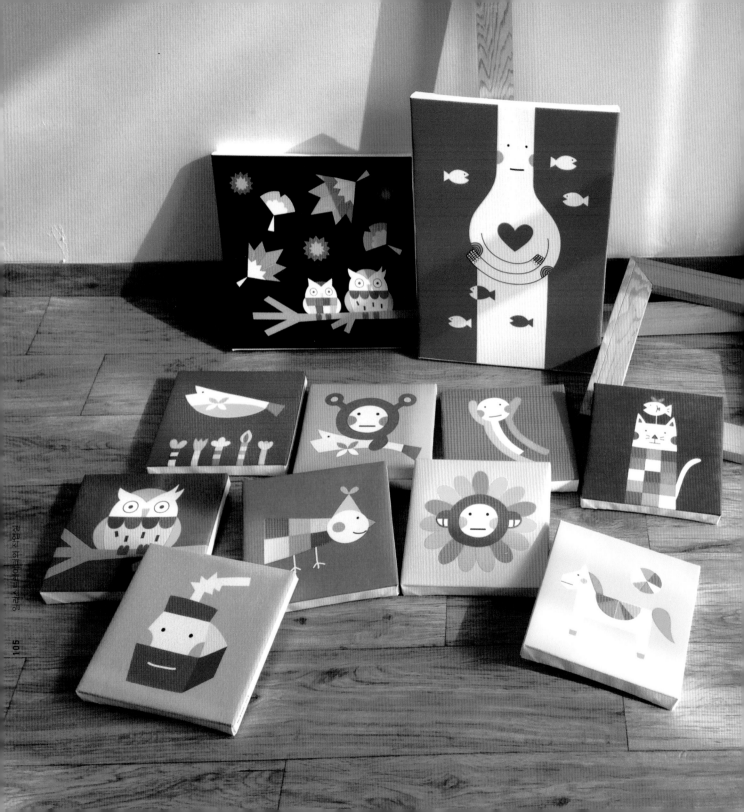

레드몽 　너를 위한 노래, 160×160×220mm, sugarcraft, 2013

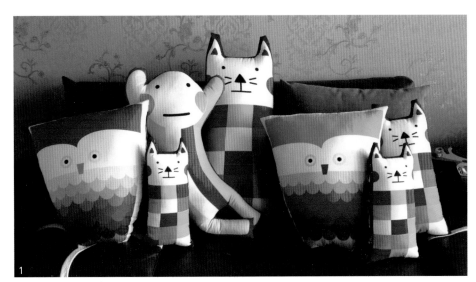

일러스트레이터 정유진

1 핸드메이드 인형, 2013
2 핸드페인팅 티셔츠, 2012
3 오늘은 눈 오는 날, 160×160×170mm, sugarcraft, 2013

제작 상품 중에 가장 애착이 가는 것은 무엇이고 판매가 많이 된 제품은 무엇인가요?

테이블도 좋고 슈가 크래프트도 좋아요. 평면작품에서 벗어나고 싶어서 슈가 크래프트를 접하게 됐는데 작업하기 까다롭고 힘이 많이 들어요. 그래서 좀 더 소프트한 재료인 클레이로 작업을 해보려고요. 3D 작업을 해보고 싶어요.

평면 작업을 3D(슈가 크래프트)로 바꾸면서는 일단 새로운 재료에 대한 이해와 적응이 필요했습니다. 반죽을 만들고, 컬러를 넣고, 모델링을 하는 새로운 과정이 생기게 되었죠. 그 중 컬러를 넣는 과정이 제일 어렵고 시간이 많이 필요했습니다. 슈가 크래프트는 식용색소로 컬러를 넣는데, 파스텔 계열 컬러는 비교적 쉽게 만들 수 있지만 제가 주로 쓰는 비비드한 컬러는 만들기가 어렵습니다. 슈가 크래프트 반죽은 습도에 매우 민감하기 때문에 한 번에 많은 양의 색소를 넣으면 반죽이 너무 묽어져서, 매우 적은 양의 색소를 추가하고 반죽하는 과정을 수십 번 반복하면서 원하는 컬러를 만들어 냅니다.

아트 마켓에서 제품을 판매하시는데요. 아트 마켓에서 제품을 팔게 된 계기와 에피소드 등을 알려주세요

대학교 3학년때 우연히 홍대 앞 놀이터에서 매주 일요일마다 열리는 '희망시장'이라는 아트마켓을 알게 된 후 '나도 내 그림이 담긴 상품을 직접 만들어 팔고 싶다'라는 생각을 가지게 되었습니다.

그리고 종이를 사서 직접 제본을 하고 커버 그림을 하나하나 그리면서 일주일 내내 밤을 새어가며 노트를 만들었습니다. 노트를 만들기로 정한 이유는 제작(재료) 비용이 비교적 저렴하고 제 그림을 가장 효과적으로 담을 수 있다고 생각했기 때문입니다.

처음에는 한 권도 팔지 못했습니다. 오로지 그림에만 집중해서 상품으로서의 기능은 약했던 것입니다. 하지만 실망하지 않고, 매주 '희망시장'에 나가 소비자들과 소통하며 제 노트의 장점과 단점을 알고 보완해 가며 새롭게 노트를 만들기 시작했습니다. 그 결과, 제 노트를 찾는 사람들이 점점 많아지고 판매량도 늘어나 핸드페인팅 티셔츠, 가방, 신발 등 다른 제품들도 만들게 되었습니다.

상품가격은 소량생산일 경우 일반적인 같은 상품 군과 비슷하게 책정하고 핸드메이드 상품은 제 마음대로 책정합니다. 특히 한 개밖에 없는 상품은 팔려도 아쉽지 않을 만큼의 가격을 책정합니다. 뭐 가격은 주인 마음대로죠, 하하.

아트마켓은 판매를 할 때 제가 직접 상품 설명을 할 수 있어서 좋고 열리는 장소에 따라 다르긴 한데 외국인 손님도 찾아오기도 해서 재미있어요. 지금은 핸드메이드 제품을 거의 만들지 않고 있지만 가끔 전시를 하거나 아트마켓에 나가면 제 그림을 보고 10년도 더 된 그 핸드메이드 제품들을 아직도 갖고 있다며 알아봐 주시는 분들이 계십니다. 그럴 때면, 나의 오래 전 미흡하고 서툴렀던 작업물들을 아직도 소중히 간직하고 계시다는 그 분들이 참 고맙고, 그림을 그리면서 살아오길 잘했다는 생각이 들기도 합니다.

일러스트레이터의 작업실

1 색동부엉이, 패브릭, 2014
2 트로피 부엉이(블루), 1000×1000mm, digital print on paper, 2012
3 고양이시리즈, 200×500mm, digital print on paper, 2014

레드몽 긴긴밤, 1168×910mm, acrylic and object on canvas, 2008

그 마음 남모르게 아파하며 보낸 긴긴밤 노오란 달님은 알 수도 있겠지

테이블, 의자를 핸드페인팅을 하시기도 하셨는데요, 페인팅 과정을 알려주세요

테이블이나 의자는 가장 흔하게 접할 수 있는 가구라고 생각합니다. 평면적이니까 그림 그리기 쉽고 효과적이어서 좋습니다. 우선 젯소를 한 번 칠하고 아크릴 물감으로 페인팅 합니다. 마감은 포크아트용 바니시를 아주 얇게 10번 이상 칠하고 말립니다. 마감을 그렇게 하면 내구성이 좋아요. 그렇게 페인팅한 가구는 판매용은 아니라 대부분 제가 갖고 있어요.

1 꽃밭에서, 297×420mm, Oil Pastel on Board, 2010
2 꽃밭에서, 600×570×350mm, Hand-Painted Wood Table, 2010

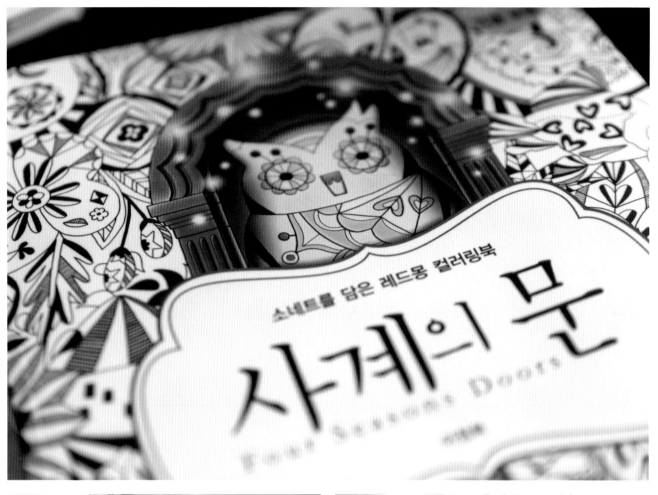

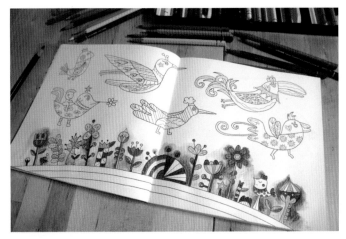

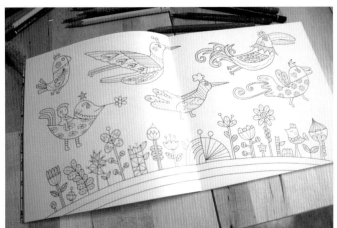

**갤러리 블루스톤에서 열린 〈FRAME in FRAME〉
전시에 참여한 작품에 대해 알려주세요**

지난 6월 제 첫 단독저서 '사계의 문' 컬러링북이 출간 되었는
데, 책에 수록된 이미지들을 일러스트레이터로 그래픽 작업한
이미지들을 전시했습니다. '사계의 문'에 들어갈 이미지들을
한 컷 한 컷 작업하면서 머릿속에서는 이미 컬러링을 하고 있
었는데, 그 컬러들을 끄집어내 표현한 것들을 선보였습니다.

**도서제작을 하게 된 계기가 궁금합니다. 또 『사계의
문』이라는 책 제목의 의미는 무엇인지 알려주세요**

최근 엄마와 아내로서의 삶에만 집중하며 지내면서 그림을 그
리는 시간에 대한 그리움과 갈망이 우울증으로 다가올 때 쯤
한 출판사에서 컬러링북 출간 제안을 하셨습니다. 담당자 분
께서 몇 년 전부터 제 작업을 지켜보고 계셨었는데 컬러링북
기획을 하시다가 제가 떠올라 연락 주셨다고 하네요. 사실 육
아를 하면서 작업을 한다는 것이 굉장히 힘든데, 가족과 남편
이 많이 도와주고 틈틈이 시간을 쪼개어 새벽에 작업하면서
책이 나오게 되었습니다. 『사계의 문』은 사계절 이미지를 저만
의 감각으로 표현해 낸 컬러링북입니다. 각 계절의 문을 열 때
마다 환상적인 세계가 펼쳐지고 그 안에서 독자는 그들만의
독창적인 컬러로 계절을 완성하는 것입니다.

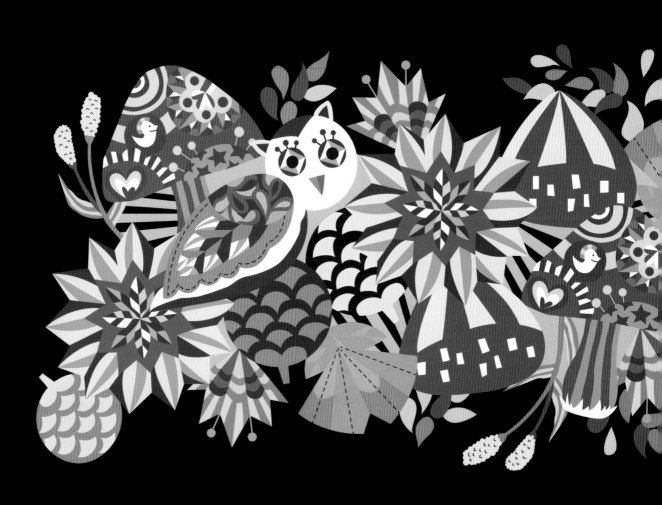

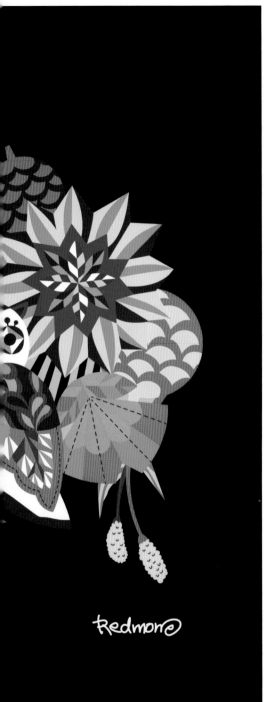

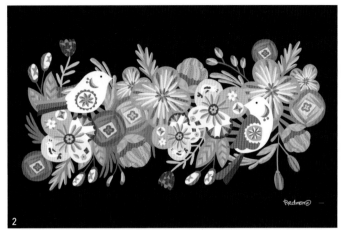

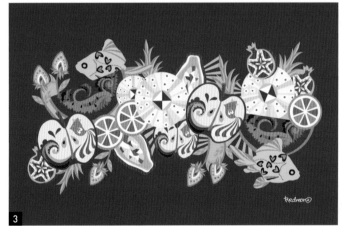

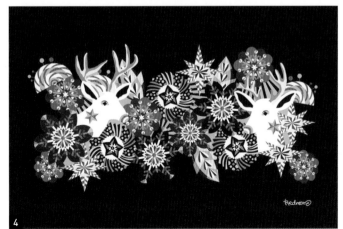

1 가을-사계의 문, 1000×708mm, digital print on paper, 2015
2 봄-사계의 문, 1000×708mm, digital print on paper, 2015
3 여름-사계의 문, 1000×708mm, digital print on paper, 2015
4 겨울-사계의 문, 1000×708mm, digital print on paper, 2015

동일한 작품을 수작업과 디지털작업을 하시는데요, 어떤 이유가 있으신가요? 두 스타일 중 어떤 작업을 먼저 하시는 편인가요?

저는 그림을 그리고 그것을 상품에 적용하는데, 수작업 작품은 적용하는데 제약이 좀 있더라고요. 크기나 비율이 맞지 않으면 수정하는데 한계가 있고 컬러 변경도 용이하지 않고요. 수작업 후 디지털 작업은 상품에 적용하기 쉽게 하려고 작업하기 시작했는데, 현재는 경우에 따라 동일한 작품을 디지털 작업 후 수작업을 하기도 하고 수작업 후 디지털 작업을 하기도 합니다.

가장 선호하는 색상은 무엇인가요? 또 그 색상을 선호하는 이유는 무엇인가요?

이미 예상하셨을지 모르겠지만 빨간색이에요. 레드몽 캐릭터도 제가 좋아하는 빨간색과 원숭이를 합성해서 만든 것이에요. 빨간색은 시선을 집중시키고 마음속 무언가를 솟아나게 하는 힘이 있어서 자연스럽게 좋아하게 되었고 작업하는데 가장 많이 사용하게 되었죠. 그리고 다른 어떤 컬러와 조합을 해도 잘 어울리는 것 같아요.

아이디어가 떠오르지 않을 때, 이를 타개할 특별한 해결책이 있다면 알려주세요.

일단 무조건 밖으로 나가요. 전시를 보거나 친구와 수다를 떨거나 맛있는 것을 먹고 마음이 가는대로 움직여요. 어디든 문을 열고 나가는 순간 시선에 들어오는 모든 것들이 아이디어가 될 수 있거든요. 같은 사물이라도 그때그때의 상황과 감정에 따라 다르게 다가와요. 내가 있는 주변 환경을 전환시켜주면 제 머릿속도 새로운 생각들로 가득 채워집니다.

일러스트레이터를 꿈꾸는 후배들에게 추천하는 책이나 꼭 경험해봤으면 하는 것은 어떤 것이 있나요?

요즘에는 자신의 작품을 대중에게 선보일 수 있는 기회가 많이 있습니다. 페어나 아트마켓이 곳곳에서 열리고 있고 무료로 대관해주는 갤러리 카페들도 많이 있습니다. 온라인을 통해서도 작품을 선보일 수도 있지만 직접적으로 대중에게 작품을 노출하고 반응을 경험하는 것이 객관적으로 자신의 작품을 돌아볼 수 있는 통로가 됩니다.

빠나나꽃,,
널 위해 준비했어 —

빨간비

꺼져버려..

달님한테 들켜드걸 여기가 있어요.

넌 위해 준비했어, 친구야..

달님, 나를 따라오신거라면
내 곁으로 내려 와주세요.

난 네가
하늘을 날 수 있을거라 믿어—
정말로. 꼭 ,,

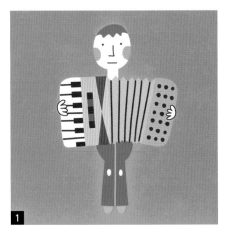

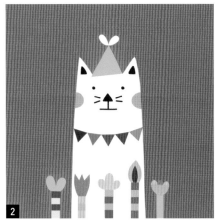

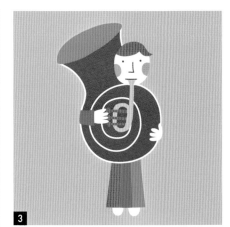

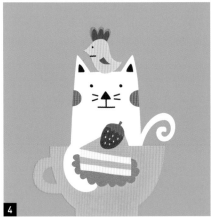

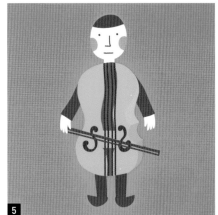

1 아코디언 연주자, 500×500mm, 2013
2 파티 고양이, 500×500mm, 2012
3 튜바 연주자, 500×500mm, 2013
4 컵 고양이, 500×500mm, 2013
5 첼로 연주자, 500×500mm, 2013
6 고양이 마음, 500×500mm, 2012
7 슈렉몽, 500×500mm, 2012
8 무지개되기, 500×500mm, 2012
 digital print on paper,

몇 년간 그림을 손 놓으신 적이 있다고 하셨는데요, 그럼에도 다시 그림을 그리게 된 계기가 무엇인가요?

그리고 싶어져서요. 어디서 연락이 와서 '이런 일을 합시다.' 라는 얘기가 들어오면 작업이 하고 싶어지더라고요. 그렇게 한 가지가 시작돼서 결과물이 나오면 또 다른 일로 연결되면서 그림을 다시 그리게 됐습니다. 어쩔 수 없더라고요.

휴식시간이 생기면 어떻게 보내시나요?

휴식시간이 생기면 보통 사람들을 많이 만나서 얘기도 하고 맛있는 것을 먹으러 다닙니다. 평소 작업할 때에는 소위 말하는 은둔형 작가라 사람들을 전혀 만나지 않고 작업만 하거든요. 여행은 해외로 간다면 in – out만 정해 놓고 무작정 배낭여행을 가는 스타일이고 국내라면 주로 바다를 선호합니다.

여행지에서는 보통 먹는데 지출을 많이 하기 때문에 물건은 거의 사지 않아요. 휴식시간에는 그림을 그리지 않고 영감이 떠올라도 기록으로 남기거나 스케치를 하지 않습니다. 순간순간을 여유 있게 흘려 보내면서 즐기는 스타일이에요. 어떤 아이디어가 떠올랐다고 기록하고 노트를 펼치는 순간 여행이 일상이 되어버릴 수도 있잖아요.

일러스트레이터를 꿈꾸는 후배들에게 한 말씀 해주세요

저는 대학생 때부터 충무로에 있는 지류업체, 제본업체, 인쇄업체를 혼자 다녔었는데 어리기도 하고, 소량생산이다 보니까 많이 문전박대 당했어요. 그렇게 혼자 사회경험을 했어요. 졸업하고 나서 활동하면서 직접 부딪혀보니까 왜 학교에서는 이런 것을 가르쳐주지 않는지 아쉬웠어요. 최소한 자신의 창작물을 어떻게 하면 지킬 수 있는지, 어떻게 먹고 살 수 있는지는 알려주었으면 좋았을 텐데 라고 생각이 들었어요.

해외에서 작품활동을 시작하는 것도 좋은 것 같습니다. Behance(www.behance.net)와 같은 해외 포트폴리오 사이트가 많아요. 애초부터 해외 에이전시에 속해서 해외 작업만 하시는 일러스트레이터들도 많고요. 메일로 업무를 주고 받는 거죠. 해외 포트폴리오 사이트에서 포트폴리오 올리는 기준은 없는데 MD가 선정돼서 메인에 띄워주세요. 그렇게 한 번 메인에 올라가면 그 다음 작업이 메인이 올라가는 건 그렇게 어렵지 않은 거 같습니다. 해외에서 한국의 일러스트레이터들을 많이 인정해주고 있어요. 많이 찾으시고요.

일러스트레이터가 되기 위한 교육은 없다고 생각합니다. 그림에 대한 흥미와 재능, 그것을 지속시켜 발전해 나갈 수 있는 스스로의 마음가짐만 있다면 충분하다고 생각합니다. 단 이 세 가지가 모두 충족된 일상이 되어야 하고요. 창작은 누가 가르치거나 누구에게 배워서 이뤄지는 것이 아니라고 생각합니다. 그것은 단순히 그림을 그려내는 스킬일 뿐이고 지속적이지 못합니다. 내 마음이 원하는 걸 볼 수 있고, 알아차릴 수 있는 사람이 진정한 일러스트레이터가 될 수 있다고 생각합니다.

이지은

전시

2008 63빌딩 art sky <kittyS>전

2014 롯데백화점 영등포 텀블링퍼니엘 옥상프로젝트

2014 롯데백화점 영등포·중동·잠실 쑥쑥쑥쑥 단체전

2014 닥터박갤러리 텀블링퍼니엘 브랜드전

2014 쉐이커 아트 갤러리 『종이아빠』전시 <꾸깃꾸깃 싹둑!>

2014 아트토이컬쳐 공주 초대전

2015 LG 모바일 아트 콜라보레이션 전시

2015 프링글스 아트포스터 전시

경력

2009 CJ Book Fair 올해의 그림책 100 선정

2013 세이브더 칠드런 - 빨간염소 프로젝트

2014 그림책 『종이아빠』출간

2014 엘르코리아 아트 콜라보레이션

2015 뮤지컬 <종이아빠> 코엑스 아트홀

2015 『종이아빠』일본 판권 수출

책

『나라말-고전 읽기』 시리즈 I 『춘향전,토끼전』 <2007 문광부 추천도서 선정>

문학과지성사 『디저트월드』 I 미국 3×3 Illustration Annual No. 12 수록

웅진 주니어 『이닦기 대장이야』 I 창비 『신기하고 새롭고 멋지고 기막힌』

시공주니어 『왕십리벌 달둥이』 I 사파리 『난쟁이 범사냥』

수상

2002 한국 디자이너 어워드 young desginer illustraion 수상

Website : www.tumblingfunnyl.com

Facebook : TumblingFunnyL

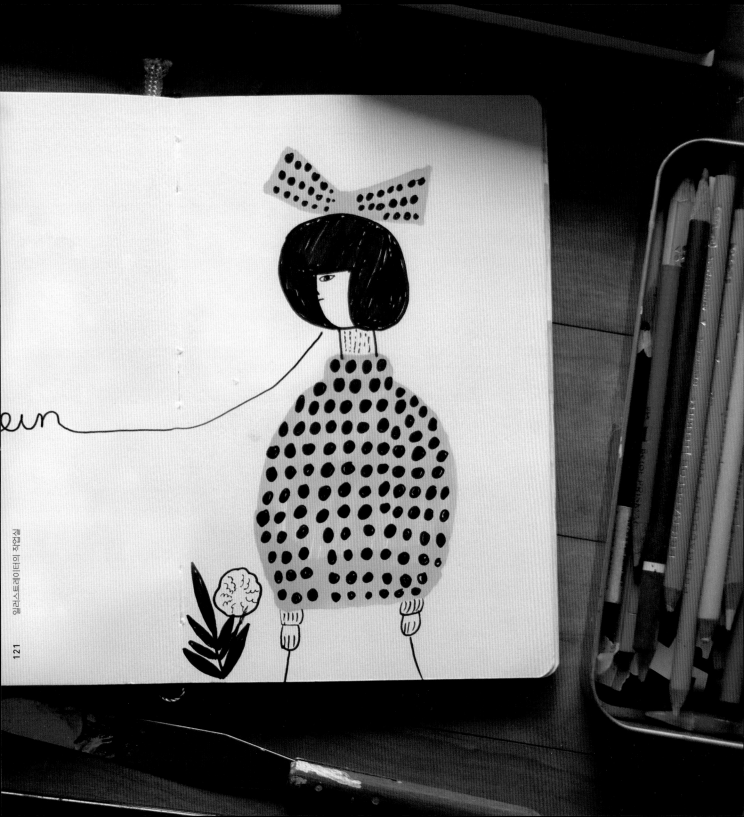

일러스트레이터의 작업실

이지은

작업실을 소개해주세요.

서울과 경기도의 경계선에 지어진 아파트에 작업실과 집을 겸해 쓰고 있습니다. 3년 전에 2~3년 정도 압구정에서 작업실을 다른 사람과 둘이 같이 썼었어요. 거기서 아침에 출근해서 저녁에 퇴근하는 식으로 일하면서 낮에 일하는 습관을 익혔습니다. 일 처리는 빨리 되는 대신 위치가 도시 안에 있으니까 감성이 마르더라고요. 지금 사는 곳은 오래된 동네라 지역 색이 살아있고 아파트 뒤에는 숲 공원, 앞에는 작은 산이 있어 산책하기엔 딱 좋습니다. 주소는 서울이지만 시골동네 느낌이 살아있는 작은 마을 같은 감성이 충만한 동네이지요. 작업실공간은 실제 작업을 하는 작업실과 서재로 이용하는 식당, 휴식을 취하는 거실, 부재료를 보관하는 창고 방으로 이루어져 있지요. 본작업실에는 책상이 세 개 있는데 수작업용, 디지털 작업용, 봉제 작업용 테이블입니다. 이 방을 작업실로 선택한 이유는 채광과 뷰 때문입니다. 다른 방에 비해 약간 작은 편이지만 뒤로 숲이 보이고 하루 종일 해가 잘 든다는 점 때문에 선택하게 되었지요.

어떤 도구를 가지고 작업하시나요?

수작업을 할 땐 조소냐 아크릴과 프리즈마 마카 색연필 등을 사용하고요. 디지털 작업일 경우는 일러스트레이터와 포토샵 프로그램을 사용합니다. 도구 선택에 정보와 안목이 없어 수작업을 할 때 곤란함을 겪을 때가 종종 있어요. 디지털 작업을 할 땐 모니터 타블렛(와콤 신티크)을 사용하는데 디지털 작업할 때 없어선 안될 작업 파트너입니다. 일반 타블렛을 사용했을 때보다 효율이 30% 이상 올라간 것 같아 만족하지만 기계에 의존도가 높아져 데일리 드로잉 같은 것으로 손 그림을 그리며 수작업의 감을 잃지 않으려고 합니다.

작업도구 외에도 작업실에 없어선 안 되는 것들은 무엇이 있나요?

채광이 좋은 창, 숲 산책, 반려견 무탈이(9살, 셔틀랜드쉽독) 입니다. 햇빛을 좋아해서 작업실은 무조건 해가 잘 드는 창이 있어야 합니다. 하루 한번은 숲이나 산속으로 들어가 산책을 합니다. 물론 반려견 무탈이와 함께. 작업을 할 때는 물론이고 살아가기 위한 필수 조건이라고 볼 수 있죠.

주로 어떤 주제로 작업을 하나요?

제가 하는 작업은 크게 두 가지로 나눠지는데 '그리기'와 '이야기 만들기'입니다. '그리기'에 해당하는 작업을 할 때에는 거의 동물과 자연에서 영감을 받습니다. 특히 인간세상에 대해선 No signal 이라고 해야 할까요. 그래서인지 제 작업 속 대상은 거의 동물이거나 혹은 상상 속 creature들입니다. 사람은 거의 그리지 않죠. 그리고 '이야기 만들기'에 해당하는 작업의 결과물은 그림책 작업을 말하는데 주로 '관계' 대한 고민이 기저를 이룹니다. 앞으로 이 두 카테고리를 하나로 엮는 작업을 해보려고 노력 중 입니다.

작업 과정은 어떻게 되나요?

먼저 예열 시간을 갖습니다. 예열 시간은 본 작업시간이 약간 모자를 정도로 잡는 것 같습니다. 예열시간이 전체 작업시간의 50%정도인 것 같습니다. 아마도 옆에서 보는 사람들 눈에는 아무 것도 안하는 것처럼 보일 수도 있지만 몸과 정신이 무의식적으로 알람을 맞추는 것 같다고나 할까요.

예열이 끝나면 본 작업은 기획 스케치로 시작합니다. 기획 스케치는 실현 불가능한 거대한 스케일로 시작해 점점 가지치기하며 실현 가능한 단계로 다듬어 나갑니다. 이 작업은 모래성을 쌓고 부수는 작업입니다. 기획단계가 넘어가면 이제 본 작업에 들어갑니다.

본 작업은 재료 테스트로 시작합니다. 될 수 있으면 최소 에너지로 최대효율, 최저비용으로 최대의 효과를 보는 지름길이 없을까를 궁리하며 시간을 허비하지만 늘 돌아가는 길이 없다는 걸 깨닫고 성실히 작업합니다.

전 아침형도 아니지만 올빼미 형은 절대 아닙니다. 밤의 적막과 정서를 사랑했던 적이 있지만 이젠 밤에 잠을 자야 한다는 강박까지 있을 정도 입니다. 하지만 해가 좋을 땐 산책하고 싶어 안달복달하는 성격이라 낮이라고 해도 작업을 열심히 하진 않는 것 같아요. 이래도 저래도 작업을 안 하는 게으른 모습을 설명하고 있는 것 같아서 부끄럽네요.

클라이언트가 의뢰한 일일 경우, 업체에서 열흘의 시간을 주었다면 그 중에서 삼일 정도 작업한다고 생각해야 준비하는 시간과 나중에 수정할 시간이 생기는 것 같습니다.

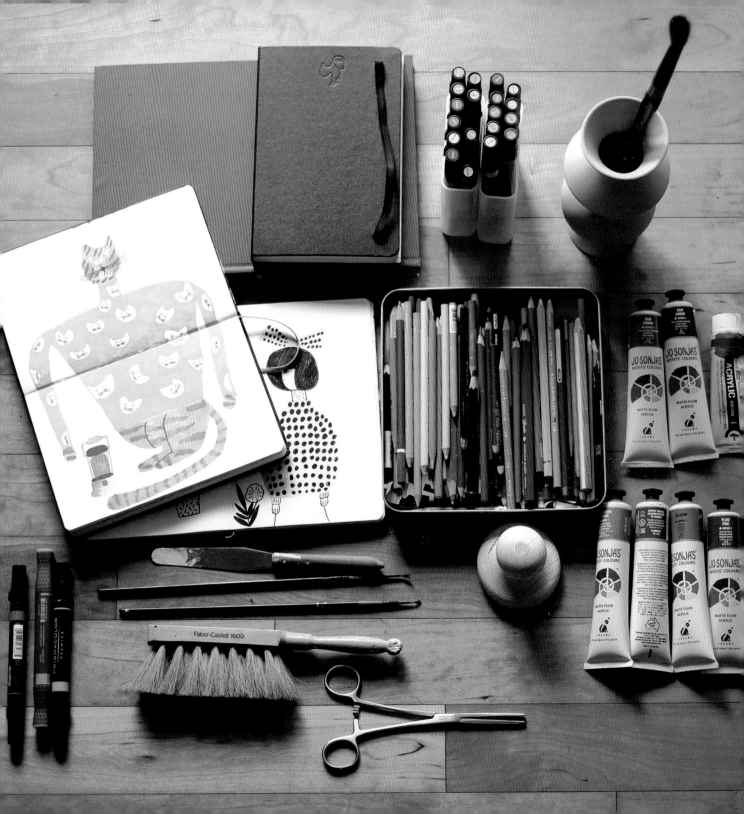

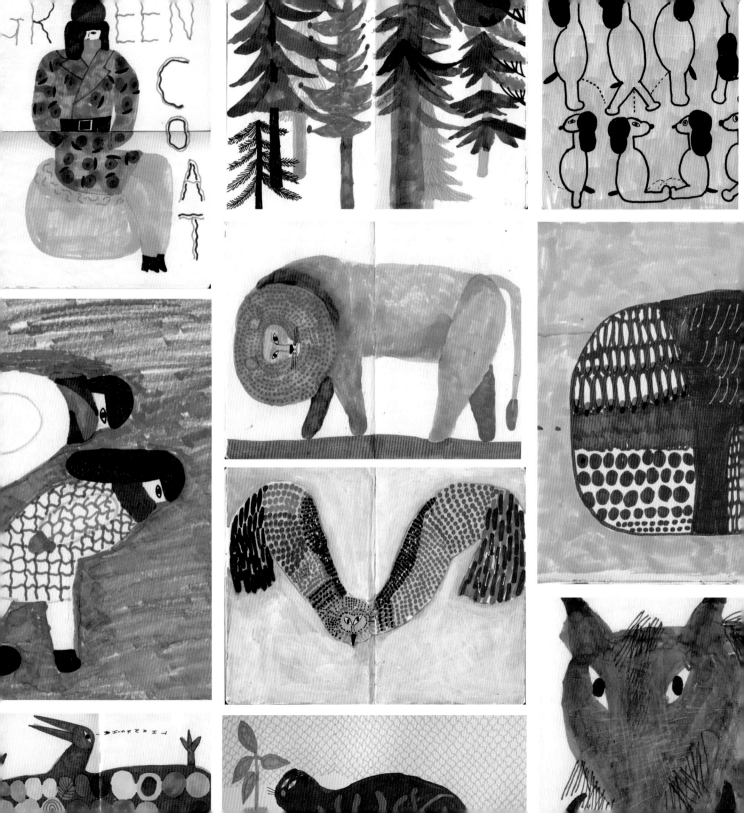

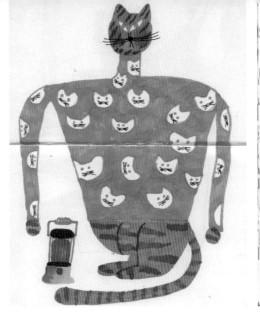

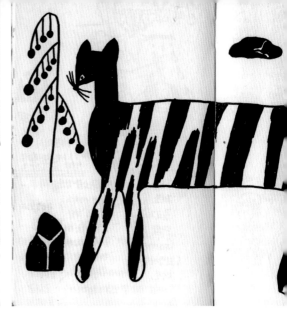

포유류나 조류를 많이 그리시는 이유가 있나요?

파충류처럼 털이 없는 동물들은 제가 잘 그리지 못하기도 하고 그리고 싶은 마음도 잘 안 들어서 털이 있는 동물들이나 움직임이 역동적인 동물들 위주로 그리는 편입니다. 이렇게 동물들을 그리는 작업을 시작해서 공개적으로 전시를 해본 적이 없어요. 다 드로잉북에만 그려서 SNS에서 개인적으로 올렸던 작업들이라 갤러리에 전시를 한다는 게 좀 부담스럽기도 해요. 저는 지금까지 클라이언트의 의뢰작업을 많이 한 일러스트레이터라 순수 예술의 개념으로 일러스트를 그렸던 게 아니라서 이번에는 완전히 제 마음대로 제 마음에 드는 것으로 전시를 하려니까 그런 것 같아요.

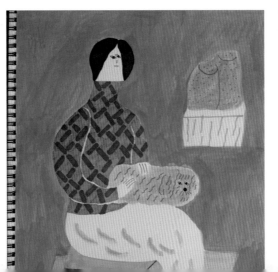

어떤 클라이언트들의 작업을 했었나요?

『종이아빠』동화의 글, 그림을 작업해서 웅진 출판사에서 출간했습니다. 롯데 백화점, 국립중앙박물관, 엘르코리아, 보그코리아, 행복이가득한집, 시공사, 문학과지성사, 웅진, 한솔, 라네즈 등의 업체의 작업을 했었습니다. 작업 의뢰는 업체에서 포트폴리오를 보고 의뢰를 하는 일이 많습니다. 얼마 전 작업을 마친 국립중앙박물관 일이 기억에 남습니다. '조선선비 금강산을 가다.' 라는 주제의 장기기획 전시 작업이었는데 설치미술부터 동영상, 그리고 인터렉티브 스크린까지 작업이 활용되는 규모가 꽤 큰 아트 컬래버레이션 전시작업이었습니다. 작업 과정은 제가 콘티를 짜고 콘티에 있는 이미지들이 어떻게 움직일지에 대해 애니메이터들에게 듣고 다시 제가 배경, 요소 등을 소스 별로 작업을 해서 넘겨주어서 애니메이션 팀이 애니메이션을 제작했습니다. 설치업체에서 전시장이 어떻게 꾸며질지 전체 설계도면을 받아서 그 설계도면에 맞는 그림을 넘기고 계속 조율하면서 맞춰나가는 거죠. 세 클라이언트들(동영상업체, 설치업체, 중앙박물관)과 동시에 작업이 진행되어 각 업체와 고민하고 해결해야 할 부분들이 많았어요. 이렇게 업체가 많아지면 마음의 각오를 단단히 하고 일을 시작해야 해요. 업체들마다 원하는 바와 상황이 다르니까 제 고집을 고수할 순 없거든요. 하지만 전시장에서 관람객들이 제가 작업한 작업물과 함께 소통하는 모습을 보는 건 굉장히 인상적인 경험이었습니다. 영상과 설치를 함께 작업했던 적이 없었는데 이런 작업을 도전해볼 수 있도록 기회를 준 국립중앙박물관에 감사하는 마음이에요.

집필하신 동화 『종이 아빠』가 뮤지컬화되었는데요,
2차 저작물 제작의 과정과 느꼈던 점을 알려주세요

뮤지컬 저작권을 구입한 회사(극단 행복자)에서 원작을 바탕으로 각색을 합니다. 통상적으로 원작자는 2차 저작물에 관여하지 않기 때문에 2차 저작물의 자세한 제작 과정을 알지 못하지만 극이 어느 정도 완성단계에 왔을 때 극단 대표님께서 원작자의 의견을 적극 반영해 주시고 원작이 최대한 뮤지컬에 녹아들 수 있게 배려해 주신 덕분에 원작자로서 뮤지컬에 꼭 들어갔으면 하는 대사나 무대 소품 의상 장치 등등을 많은 회의를 통해 만들어 나갈 수 있었습니다. 원작자가 참여할 공간이 있어서 책 『종이아빠』와 뮤지컬 「종이아빠」가 다른 듯 다르지 않은 접점을 찾을 수 있었던 것 같습니다.

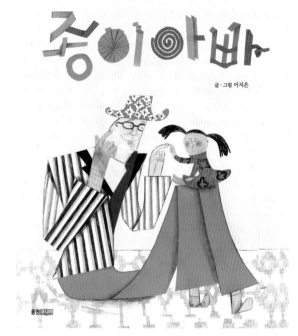

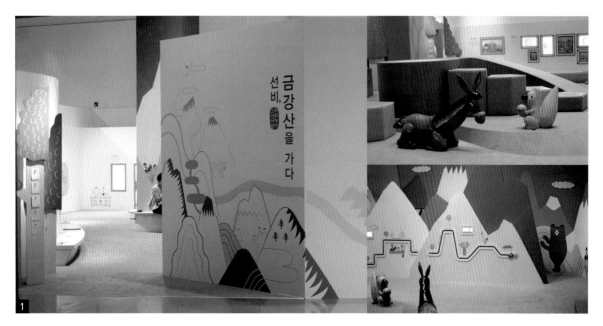

1 국립중앙 박물관 <선비 금강산을 가다.>, 2015
2 롯데백화점 영등포점 텀블링퍼니엘 옥상공원 프로젝트, 2015

클라이언트와의 작업에서 중요한 것은 무엇인가요?

프로로서 생각하면 가치를 어디에 두느냐에 기준을 세워야 하는 거 같아요. 예를 들어 이 일이 내 경력보다는 수입에 관련된 일이라고 판단이 된다면 시간당 얼마라고 계산을 해야 하는 거죠. 클라이언트 쪽에서는 적은 비용에서 최대의 효과를 얻으려고 하는데 자기 기준이 세워져 있으면 수월하게 대화가 됩니다. 그런 기준이 없으면 판단이 안 돼서 적은 수입에 노동량만 많은 일만 하게 되는 경우가 있더라고요. 기준이 있으면 클라이언트를 설득할 수 있는 근거도 생기고요. 그런데 이런 개념들이 일을 하면서 생기는 것이기 때문에 처음부터 너무 유연하지 못하게 대처하면 클라이언트와의 관계가 어려워질 수도 있어요.

그래서 이런 것을 상담할 수 있는 동료들이 필요한 거예요. 동호회에서 활동을 해보는 것도 좋고 그런 노하우를 알려주는 좋은 책들을 보는 것도 좋습니다. 미국의 한 학교를 졸업한 친구 얘기를 들어보니 거기서는 그런 관리에 대한 수업을 받는다고 하더라고요. 일이 없을 때에는 포트폴리오를 정리해서 다시 자기를 홍보하는 기간으로 삼으라고 가르쳐준대요. 시장에 대해 알려주는 거죠. 저도 그 얘기를 듣고 그 때부터 일이 끝나면 작품 정리하고 SNS에 올리고 있습니다.

클라이언트의 의뢰를 거절할 때 어떤 식으로 거절하시나요?

클라이언트에게 일을 할 수 없는 이유가 일의 특성 때문인지, 일정 때문인지, 페이 때문인지 정확하고 젠틀하게 전달하려고 하는 편이에요. 서적일 경우 원고의 성격이 맞지 않아 거절을 할 경우가 있습니다. 그럴 때에는 내가 어떤 원고에서 좀 더 좋은 결과물을 낼 수 있는지 말해두면 좋아요. 그러면 다음번 프로젝트를 의뢰할 때 편집자는 제가 했던 말을 기억해 원고를 선택하여 발주하게 되고 일이 좀 더 매끄럽게 진행되는 것 같습니다.

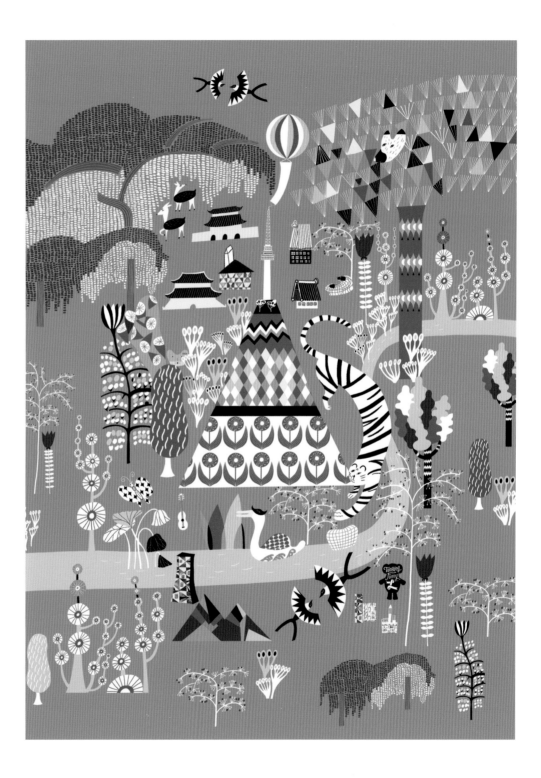

일러스트레이터의 작업실

헬로 코리아 아트컬래버레이션, 2014

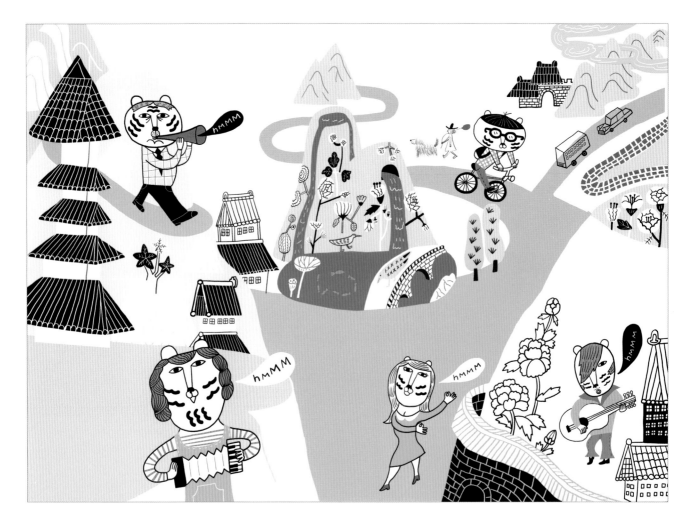

목멱산방 브랜드 캐릭터, 2013

이지은

132

'목멱산방' 브랜드 캐릭터 작업에 대해 들려주세요

남산의 유명 한식 레스토랑인 '목멱산방'에서 쌈밥 도시락 브랜드를 론칭하면서 남산의 호랑이 가족이라는 컨셉으로
작업을 진행했습니다. 건강한 쌈밥이라는 채식브랜드에 육식을 대표하는 호랑이를 접목시켜 스토리를 만들어 진행했
는데 브랜드 캐릭터 개발 작업이라기보다는 스토리를 만들고 배경과 캐릭터들을 만들어 풀어나가는 방식이 그림책을
만드는 작업과 비슷했어요. 작업들은 명함과 레스토랑 배너, 그리고 도시락 패키지로 만들어졌고 앞으로도 목멱산방
호랑이들로 다양한 작업을 시도할 계획이라고 들었습니다.

일러스트레이터의 작업실

1 세이브더칠드런 <빨간염소 프로젝트>, 2010
2 파주출판도시, 와글바글 어린이 책잔치, 2012
3 프링글스 아트포스터 전시, 2015

홍보는 어떻게 하시고 계신지 알려주세요

전문적인 방법이 있는 건 아니고요. 대체로 SNS 활동 정도를 들 수 있을 것 같아요. 작업에 관련된 것들을 올리고 반응을 관찰하는 행위가 홍보의 효과도 있지만 동시에 대중과 소통하며 스스로를 긴장하게 만들기도 해서 좋아합니다. 손쉽기도 하구요. 제가 일러스트레이터로 일을 시작할 때에는 SNS나 나를 홍보할만한 방법이 없었어요. 출판사에 연락해서 포트폴리오를 보여드리고 싶다고 이야기하고 직접 포트폴리오를 들고 가서 보여드렸는데 별 성과가 없었어요. 그 때는 제가 마음에 드는 그림이나 어렸을 때 그렸던 것들을 다 가져가서 보여드렸어요. 클라이언트와 시장의 성격을 파악하고 그에 맞는 포트폴리오를 가져가야 합니다. 그런 것은 부딪혀보고 많이 깨져봐야 파악할 수 있는 거 같아요.

제가 텀블링퍼니엘이라는 브랜드를 처음 만들었을 때에는 신입 영업사원의 마음으로 잡지사들 메인 디렉터들한테 브랜드와 제 수상경력 같은 정보를 써서 메일로 보냈어요. 그렇게 잡지 촬영의 기회를 얻었죠. 이런 홍보는 자신감 있게 해야 합니다. 절대로 쑥스러워 하면 안 돼요.

일러스트레이터에게 중요한 것은 무엇이라고 생각하세요?

일러스트레이터가 되는데 가장 중요한 것 중 하나는 메이트(mate)인 것 같습니다. 라이벌이라도 좋고 절친이어도 좋아요. 메이트가 없으면 금방 무너질 수 밖에 없는 것 같아요. 저도 메이트가 있는데 어느 순간에는 라이벌로 느끼고 질투하던 시기도 있었지만 지금은 서로 정말 잘 되기를 바라고 조언도 합니다.

길을 갈 수 있도록 각자에게 도움이 되더라고요. 특히 비정규직은 동료애와 전우애가 있어야 버틸 수 있는 것 같아요. 그리고 시간관리도 중요합니다. 저도 남편 만나기

전까지는 밤은 마법의 시간이고 마감은 닥쳐서 해야 제맛이라고 생각했어요. 지금 되돌아보면 프로의 삶은 아니었던 거 같아요. 자기가 낮에 일하는 게 맞는지 밤에 일하는 게 맞는지 객관적으로 판단해보고 그 시간 안에서 휴식시간은 꼭 만들어야 합니다.

마감에 묻혀서 일하게 되면 창의적인 면이 떨어지게 마련이에요. 벽에 부딪힐 때가 있는데, 그 벽이 더 이상 누군가 나를 찾지 않게 되는 순간이 될 수도 있고 내 능력이 고갈됐다는 두려움일 수도 있어요. 크고 어두운 터널을 걸어가야 하는데 그 끝에 분명히 길이 있다고 계속 스스로를 믿어야 해요.

그리고 강력한 자기 프로모션이 필요합니다. 저는 원래 남한테 제 그림 보여주지 않는 성격이었어요. 지금은 조금만 그려도 SNS 통해서 소통하려고 하죠. 계속 어필을 하려고 하는 훈련이 필요합니다. 지금은 더 자기 프로모션이 필요한 시대가 된 거 같아요.

일러스트레이터라는 길을 걷게 된 이유를 알려주세요

편집디자인이 중심인 디자인학과를 다니고 있었는데 디자인 실력이 형편없었어요. 실력도 실력이지만 디자이너로서 필요한 디테일과 집요함이 없었던 제가 진로를 선택해야할 즈음 편집 디자이너로서는 가망성이 없다는 자가 판단을 하고 일러스트레이션으로 졸업전시를 했습니다. 학과 내에서 그림을 못 그리는 편에 속했지만 일러스트레이션으로 졸업전시를 하고나니 포트폴리오가 생기게 되었고 그 기회에 일러스트레이터가 되기로 마음먹었어요. 당시에 일러스트레이터가 어떤 직업인지도 자세히 알지 못했기 때문에 별다른 큰 각오가 있었던 것은 아니고 '훌륭한 디자이너가 되긴 틀렸으니 차선책으로 일러스트레이터를 해야겠다.' 라고 생각했을 정도였죠. 졸업 후

당시 한겨레문화센터(현 '힐스'의 전신)에 3개월 과정 수료 후 본격적인 일러스트레이터로 살게 되었습니다.

그림을 못 그린다고 하신다고 하셨는데, 어떻게 일러스트레이터를 직업으로 선택하셨나요?

한참 후에 알게 된 사실인데 제가 공간감이 떨어지는 편이라 사물이나 공간을 왜곡이나 변형된 상태로 받아들이고 있었습니다. 당연히 투시나 원근감과 같은 형태감이 무너진 상태의 그림들을 그리다보니 낯설고 평면적인 그림을 그리게 되었죠. 관찰을 하지 않는 습관까지 있어 조형뿐 아니라 컬러도 선입견 없이 선택하게 되었는데 그렇게 작업을 하다 보니 꽤 독특한 작업이라는 카테고리에 들어가게 되었어요. 평소 디자인 작업으로 칭찬을 듣던 편이 아니었는데 가끔 일러스트와 디자인을 접목해 만든 작업으로는 좋은 평을 듣기도 해서 그림 그리는 일에 조금씩 자신감을 얻었던 것 같아요.

그렇게 작업을 하다 보니 포트폴리오는 알록달록 이상야릇한 느낌으로 나왔고 당시에 흔하지 않던 스타일이라 사람들이 새롭게 느꼈던 것 같습니다.

하지만 지금도 '그림을 못 그린다.' 라는 생각이 마음속에 자리 잡고 있기 때문에 항상 '신중하게'라는 생각과 더불어 '에라, 모르겠다.'라는 생각이 뒤죽박죽 꼬여있어요. 여전히 그림은 어렵고 힘들지만 이제는 내성이 생겨서 기대 반, 포기 반 상태로 걸어가고 있는 중입니다.

영국에서 유학 생활을 하셨는데요, 유학생활에 대해 알려주세요

일단 영국유학을 선택한 이유는 크게 두 가지인데요. 한 가지는 그림을 그리는 것에 싫증을 느꼈던 것과 다른 한 가지는 학비 때문이었습니다. 어느 날, 있던 잔고를 탈탈 털어 학비를 만들고 영국으로 떠났죠. 2년제가 대부분인 미국 대학원에 비해 영국의 대학원은 1년인 경우가 대부분이어서 학비의 부담을 줄일 수 있었습니다.

영국에선 시퀀셜 디자인&일러스트레이션을 전공했습니다. 대학원에서 진행할 프로젝트가 시퀀스를 가지고 있다면 누구든 지원 가능한 학과여서 일반적인 일러스트레이션 학과와 다른, 다양한 분야의 전공자들과 공부할 수 있어요. 제가 다닐 때에는 행위예술가나 현대무용을 바탕으로 한 비디오아티스트, BBC드라마 출연 배우들도 있어서 프로젝트가 진행되면 신선한 토론이 오갔죠. 한명의 헤드 교수와 3명 정도의 튜터(개별지도교사)들이 있었고 이들은 각자 다른 관점으로 학생들의 프로젝트를 지원했습니다. 프로젝트마다 성격이 달라 학생들은 자신에게 맞는 튜터를 찾아 1:1 튜터리얼(개별 지도 시간)을 예약하고 수업하는 방식이었는데 한국과 달리 학생은 능동적이고 학교는 학생에게 맞춰주는 형식의 수업방식이 인상적이었습니다.

그리고 대학원에서는 수업 이외에 1주나 2주에 한 번씩 당시 영국 내에서 다양한 분야의 유명한 작가나 교수들을 초빙해서 외부 강사초청 세미나를 했던 것도 좋은 경험이었습니다. 학생들의 가장 큰 갈증은 아무래도 필드에서의 경험에 대한 것이기 때문에 이런 식으로 좋은 롤 모델을 지속적으로 만나게 해주고 이야기 나눌 수 있는 기회를 제공해주는 것은 좋은 교육 방식중 하나라고 생각합니다.

다양한 경험은 개인에게 큰 자산과 원동력이 되는 것 같지만 외국생활이나 유학이 성공에 큰 영향을 미치는 것 같아보이진 않아요. 필드에선 실력으로 평가를 받기 때문이기도 하고 시장 적응력과 시장흐름의 변수들이 존재하기 때문인 것 같습니다.

**텀블링퍼니엘이라는 브랜드로 패브릭 상품 및 인형을 제작해서 판매하셨는데요,
브랜드명의 의미와 인형을 제작하게 된 이유를 알려주세요**

데굴데굴 이리저리 부딪히며 굴러가는 재미난 내 모습 또는 인생이라는 의미의 이름입니다.

Tumbling Funny L(Lee Gee Eun), Tumbling Funny L(Life) 라는 거죠.

어릴 때부터 패턴이 빼곡히 박힌 빈티지 드레스라든가 커튼이나 벽지들을 좋아했습니다. 어떻게 이런 성향들을 작업으로 옮겨올 수 있을까 마음에 담아두던 어느 날, 외국 작가들의 인형작업들을 보게 되었고 쓸 곳을 찾지 못해 노트 안에만 묵혀두었던 왜곡된 동물이나 정체를 알 수 없는 캐릭터들에 내가 만든 패턴을 입혀 인형으로 만들면 재밌겠다는 생각을 했습니다. 게다가 개인적으로 작품보다는 구매가능한 공산품에 매력을 가지고 있던 터라 작업을 상품화해 저렴한 가격에 작품을 소장할 수 있게 한다는 것에 매력을 느꼈어요.

브랜드를 운영하면서 크게 느끼는 바가 두 가지 있었는데 첫 번째는 대중들이 원하는 바가 무엇인지 즉각적으로 알게 된다는 것입니다. 작가로서 그림을 그릴 때 막연하게 상상하던 불특정 팬들이 아닌 원하는 바가 분명한 고객들의 니드(need)를 통해서 대중들의 취향을 공부할 수 있습니다. 두 번째는 내가 하고자하는 일 한 가지를 위해 세무, 제작, 마케팅, 고객응대 시스템 등, 99가지의 하기 싫은 일과 마주해야 한다는 것입니다. 지금은 혼자 모든 걸 처리하는 것이 불가능하다는 것을 깨닫고 좀 더 견고한 브랜드가 되기 위해 사업자로서의 텀블링퍼니엘은 잠시 쉬고 있지만 개인 작업으로서의 텀블링퍼니엘은 쉬지 않고 잘 가꿔나갈 생각입니다.

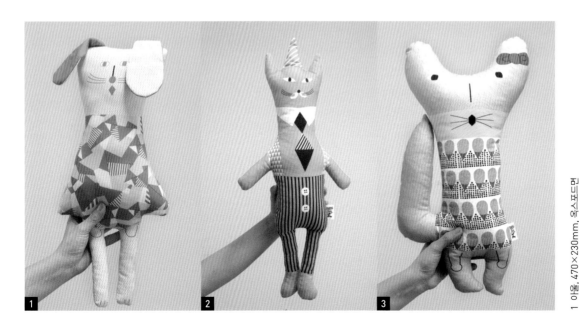

1 아울, 470×230mm, 옥스포드면
2 핑크블루, 520×270mm, 옥스포드면
3 소토, 470×250mm, 옥스포드면

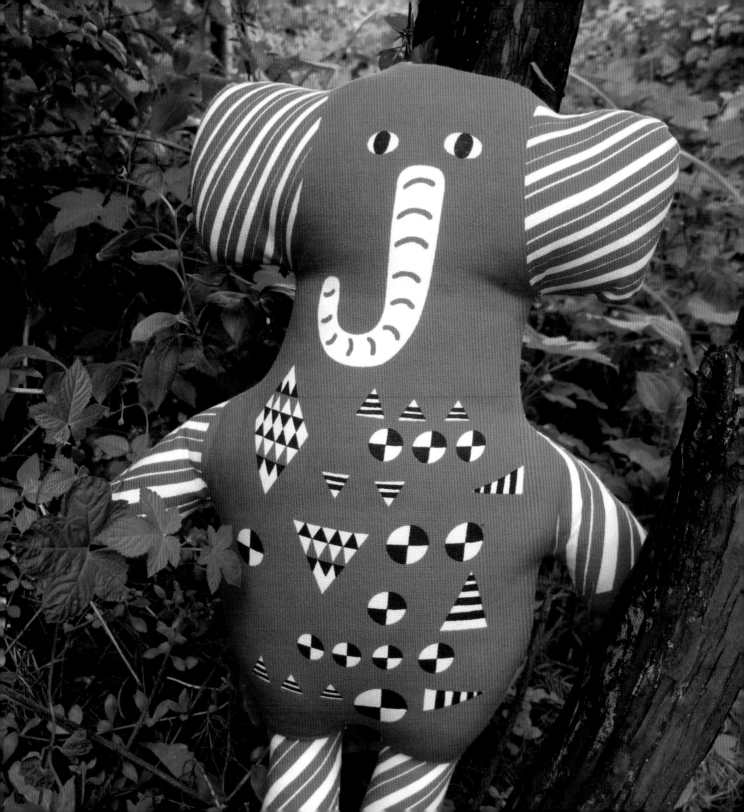

패브릭 상품 제작에 있어서 어려웠던 점은 어떤 것이 있었나요

역시 제작 초창기가 가장 힘들고 어려웠던 것 같아요. 패브릭 제작에 관련된 정보가 전혀 없던 터라 인형을 사서 뜯어 보고 동대문을 돌아다니며 처음 보는 상인들에게 하나씩 물어보고 인터넷이나 건너, 건너 소개로 만난 사람들을 붙잡고 제작 시스템이나 개념 공부를 시작했습니다. 겨우 공부가 끝나고 본 제작에 들어갔을 때 인형 200개를 제작하고 세탁 테스트를 했는데 염색이 물에 녹아 다 떨어져 나갔어요. 절대로 물 빠짐이 없다는 사장님 말만 듣고 완제품까지 만들어버렸는데 정말 하늘이 무너지는 기분이었죠. 염색공장 사장님한테 보여드리며 속된 말로 앓는 소리를 하는데 정당한 요구를 할 줄 몰라서 전체 손해비용을 청구하지도 못하고 극히 일부 재작업만 약속받고 마무리했었어요. 지금 생각해도 땀이 줄줄 납니다. 역시 돌다리도 두드려야하고 정당한 요구는 강하게 주장할 줄 알아야 한다는 거죠.

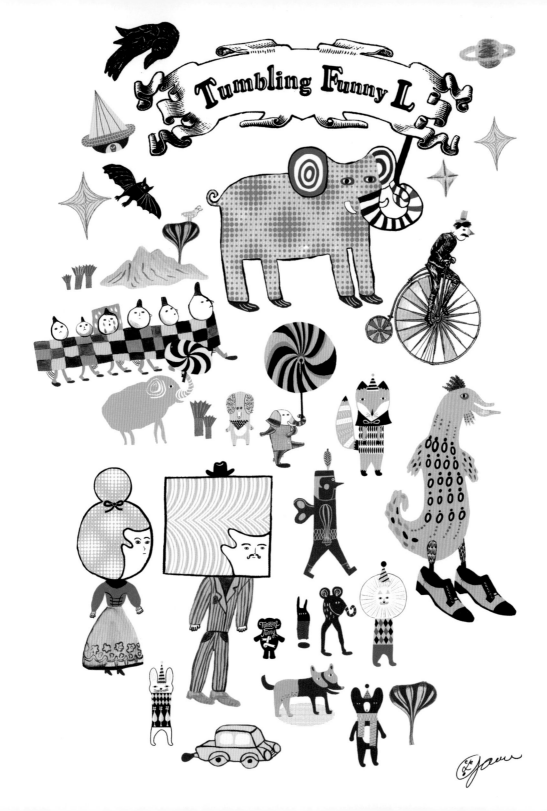

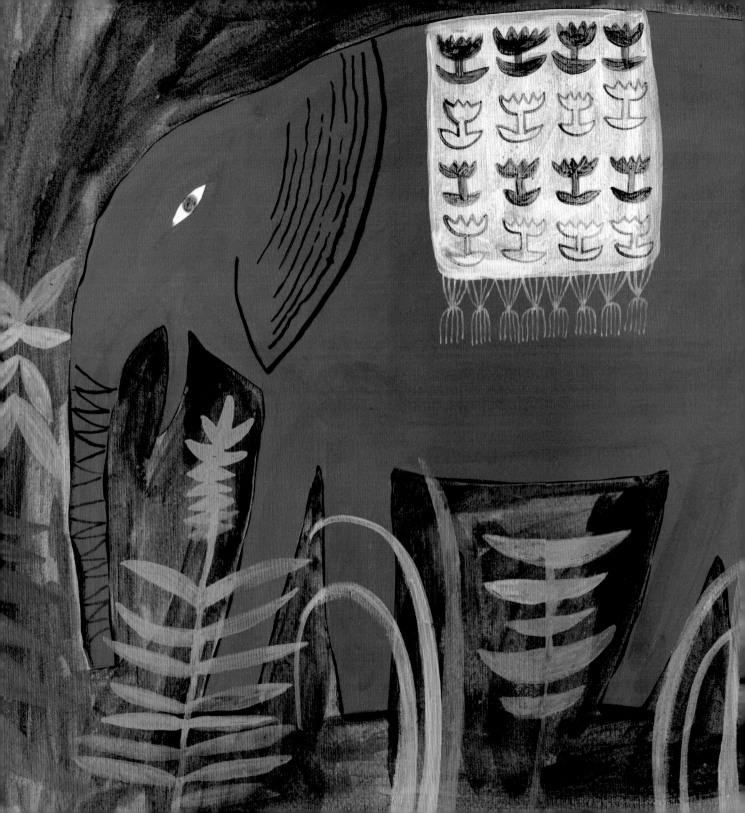

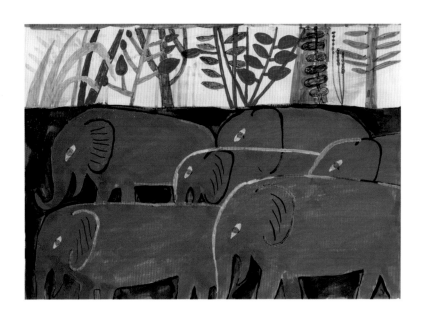

코끼리, 394×545mm, acrylic on paper, 2015

갤러리 블루스톤에서 열린 〈FRAME in FRAME〉 전시에 참여한 작품에 대해 알려주세요

작품 컨셉은 'Not an animal anymore.'입니다. 동물은 제 작업의 뮤즈입니다. 그들을 통해 하루를 빗대어 이야기하고 미래시간을 고민합니다. 수족관이 바다인줄 아는 심해어나 세렝게티를 먼지 나게 뛰어다니는 표범은 종을 넘어 삶이 무엇인지 알려주는 것 같습니다. 그들이 내 종이 위에 올라와 안착하는 순간을 기쁘게 기다렸습니다. 동물을 몇 달간의 이야기를 보여드렸습니다. 나에게 더 이상 짐승이 아닌 그들을 그립니다.

이번 전시에 보여드린 작품들은 몇 달 동안 매일 일기처럼 매일 그렸던 동물과 자연물의 드로잉북입니다. 전체적으로 서사가 있지는 않아요. 예를 들자면, '머리가 굉장히 아픈 날'이라는 작품은 고양이가 제 머리를 굴리고 있는 그림이고 '머릿속에 노루들이 뛰어다니는 것과 같게'라는 작품은 이명이 왔을 때 그린 노루그림이에요. 그런 식으로 형식은 일기인데 동물들과 관련해 그린 3권의 드로잉북을 선보이고 몇몇 동물들을 패브릭 작품이나 설치물로 설치했습니다.

이지은 얼룩말 드레스를 입은 여자, 394×545mm, acrylic on paper, 2015

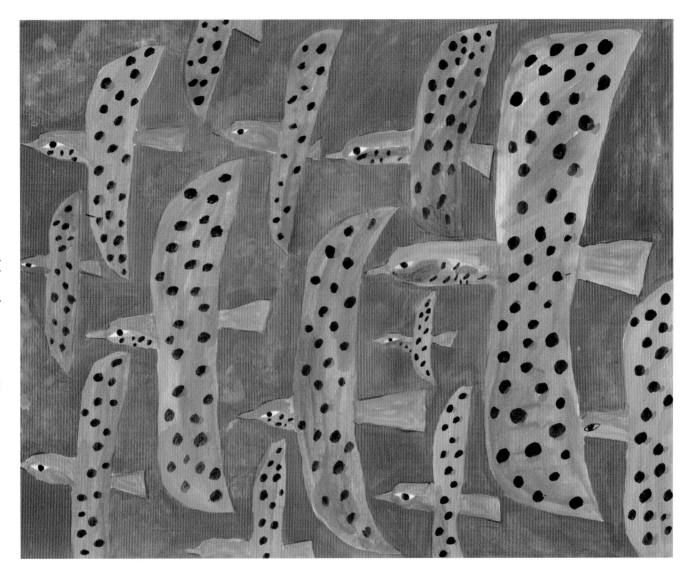

일러스트레이터의 작업실　　새들, 545×394mm, acrylic on paper, 2015

많은 클라이언트들과 작업을 하셨는데요, 작업을 시작할 때 계약서는 쓰시나요? 계약 사항 중 중요시 여기는 내용은 어떤 것이 있나요?

'계약서는 필수'라는 마음가짐으로 작업해요. 계약서가 준비 되지 않은 클라이언트에게는 제가 만든 계약서 형식으로 계약을 합니다. 처음부터 계약서를 쓰지 못할 경우 작업 초중반이 되면 반드시 계약서를 작성해요. 계약에서 중요하게 볼 부분은 2차 저작권입니다. 서로 이야기 나눈 항목 이외의 것들은 상업용도이건 비상업용도이건 모든 걸 항목화해서 분명하게 설정하는 편이에요. 기억에 남는 독특한 계약방식으로는 화료의 일부를 물품으로 받았는데 다행히 회사의 태도가 젠틀했고 제공 물품이 제 맘에 드는 것이어서 만족스러웠지만 이런 상황이 일반적이라면 곤란하겠죠.

지금까지의 작품들 중에 가장 기억에 남는 작품은 어떤 것이 있고, 그 이유는 무엇인가요?

제일 기억에 남는 작업은 10년 전 작업했던 책, 『춘향전–사랑사랑 내 사랑아』라는 작업입니다. 밉기도 하고 곱기도 한 애증의 작업인데요. 당시 고전답지 않은 해석으로 출판계에서는 꽤 화제가 되었고 당시 이 책으로 한국 디자이너 어워드에서 상을 받게 되었습니다. 이 책 덕분에 상도 받고 일도 쉽게 할 수 있게 되었는데 이후 들어오는 일들이 모두 고전에 관련된 일들이었죠. 제 작업 성향은 전혀 고전적이지 않아서 이 시간들이 정말 고역이었습니다. 결국 한동안 일을 하지 않고 최소 생계비 정도만 벌면서 저에게 맞는 일들만 하면서 다시 포트폴리오를 만들어 나갔고 겨우 고전에서 벗어나게 되었죠.

작업을 하다가 예상치 못했던 돌발 상황이나 실수한 경험이 있다면 기억에 남는 에피소드를 알려주세요

작업 중 돌발 상황은 아니었고 작업 후 생긴 일이었는데 13년 전 모 영화주간지 일러스트레이션 작업을 정기적으로 했었는데 당시 잡지사에서 자료로 쓰라며 몇몇 이미지 파일을 건넸는데 그 사진을 이용해 콜라주 작업을 했습니다. 디렉팅 과정에서도 별 문제 없이 출간이 되었는데 후에 제가 쓴 이미지가 당시 라이벌 영화주간지에 실렸던 감독 인터뷰용 촬영 이미지여서 문제가 되었어요. 그때만 해도 저작권에 대한 개념이 많이 없던 터라 잡지사에서 타사 이미지를 저에게 그대로 넘겼던 것이죠.

사진작가가 잡지사를 상대로 엄청난 항의를 했고 잡지사는 저에게 전화해서 그 이미지를 회사에서 받았다고 말하지 말아달라고 신신당부를 하더군요. 속된말로 죄를 뒤집어 써달라고 한 거죠. 어린 일러스트레이터에게 고소까지는 하지 않을 거라고 했는데 당시 신인이었던 저는 고소라는 말까지 들으니 정말 겁이 났어요. 화가 난 사진작가에게 전화를 받고 죄송하다고 백번사죄하고 엄청난 꾸지람을 들으면서 저작권에 대해 큰 공부를 하게 되었죠. 공부는 되었지만 억울했죠. 쳇.

일러스트레이터로 산다는 것은 어떤 것이라고 생각하세요?

줄타기의 삶인 것 같아요. 무질서에서 질서를 찾으려고 노력해야하고 포기와 기대를 적절하게 사용할 줄 알아야 합니다. 아티스트와 디자이너가 혼재되어있는 직종인 일러스트레이터는 자칫하면 외곬수가 되어버리기도 하고 자기 색을 잃고 끌려 다니는 경우가 생기는 것 같기도 해요. 게다가 비정규직이라는 현실이 주는 부담감도 잘 컨트롤해야 하고 이래저래 연예인의 삶과 비슷하지 않나 생각해요. 타협과 고집, 희망과 좌절의 줄타기의 삶인 듯해요.

작업에 영감을 준 책이나 음악, 인물, 영화는 어떤 것이 있나요?

처음 초신타(Shinta Cho, 長 新太) 작가의 그림을 보고 홀딱 반했던 생각이 나요. 마치 어린아이가 그린 것 같은 그림이었는데 어떤 틀에도 박혀있지 않은 자유로움과 대담함에 매료되었었죠. 얼마전 일본에서 초신타 할배의 개인작업을 볼 기회가 있었는데 박수가 절로 나왔었죠. 지금도 세련되고 잘다듬어진 작품보다는 아이의 순수함이 작가의 내공과 잘 섞여있는 작업을 볼 때 즐거움을 느낍니다.

이지은

일러스트레이터의 작업실

종이에빠, pastel, colored pencil, collage on paper, 2014

휴식시간이 생기면 어떻게 보내시나요?

어느 순간부터 휴식과 비휴식의 경계가 모호해지긴 했습니다만 '완전히 휴식하겠어.' 라고 결심한 시간에 대해 말하자면 작업에 관련된 어떤 것도 하지 않습니다. 그렇다고 생산적인 일을 하는 것도 아닙니다. 그냥 하루 종일 멍 때린다던가 산책량을 늘려서 숲 속에서 멍 때린다던가 하는 뜨거워졌던 뇌를 말리는 시간을 가지는 편입니다. 이 시간은 다음작업까지 머리나 마음을 비워내는 시간인데 저도 규정할 순 없지만 망각과 낭비에 가까운 시간들을 보내게 되더군요. 가끔 시간이 아깝다는 생각이 들긴 하지만 어쩔 수 없지요. 정신과 몸이 원한다는데…

일러스트레이터를 꿈꾸는 후배들에게 한 말씀 해주세요

일단 일러스트레이터는 비정규직이고 수요에 비해 공급이 많은 직종입니다. 일단 '내가 그림을 얼마나 좋아하는지' 스스로에게 물어야 할 것 같습니다. 좋아해야만 버틸 힘이 생기니까요.

그리고 yes라는 확신이 들었다면 많이 그려보고 그 작업을 통해 자신이 누구인지 끊임없이 질문하고 들여다 보라고 얘기하고 싶습니다. 자신의 작업을 발전시켜 나갈 동료들을 만드는 것도 중요합니다.

사모임이나 교육기관들을 자신의 성향에 맞게 선택하는 것도 좋을 것 같습니다. 그리고 블로그나 sns를 통해 지속적으로 작업을 공유며 디지털 소통의 시대에 맞는 프로모션 방식을 가지는 것도 방법일 듯 합니다. 마지막으로 일러스트레이터는 상업성을 기반으로 대중과 소통하는 직업입니다. 자신만의 작업에 갇혀 있지 않도록 유연해지길 바랍니다.

허경원

학력

서울대학교 미술대학 디자인학 박사 수료

영국 브라이튼 대학교 시퀀셜 디자인 / 일러스트레이션 석사 졸업

영국 던디대학교 일러스트레이션 / 판화 학사 졸업

現 국민대학교, 동덕여자대학교, 서울과학기술대학교, 서울디지털대학교 출강

학술 논문

'문화원형을 활용한 시퀀셜일러스트레이션 제작에 관한 연구'

'에디토리얼일러스트레이션에서의 비주얼 펀 활용 비교 연구- 한국과 영국을 중심으로'

개인전

2015 The Visual Dictionary of Illustration (서울, 한국)

2012 The City of Birds, Birds of the City (런던, 영국)

2009 한국 아줌마 이야기 (서울, 한국), 그 외 다수의 국내외 그룹전 참여

경력

미진사 『일러스트레이션 사전』 번역

을파소 『재주많은 다섯 형제』, 『꿈의 집』

그레이트북스 『히말라야 신들이 사는곳』

대교 『장난꾸러기 깃털 알록이』

서울메트로 3호선 펀펀독서열차 일러스트

바른손 콜라보레이션 웨딩카드

현대해상 2013기업캘린더

수상

영국 맨체스터 애쉰턴 헤이워드 미술관 신인작가상 수상

영국 브라이튼 디지털 페스티벌 초청 작가

website : www.kyungwonhuh.com

facebook : kyungwonhuh.art

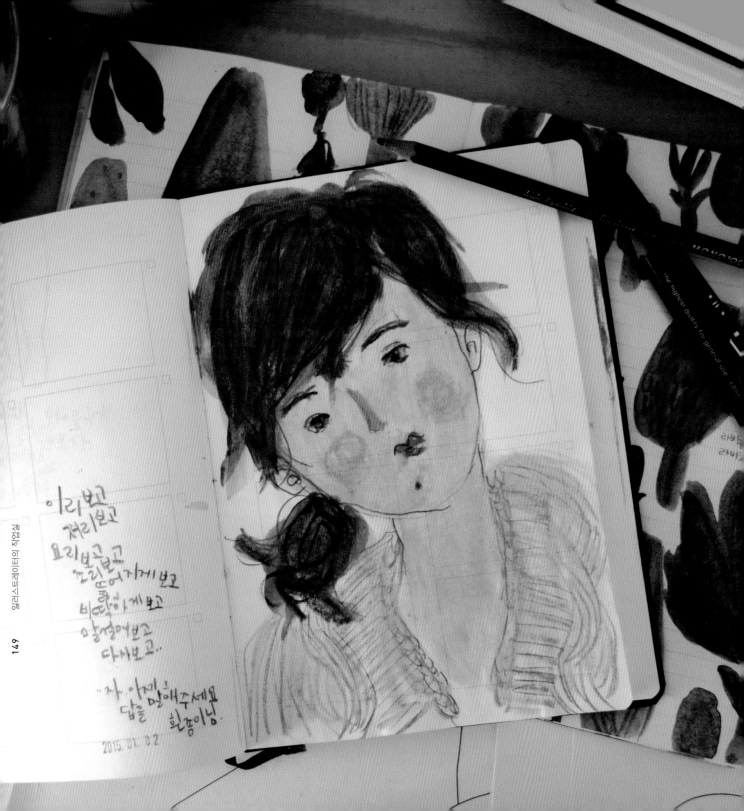

일러스트레이터의 작업실

이리보고
저리보고
요리보고
조리 요리조리 보고
비뚤하게 보고
알몽어 보고
다시보고..

..자 이제 답을 말해주세요
환쟁이님.

2015. 01. 02

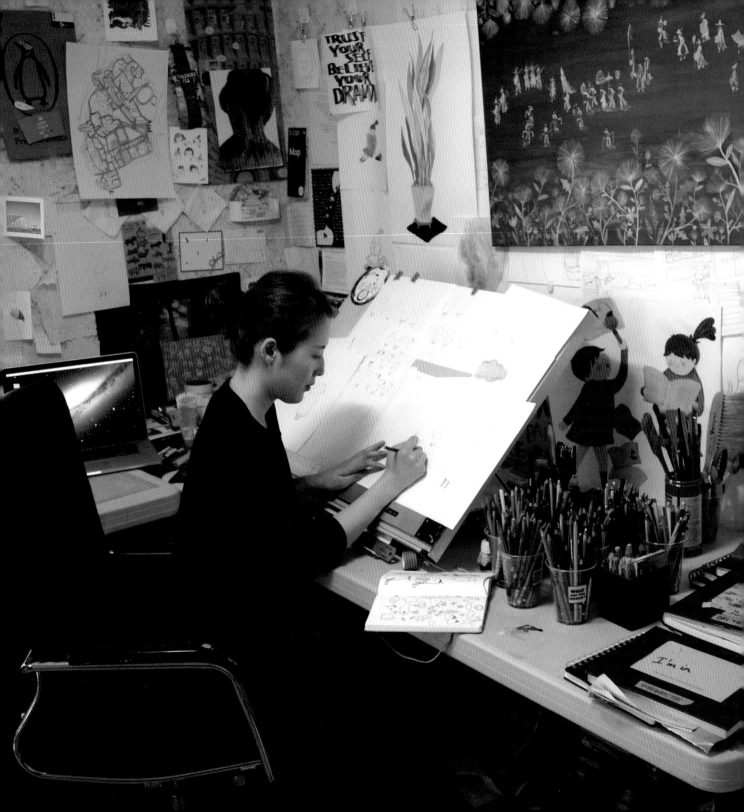

작업실을 소개해주세요

작업실 거주지와 많이 멀지 않은 거리에 있습니다. 급할 때는 뛰어가서 작업할 수 있도록, 밤이 늦어도 뛰어서 집에 갈수 있도록 해야 하거든요. 너무 멀면 왔다 갔다 일하는데 부담스러워집니다. 작업실을 구할 때 늘 몇 가지 조건이 중요합니다. 창문이 크고 햇볕이 잘 들어야 하며 신선한 공기가 잘 통해야 합니다. 작업실에 있을 때는 대부분 창문을 열고 창가에서 바람을 느끼며 작업하거든요. 물론 그러다 보니 안전한 위치도 중요합니다. 창가 앞 햇볕 드는 위치에 앉아있을 수 있도록 작업 위치를 배치하고 있습니다.

작업실은 예쁜 인테리어보다는 일하기 편한 실용적인 형태입니다. 말 그대로 작업을 하기 위한 공간이라 부담이 없어야 한다고 생각했습니다. 그래서 따로 인테리어를 생각하지 않았고 저에게 스스로 제일 편하게 막 쓸 수 있도록 공간 배치를 했습니다. 재료와 종이를 아무렇게나 펼쳐놓고 작업해도 넉넉할 만큼의 큰 책상 두 개를 ㄱ자 형태로 배치해놓고 여러 가지 용품을 마구 펼쳐놓고 씁니다. 그 옆에는 손 닿기 편한 위치에 재료들을 올려놓고 움직일 수 있는 작은 보조 책상도 있고요. 오래 앉아있어야

하니 허리에 무리가 덜 가는 의자, 그림 그릴 때 목이 덜 아프도록 종이를 세워놓고 쓸 수 있는 제도판이 필수적으로 있습니다. 가끔 마감에 쫓겨서 집에 들어가지 못할 때 휴식을 위해서 쓰는 소파베드도 하나 있습니다. 또한 작업 계획, 영감을 주는 작업들, 브레인 스토밍 단계의 메모를 마구 붙일 수 있는 큰 빈 벽 공간이 꼭 필요합니다.

처음에는 모두 빈 벽이었는데... 이제는 작업실의 사면이 모두 빈 공간이 잘 안보일 만큼 벽 위에서부터 바닥까지 가득 메모와 다양한 것들이 붙어있습니다. 뒤죽박죽 카오스인 듯 하지만 그래도 나름의 섹션이 있고 주제별로 구분되어있는데 다른 사람들이 보면 그저 정신 없이 마구 붙어있다고 생각할 겁니다. 작업실은 어찌 보면 제 머릿속을 사물화하고 공간화해 놓은 모습이라고도 할 수 있을 것 같습니다.

유일하게 인테리어라고 신경 쓴 부분이 있는데 바로 창틀 입니다. 창틀에는 제가 유럽에서 모은 빈티지 장난감 자동차들이 옹기종기 주차되어있고 작은 다육이들이 자라고 있습니다.

어떤 도구를 가지고 작업하시나요?

주로 수작업을 한 후 컴퓨터 그래픽으로 마무리 보정, 데이터화 합니다. 수작업은 주로 색연필, 연필 등을 쓰는데 이제는 '손에 잡히는 대로' 라고 말하는 것이 더 맞을 것 같습니다. 연필, 색연필로 그리다가 갑자기 오일파스텔도 발라보고, 아크릴 물감도 쓰고 갑자기 잉크를 칠하기도 하고. 콜라주를 입히기도 합니다. 원하는 효과를 얻기 위해서 다양한 시도를 하고 그러다 보니 갖고 있는 재료들을 마구 섞어서 씁니다. 어떨 때는 한참 전에 그린 그림을 누가 무슨 재료를 사용해 작업했냐고 물으면 저도 그림을 자세히 봐야 할 때가 있습니다. 그 당시에 하도 이것저것 써서 뭘 썼는지 저도 기억이 안날 때도 있어서요. 재료 중에는 전문가용이 아니라 어린이용을 일부러 사보기도 합니다. 예상치 못한 효과가 나기도 해서 재미있습니다.

색연필은 프리즈마 유성, 아크릴물감은 골덴을 주로 씁니다. 연필은 톰보우 모노 100 2B, 4B, 9B를 쓰고요. 재료는 늘 가득 있지만 그래도 화방에 가면 과소비를 합니다. '이건 왠지 없는 거 같아. 이건 새로 나왔네' 이러면서 일단 사고 보는 거죠. 그리고 돌아와보면 그 재료가 2,3개씩 있기도 하고 아니면 없어서 샀지만 그렇다고 쓸 일이 잘 없는 재료도 있고. 왠지 여자작가 작업실에 있는 재료는 여자의 옷장 속 옷 같아요. 늘 사지만 늘 입을게 없어서 같은 것만 입고 있는 기분. 그리곤 또 쇼핑하러 가고 또 비슷한 스타일을 사고는 또 입을 게 없는 것 같고 말이죠.

요즘은 컴퓨터 장비들에 욕심을 내고 있습니다. 수작업을 주로 하긴 하지만 그래픽 작업이 점차 많은 비중을 차지하다 보니 크고 좋은 타블렛이 필요한 거 같고, 인쇄 출력을 위해 플로터도 사고 싶어지고 그래요. 첨단 장비로 눈을 돌리니 재료의 가격 단위가 커지는 게 무서워서 선뜻 발을 담그지 못하고 있습니다.

작업도구 외에도 작업실에 없어선 안 되는 것들은 무엇이 있나요?

작업실에는 유럽에서부터 모아온 책이 가득 있습니다. 영국 빈티지 서점에서 산 몇 백 년 전 시집부터 최근의 일러스트, 그림책, 그래픽노블 등 다양합니다. 제가 가장 좋아하는 작가 레이몬드 브릭스(Raymond Briggs)의 사인이 들어있는 초판본, 지도 교수님이었던 일러스트레이터 조지 하디(George Hardie)의 작품들도 꼭 주변에 둡니다. 친구와 선생님들께서 영국에서 보내오는 다양한 명절 카드 등이 지칠 때 응원이 되어서 늘 가까이 둡니다.

노트나 종이를 고를 때에는 어떤 기준으로 선택하시나요?

사용 용도에 따라 노트와 종이 선택 기준이 다릅니다. 그림일기의 경우는 초기에는 흰 종이, 빈 드로잉 북에 대한 공포와 부담감 때문에 고급스러운 드로잉 북은 피했습니다. 그래서 해가 지나서 쓸모가 없어진 연간일정표가 있는 다이어리를 찾아서 사용했습니다. 칸이 나눠져 있기도 하고 숫자가 쓰여 있기도 해서, 제가 일기를 그리고 나면 의도하지 않은 새로운 효과가 나기도 합니다. 지난해의 다이어리를 새해에 내가 새롭게 되살린다는 의미도 담겨 있고요.

그러나 여행일기나 개인 작업, 특별한 프로젝트 내용을 중심으로 드로잉을 해야 할 때는 질이 좋은 종이로 되어 있는 전문가용 드로잉 북을 씁니다. 프로젝트 용으로는 주로 달러로나나 파브리아노를 씁니다. 여행일기에 사용하는 드로잉 북은 너무 작으면 그림을 디테일하게 그릴 수가 없어서 불편하고 너무 크거나 두꺼우면 휴대하기가 어려워서 작업에 제한이 생기게 되므로 편하게 들고 다닐 수 있는 몰스킨의 얇게 여러 개로 나누어놓은 노트를 주로 사용합니다.

제가 브라이튼 대학원에 다닐 때 교수님 한 분께서 본인의 그림일기를 보여주셨어요. 하루의 일상을 정말 단순하게 그린 작은 드로잉들이었는데, 재미있기도 했고 의미가 있다는 생각이 들었습니다. 그래서 저도 하루에 하나 내 이야기를 그려야겠다고 생각해 시작했는데 매일 그림을 그리는 습관이 되지 않으면 쉽지 않다는 것을 깨달았습니다. 십여 년간 꾸준히 그리다 보니 일기장이 꽤 여러 권 생겼습니다. 연필로 그리는 것 외에도 그 순간에 갖게 된 특이한 종이나 광고지, 오브제 등을 붙이기도 합니다. 일기장에 그림을 그리지 못할 경우에는 갖고 있는 작은 종이나 커피 컵 등 그림을 그릴 수 있는 어디에든지 그렸다가 나중에 그림 일기장에 붙입니다. 처음에는 그림을 잘 그리기 위한 연습의 목적이 컸는데 이제는 저만의 이야기와 기록, 컬렉션 북으로 발전하고 있는 것 같습니다. 지금은 아무것도 아닌 것 같은 것도 꾸준히 시간이 쌓이면 나만이 할 수 있는 의미 있는 특별한 것이 되고 기록이 된다는 깨달음을 얻었습니다.

그림일기가 습관이 되면서 드로잉 북은 어느새 일상이 되었습니다. 외출할 때는 일기 용도가 아닌 얇은 드로잉 북을 갖고 다닙니다. 장거리 여행을 갈 때는 일부러 넉넉하게 드로잉 북을 가져갑니다. 얼마 전 한 달 유럽 여행을 갔을 때에는 목표를 없이 사진을 찍듯이, 순간의 느낌이나 소감을 기록하고 낙서를 끄적거리다 보니 몰스킨 드로잉 북을 세 권이나 썼더라고요. 이 드로잉 북을 살펴보니 멋진 유럽 풍경 스케치 같은 건 별로 없고 여행을 하면서 일정이 예상치 못하게 꼬이고 온종일 일이 잘 안 풀려서 짜증이 나는 상황이나 색다른 에피소드들을 그린 것들이 많았습니다. 그렇게 하다 보면 자연히 스트레스가 풀리기도 하고, 또 그림만큼 그 상황의 분노와 짜증난 감정을 생생하게 드러낼 수 있는 표현수단이 없더라고요. 물론 그 반대로 정말 즐겁고 신나는 순간을 그린 그림을 보면 여행의 기쁨이 잘 드러나기도 합니다. 주제가 있는 프로젝트 작업을 할 때나 개인전을 준비할 때는 리서치, 아이디어, 작업 발전 단계, 대상에 대한 표현 등을 아카이브해야 하므로 드로잉 북을 따로 정해서 씁니다.

유럽 여행 드로잉북, 260×290mm(펼침 기준), 몰스킨 노트, 2015

허경원

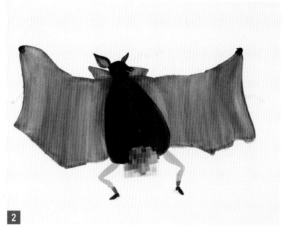

1 학교앞 배트맨1, 430×290mm, 혼합매체, 2011
2 학교앞 배트맨2, 430×500mm, 혼합매체, 2011
3 야간 순찰부 부엉, 290×235mm, 혼합매체, 2011
4 기러기 아빠, 290×235mm, 혼합매체, 2011
5 바람둥이 공작, 290×235mm, 혼합매체, 2011

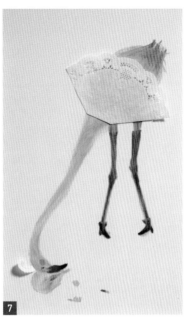

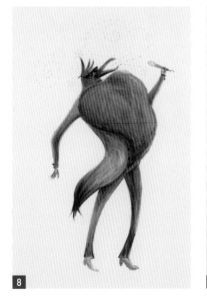

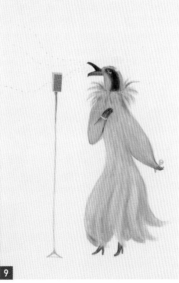

6 여고생 플라멩고1, 430×290mm, 혼합매체, 2011
7 여고생 플라멩고2, 430×290mm, 혼합매체, 2011
8 군함조 가수, 430×290mm, 혼합매체, 2011
9 꾀꼬리 오페라가수, 430×290mm, 혼합매체, 2011

아이디어와 영감을 일부러 찾으려 노력하지 않습니다. 그냥 매 순간 내 주변을 살펴보며 (남이 보면) 말도 안 되는 생각을 해보고 '왜'인지 이유를 찾아보려 합니다. 우리 주변의 당연하다고 생각하는 것들을 곰곰이 자세히 생각해 보면 그냥 원래부터 당연한 것이 없습니다. 다들 무언가 이유가 있고 그에 대한 사회적 결과물이라고 생각합니다. 그러나 그것을 객관적인 결과로 분석한다기보다는 나만이 생각할 수 있는 엉뚱함으로 찾아내는 것입니다.

'한국아줌마 이야기'도 그렇게 탄생했습니다. 한국아줌마는 왜 모두 뽀글뽀글 파마머리를 할까, 왜 팔자로 걸을까... '도시의 새. 새들의 도시'도 마찬가지 입니다. 바바리맨은 왜 바바리맨일까, 플라멩고는 왜 모여있을까... 물론 '왜'의 결론은 말도 안 되는 답으로 나오지만 그 결과를 도출하기까지의 엉뚱한 상상과 즐거움이 저만 생각할 수 있는 내용을 만들어줍니다. 한동안은 손이 하나 더 있으면 편할 텐데 몸의 어디에 위치하는 것이 편리한가, 신체의 기관 중 두 개와 한 개로 된 것들이 있는데(눈 두 개, 코 하나, 콧구멍 두 개 등등) 세 개로 된 것은 없는가에 대해 심각히 고민해 본적이 있습니다. 이 주제를 고민하다가 제 학생 중 한 명 손이 세 개인 사람의 편리함에 대한 이야기를 일러스트로 작업한 적이 있습니다. 주제를 둘이 같이 상의하며 방향을 찾아서 본인의 스토리로 잘 풀어냈습니다. 작업은 늘 소소하고 평범한 일상에서 시작합니다. 평범하지만 평범하지 않은 즐겁고 신나는 이야기로 변합니다. 주변을 살펴보고 그 안에서 즐거움을 찾을 수 있고, 그로 인해 나와 내 주변이 일상 속에서 행복할 수 있도록 만들고 싶습니다.

저는 도시 환경 일러스트, 공공 미술에도 상당히 관심이 많습니다. 우리가 살아가는 매일의 공간이 조금씩 아름답게 변하여 일상이 조금 더 즐거워지고 하루 속에 잠시나마 기쁨을 주는데 제 그림을 나누고 싶습니다.

허경민 이줌마 Talk, 560×760mm, 리놀름 판화에 채색, 2009

Adjumma[아줌마]
40대 이상의 집에 있는 여성들로 자녀를 다 키워 시간과 경제적 여유가 있어 높은 구매력을 가진 한국 특유의 집단 (프랑스 관광청 사전에서)

'한국아줌마 이야기' 작업과정과 비하인드 스토리를 알려주세요

제가 유학을 마치고 한국에 돌아와 처음으로 작업한 작품입니다. 이 아줌마들은 제 주변의 아줌마를 관찰한 이야기 입니다. 지하철이나 길에서 만난 아줌마들의 행동을 유심히 관찰하고 대화를 엿듣고 비주얼 특징을 그리기 위해 위아래로 몰래 열심히 훔쳐보기도 했어요. 작업을 할 때는 정말 즐겁고 재미있었는데 막상 전시 디피를 마치고 나서는 문득 내 의도를 곡해해서 아줌마를 희화화한다고 비난하면 어떡하나, 아줌마들이 불쾌해하면 어떡하나 하는 걱정이 들었죠. 그러나 막상 전시를 시작하니 아줌마 관람객들의 반응이 아주 좋았습니다. 즐거웠다고, 젊은 아가씨가 우리를 어떻게 이렇게 잘 아냐며 등 두들겨주고 가시는 분들이 계셔서 혹시나 하던 걱정은 싹 사라지고 '이런 유쾌한 모습이 역시 한국 아줌마지.'라고 느끼기도 한 즐거운 작업이었습니다. 아줌마라는 존재를 즐겁게 이해해보자는 취지의 작품의도가 잘 전달된 것 같습니다.

전시로 작품이 언론에 공개된 후 여러 여성 잡지에서 제게 아줌마 특집 기사에 들어갈 에디토리얼 일러스트레이션 의뢰가 많아서 한동안 아줌마만 그렸어요. 내가 아줌마만 그리는 작가는 아닌데 이 이미지로 굳어지면 어쩌지 하는 기우를 하기도 했습니다. 이 프로젝트를 몇 년 후 영국에서 발표하게 되었는데, 그들의 문화에서는 찾아볼 수 없는 '아줌마'의 존재에 대해 반응이 어떨지 궁금했는데 더 신기해하고 더욱 즐거워하더라고요. 한국에서 전시할 때는 제가 굳이 설명하지 않아도 모두 깔깔 웃으며 즐거워했는데 영국에서는 제가 아줌마들처럼 선캡 쓰고 뒤로 걷기 운동법을 직접 시연하기도 했습니다. 세미나 후에 한국에 다녀온 외국인 관람객이 저를 찾아와 본인이 한국에서 본 아줌마들의 행동이 이제 이해된다고 말씀하시는 분도 있었고 한국의 문화 배경을 알 수 있었다는 의견도 많았습니다.

작업 과정은 어떻게 되나요?

개인 작업 과정 : '왜' 물음표 탐구 〉 고민 〉 리서치 〉 더 리서치 〉 더 자세한 리서치 〉 나름의 (엉뚱한) 대답을 찾음 〉 답을 해석한 비주얼로 표현

의뢰 받은 작업 과정 : 원고 혹은 주제 파악 〉 정보 리서치 〉 객관화된 자료 리서치 〉 관련 리서치 〉 리서치에 따른 정확한 비주얼로 표현 (그러나 가장 중요한 과정은 작업 중간 중간 클라이언트와의 의견 교환 및 이미지 조율)

리서치를 많이 합니다. 자료를 최대한 많이 모으고 많이 읽으며 스스로 필터링을 합니다. 여기서 리서치란 비슷한 주제의 다른 작가의 그림을 보는 것이 아니라 책, 인터넷 정보, 고증용 자료, 논문, 학술 자료 등의 텍스트 정보와 사진을 많이 살펴보는 것을 의미합니다.

평상시에는 좋아하는 전세계 많은 작가들의 작업을 보지만 일을 시작하면 다른 작가의 작업은 보지 않습니다. 영향을 받아 제 작업이 흔들리면 안되니깐요. 주로 작업을 해가 떠 있는 시간에 하려고 노력합니다. 너무 야간형이 되면 일상생활에 지장이 있고 항상 피곤해져서 올빼미형 작업스타일은 아닌 것 같아요. 그러나 마감이 급하게 돌아오면 밤낮이 따로 없죠. 일정이 무리하게 당겨져서 닷새를 못 자고 일한 적이 있었는데, 다시는 그렇게 하지 말아야겠다고 생각했습니다. 얼굴이 노랗게 되더라고요. 작업도 좋지만 건강이 제일 우선이고 본인의 스타일을 잘 아는 게 중요한 거 같습니다.

어떤 클라이언트들의 작업을 했었나요?

출판 일러스트레이션을 주로 작업하여서 그림책, 단행본 커버, 잡지 커버와 내지, 포스터 디자인, 기업 캘린더, 엽서 및 카드 등 인쇄물을 주로 작업하지만 티셔츠, 컵, 에코백, 캐릭터 인형, 청첩장 컬래버레이션 등 제품 작업도 많이 하고 있습니다. 클라이언트는 을파소, 대교, 그레이트북스, 미진사, 서울대학교, 서울과학기술대학교, 현대해상, 교통안전공단, 행복이 가득한 집, 패션 바자, 수티스미스, 바른손, 서울여성가족재단, 서울메트로 등이 있습니다.

최근에는 서울메트로 3호선 열차 내부를 그림책 테마로 꾸민 '펀펀독서열차'가 가장 기억에 남습니다. 제 그림으로 지하철 내부 한 칸을 랩핑한 작업이었는데 항상 인쇄물로만 제 작업을 보다가 큰 입체 공간 안에 가득 찬 그림을 보니 느낌이 달랐습니다.

작가로 처음 시작할 때는 아는 것도, 아는 사람도 없어서 일을 의뢰 받는 것이 어렵지만 작품 활동을 활발히 발표하며 클라이언트를 적극적으로 찾고자 노력하면 예전 작업을 보고 다른 클라이언트가 연락을 해오고, 그 다음 작업을 보고 또 다른 클라이언트가 연락을 합니다. 지금 당장은 일이 없더라고 꾸준히 활동을 하는 것이 중요한 거 같습니다. 요즘은 또한 SNS를 통한 자기 홍보 기회가 많아졌습니다.

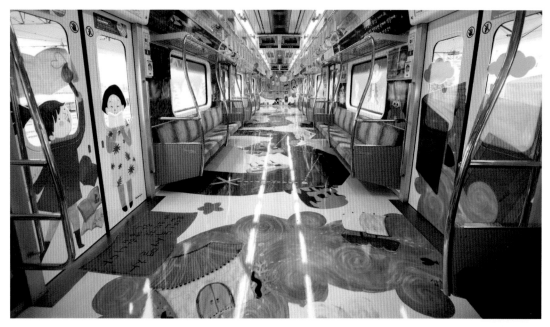

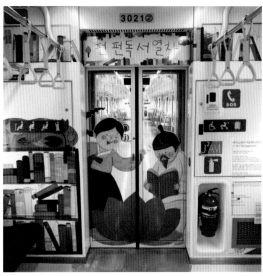

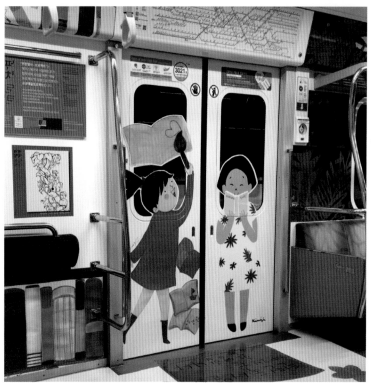

서울메트로 3호선 테마열차 '펀펀독서열차', 아크릴 페인팅 후 시트지 출력, 2015년 5월 운행

(우) 별기군, 560×760mm, 리놀륨 판화, 2010 | (좌) 갈매기를 닥치게 하는 방법, 760×560mm, 리놀륨 판화, 2007 | 허경원 162

일러스트레이션과 판화를 전공하셨는데요, 판화를 선택하게 된 이유는 무엇인가요?

학부를 일러스트레이션과 판화를 전공하였습니다. 정확히 보자면 일러스트레이션과 일러스트레이션 측면의 판화라고 할 수 있습니다. 석사 때는 시퀀셜 일러스트레이션과 디자인을 전공했습니다.

일러스트레이션의 역사에서 판화를 빼놓고 이야기할 수 없습니다. 유럽에서 인쇄술이 발전하면서 출판, 광고 일러스트레이션이 폭발적으로 증가, 활용되어 발전하고 황금기를 맞이하기 때문입니다. 일러스트레이터들의 작업을 판화로 제작하는 전문 각가들도 많이 활동했습니다. 그래서 영국에서는 전통적인 일러스트레이션의 방법으로 판화를 중요시 생각합니다. 회화전공의 현대 판화 교과와는 다르게 일러스트레이션 측면의 전통적인 판화술을 익히게 됩니다.

제가 다니던 학교 판화실에는 일러스트레이션전공 학생들이 사용할 수 있는 1800년대 프레스기가 있었습니다. 우드 블록, 실크스크린, 에칭 등 다양한 방법을 배우지만 주로 라이노컷(압축코르크판, 고무 판화와 비슷함)을 작업했습니다. 대학원 때는 레터 프레스(letter press) 스튜디오가 있어서 전통적인 수작업 인쇄술로 글자를 하나씩 조합하여 본인만의 책을 만들 수도 있었습니다. 그럴 때는 윌리엄 모리스가 된 것 같은 느낌이 들기도 했습니다. 연필과 붓을 사용하는 작업과는 다르게 판화만의 파워가 있어서 개성 있는 일러스트레이션을 표현하기에 아주 좋은 기법입니다.

석사의 시퀀셜 일러스트레이션은 영어 단어 그대로 'sequential' 연속 나열되는 일러스트레이션입니다. 스토리가 이어지는 일러스트라고 생각할 수 있습니다. 작게는 페이지가 넘어가는 그림책에서부터 크게는 애니메이션도 이 범주 안에 포함됩니다. 이 전공으로 세분화된 일러스트를 공부하면서 어떤 주제이든지 이야기로 구성, 나열, 연결하는 일러스트 작업을 시작할 수 있었던 거 같습니다.

NORTH CARR

1　K's Brighton History, 200×200mm, 수채, 콜라쥬 팝업 북, 2007

2　K's Strangers, 200×200mm, 아크릴 페인팅, 믹스매치 북, 2007

3　K's Brighton: an eccentric guide, 200×200×100mm, 아티스트 북 세트, 2007

4　K's Brighton: Brighton Seaside, 800×100mm(펼쳤을때), 리놀륨판화, 파노라마 북, 2007

영국 도시 가이드북 'K's Brighton'의 작업과정과 에피소드를 알려주세요

'케이의 브라이튼'은 제가 대학원생일 때의 작품입니다. 도시 가이드북이라 하면 그 도시를 잘 알고 있는 지역민이 지역을 소개하는 내용이 대부분이지만 이 가이드북은 브라이튼에서 산지 채 1년이 안된 한국인 K의 눈으로 바라본 브라이튼을 소개하는 일러스트레이션 가이드북입니다. 가이드북은 총 7가지 주제로, 각 주제에 맞게 그림 스타일과 책의 포맷, 편집 방식을 모두 다르게 정하였습니다. 주제 별로 보자면 『브라이튼 히스토리(Brighton History)』는 역사와 건물, 지역을 소개하는 내용, 『바닷가(the Seaside)』는 잉글랜드 휴양지인 브라이튼 바닷가 풍경을 소개했습니다. 브라이튼의 독특한 사람들을 관찰해 그려서 모은 책인 『케이의 이상한 사람들(K's Stranger)』, 도시 구역을 특징으로만 구분한 지도 『케이의 맵(K's map)』 등이 있습니다. 아줌마 프로젝트처럼 브라이튼의 독특한 사람들을 마주치게 되면 졸졸 따라가기도 하고, 사진을 찍어도 되겠냐고 말을 걸다가 친구가 되기도 하

였습니다. 도시를 구석구석 탐험하며 연구하다 보니 나중에는 지역 주민보다 브라이튼이라는 도시를 더 많이 알고 누리다 온 것 같습니다. 일례로, 『케이의 테이스트(K's Taste)』라는 맛집을 소개하는 책도 있는데, 그 책을 구성하기 위해서 대학원 동기인 영국 친구들과 매주 맛집과 펍을 찾아 다녔습니다. 노는 게 아니라 작업 리서치를 하고 있다는 변명을 하며 신나게 놀았어요.

나중에 전시와 책이 공개되었을 때, 지역 주민들은 모르는 유쾌한 내용이라며 즐거워했고, 외국인 학생들은 브라이튼에 사는데 필요한 노하우가 모두 들어있다고 진지하게 책을 구매하고 싶어 했습니다. 바닷가와 독특한 사람들을 그린 그림은 영국의 미술관에서 도시를 주제로 한 어워드에서 신인작가상을 수상하게 되었고, 지도는 브라이튼 시청에서 구매를 신청하였습니다. 일상의 평범함에 대하여 새로운 시각을 갖는 것, 관찰하여 나만의 것으로 해석하는 법을 알게 한 프로젝트였습니다.

(좌) 존 테니얼 경, 690×580mm, 혼합재료 드로잉, 2015 ｜ (우) 솔 스타인버그, 400×340mm, 혼합재료 드로잉, 2015

번역을 하신 『일러스트레이션 사전』 작품과 전시의 작업과정과 비하인드 에피소드를 알려주세요

제가 한국어로 옮긴 미술 이론서 『일러스트레이션 사전』에 담겨있는 일러스트레이션의 다양한 이론 내용을 작가의 시각에서 해석하여 표현한 작품입니다. 『일러스트레이션 사전』 전시는 책의 출판 기념 전시였습니다. 가장 최근에 발표한 드로잉 전시 작품이기도 하고요. 책에는 일러스트레이션 역사를 이끈 위대한 일러스트레이터들(『이상한 나라의 앨리스』의 삽화를 그린 존 테니얼, 피터 래빗을 만든 베아트릭스 포터 등)이 소개되어있는데 번역이 다 끝난 후 그들에 대한 존경과 닮고 싶은 마음으로 작가들의 초상화를 드로잉하고 작품 세계를 재해석해보았습니다. 그들과 저, 모두 책을 근간으로 하는 일러스트레이터이므로 초상화 드로잉을 북아트로 재 작업하여, 펼쳤을 때 3미터가 넘는 한 권의 일러스트 파노라마 북으로도 제작하였습니다.

일러스트레이터의 자연실 위대한 일러스트레이터, 420×297mm, 연필 드로잉, 2015

갤러리 블루스톤에서 열린 〈FRAME in FRAME〉 전시에 참여한 작품에 대해 알려주세요

이번 갤러리 블루스톤에서의 전시 작품은 제가 진행하고 있는 양말 전문 업체와의 컬래버레이션 양말 제품 일러스트레이션 작품을 전시했습니다. 작가의 이름으로 론칭되는 양말 브랜드의 일러스트레이션 시리즈 'K's Story : 잃어버린 양말 한 짝들의 나라'를 소개했습니다. 세탁을 하고 나면 늘 사라지는 한 짝의 양말들이 어디에 갔을까에 대한 엉뚱한 상상을 보여주었습니다. 세탁기 안에 양말 몬스터가 살고 있어서 세탁기에 들어온 양말의 한 짝을 늘 몰래 가져간다는 설정으로 일러스트레이션을 그렸으며 이 내용으로 실제 양말 제품이 론칭됩니다. 양말 몬스터 드로잉에서 양말 나라, 양말 몬스터들이 하는 일, 일러스트 패턴 등 다양한 일러스트 완성작과 거기서 제품으로 전환되기까지의 과정을 전시했습니다. 양말과 함께 양말 나라 이야기는 그림책으로도 엮을 예정입니다.

양말 몬스터에 대한 설명 부탁 드립니다

유학시절엔 기숙사 세탁실에서 세탁기를 돌려 빨래를 했었는데 그때마다 세탁만 하고 나면 사라지는 양말 한 짝은 어디 갔을까를 늘 고민했었습니다. 공용세탁실이다 보니 누가 빨래를 갖고 장난 치는 걸까 하고 세탁이 다 될 때까지 지키고 서있어 보기도 하고 세탁기 통 안을 샅샅이 뒤져보기도 하고 그래도 꼭 한 짝이 사라지더라고요. 그래서 찾기를 포기하고 사라진 양말은 머나먼 양말들의 나라로 갔을 거라고 생각하기로 했습니다. 그 후로는 잃어버리면.. '그래. 양말이가 이제 떠날 때가 되어서 나를 떠나 머나먼 양말들의 나라로 갔군. 잘 가, 잘살아, 안녕.'이라고 인정하게 되었습니다. 대신 같은 색, 같은 종류 양말을 잔뜩 사서 신으며 빨래 후 사라져도 슬퍼하지 않고 다른 양말과 늘 맞춰서 신었죠.

십여 년이 지난 지금 양말 업체와 컬래버레이션 제의가 들어왔을 때 문득 그때 제가 결론 지었던 '양말들의 나라'가 떠오르며 이를 머릿속에서 꺼내 양말세상을 구체화시킬 기회가 생기게 된 겁니다. 생각을 거듭한 끝에, 양말들의 나라로 양말이 직접 가버린 게 아니라 세탁기 뒤 어딘가에 양말을 좋아하는 양말 몬스터가 살고 있어서 그 아이가 늘 몰래 한 짝을 가져간다는 설정으로 발전시켰습니다. 은유적 표현으로 작업을 구상하였는데, 작은 몬스터가 숲 속에 서서 하늘을 바라봅니다. 맑았던 하늘이 점점 어둡게 변하더니 비가 오고, 눈이 오고, 바람이 붑니다. 그러더니 고요해지고 꽃 향기가 나고 무지개가 뜹니다. 그러면 몬스터가 무지개를 바라보다가 손을 쑥 내밀어서 무지개 속에서 양말을 하나 꺼내 갖고는 후다닥 도망가는 내용입니다. 사실은 이것이 세탁기안의 세탁 과정인 거죠. 흐려진 하늘은 더러운 빨래가 가득 들어오는 것, 비는 세탁기에 물이 차는 것, 눈은 세제 거품, 바람은 빨래 회전 중, 꽃 향기는 섬유유연제 향기. 마지막 무지개는 다시 깨끗해서 본래의 색을 찾은 옷가지들이 됩니다. 그 안에서 깨끗해지고 맘에 드는 양말을 몬스터가 갖고 가버려서 이제 우리가 빨래를 꺼낼 때는 한 짝이 사라지고 없다는 설정입니다.

사라진 양말 한 짝 때문에 늘 속상했는데 저는 양말이가 양말 몬스터와 행복하게 잘 살고 있을 거라 생각하면서 더이상 속상하지 않게 되었거든요. 그 내용을 표현한 시리즈 일러스트입니다.

(위) 양말 몬스터와 양말 스토리 드로잉, 각 290×210mm, 2015
(왼쪽 아래) 양말 디자인 그래픽 작업 시안, 2015 ㅣ (오른쪽 아래) 실제 제작된 양말 제품 시안, 2015

WHERE
HAVE
MYSOCKS
GONE?

(위) 양말몬스터, 320×375mm, 색연필, 2015 ｜ (아래) 내 양말은 어디 갔을까, 210×220mm, 콜라주, 2015

 허경민

일러스트레이터의 작업실

양말스토리, 320×375mm, 혼합매체, 2015

작가와 교육자의 일을 병행을 하면 여러 가지 상황이 있습니다. 첫째로 학기 중에는 마감이 바쁜 일과 개인 작업에 완벽하게 집중하기가 어렵습니다. 전공 실기수업을 주로 맡다 보니 학기 스케줄에 맞춰서 학생들 스스로 좋은 작품이 나올 수 있도록 진행해야 하니 학기 중에는 제 작업보다는 학생들의 교과 내용에 비중을 많이 두게 됩니다. 심지어 제 수업은 아주 바쁜 수업으로 유명합니다. 학기가 끝나면 학생 별로 24페이지 그림책 한 권을 완성하거나 과제전 전시 작품을 완성해야 하는, 아주 열심히 해야 하는 수업이라서 저도 그만큼 학생들 작업에 시간을 많이 할애합니다. 그래서 제 개인 작업에는 많은 시간을 쓰기 어렵지만 정말 급한 마감이 찾아오면 초인적인 힘을 발휘해서 낮에는 수업을 하고, 밤새 수업 준비와 일을 해야 합니다. 그러나 그러면 몸이 많이 힘들어서 일의 마감 스케줄을 여름, 겨울방학 기간으로 조절합니다.

두 번째로는 스스로에 대한 역할 모드 변환이 있습니다. 학기 중에는 제 스스로가 '교수자 모드'여서 학생들의 작업을 이끌고 진행을 돕고 객관적으로 판단하려 드는 성향이 커지고, 방학이 되면 그때는 스스로 '작가모드'로 전환되어서 개인작품을 할 수 있는 주관적 성향이 커집니다. 몸 안에 스위치가 있는지 스스로의 뇌 구조를 조절하는 재미있는 상황이죠. 예전에는 이런 시기별 상황에 적응을 못해서 학기 중에 개인작업 못하거나 시간관리가 어려워 의뢰 받은 일의 마무리가 아쉬워서 서운한 적이 있었습니다. 반대로 방학 중에는 정기적인 출근을 하다 갑자기 출근을 안 하니 불안해하기도 했고요. 그러나 이제는 학기와 방학의 모드 전환이 잘 이루어져서 큰 무리가 없습니다.

둘을 병행하면서 득과 실을 따지자면, 실은 없고 득만 있는 것 같습니다. 교수로 한 학기 동안 학생들과 함께하며 학생들이 일러스트레이션에 대해 흥미를 갖고 일러스트레이션이 무엇인지 정확히 이해하게 되어서 제가 없어도

스스로 좋은 작품을 리서치하며 전시를 찾아 다니고 스스로 노력할 때 흐뭇한 기분이 듭니다. 매일 작업실에서 혼자 깊이 있게 작업을 하는 것도 좋지만 많은 학생들과 지내는 시간도 즐겁습니다.

한 명, 한 명 학생들을 알아가고, 친해지고, 함께 시간을 보내며 모두 본인의 개성을 찾아 작품을 만들어가는 과정을 같이하여 좋은 완성작품이 나오면 서로가 뿌듯합니다. 또한, 학생들을 지도하기 위해서는 스스로 늘 공부를 많이 해야 해서 도움이 많이 됩니다. 기초 자료부터 최신의 자료와 트랜드도 알아야 하고, 주변 관련 분야의 전문지식도 많이 있어야 하므로 늘 스스로 공부하고 노력하게 되어서 좋습니다. 작가로서 저의 활동과 작품을 학생들이 보고 좋아하고 자랑스러워할 때 일러스트레이터로 더 열심히 활동해야겠다는 생각이 들기 때문에 작업 원동력이 되기도 하고요.

저는 늘 소소한 주변의 관찰을 통해 작업해나가는데 작가의 입장에서는 학생들과 함께하는 것은 정말 즐거운 일입니다. 일부러 내 작업의 소재로 써야겠다고 생각하는 게 아닌데 늘 새로운 풋풋한 20대 초반을 관찰하면 재미있는 에피소드가 워낙 많아서 그림을 그릴 수 밖에 없습니다. 하나의 예로, 저는 이제 막 고등학교를 졸업하고 대학생이 된 1학년 1학기 여대생들을 '삐약이'라고 부릅니다. 막 대학에 들어와 새로운 환경과 새로운 친구들에 낯설어 긴장해있지만 자유가 즐거워 온종일 삐약삐약 거리면서 모든 것을 신기해하며 돌아다니거든요. 매주 삐약이들과의 수업시간에서 생기는 재미 있는 에피소드를 제 SNS에 병아리들이 나오는 그림 일기로 그려 올렸는데 보는 모두가 즐거워하며 다음 에피소드를 기다리게 되었습니다. 심지어 주인공인 여대생들조차 본인들이 삐약이 그림을 그려 올리며 즐거워했습니다.

피카소, 『꿈의 집』, 2012

강연 후에 학생들은 비슷한 질문을 많이 해요. 영어 공부 방법, 유학에 관련된 얘기부터 일의 시작을 어떻게 했는가에 대한 질문이죠. 무언가 굉장히 쉽고 빠른 노하우가 있어서 알려드릴 수 있으면 좋겠지만 저의 대답은 늘 '닥치는 대로'입니다. 영어 공부도 어떻게 해야 하는 것이 효율적인지 모르니 무조건 책을 펴고 닥치는 대로, 그림도 어떻게 해야 잘 그릴 수 있는지 모르니 무조건 해볼 수 있는 방법을 다 닥치는 대로 했던 거 같습니다. 자꾸 실험하고 실패하고, 연습하고 실험하고 하다보면 본인만의 방법이 생기지 않을까요. 그렇게 하려면 무엇이든 해보고자 하는 적극성이 바탕에 있어야 할 거 같습니다. 적극적인 마음으로 무엇이든 자꾸 해본다면 본인만의 것이 생겨날 겁니다.

선호하는 색상은 어떤 색인가요? 그리고 또 그 색상을 선호하는 이유는 무엇인가요?

딱히 어떤 색상을 좋아하고 작업 트레이드마크처럼 사용하지는 않습니다. 색에 대한 제한이나 편견을 두고 싶지 않고 다양한 느낌을 담고 싶어서입니다. 그러나 최근 몇 년의 작업을 쭉 펼쳐놓고 살펴보니 그래도 제가 주로 사용하는 색상들이 정해져 있더라고요. 오렌지, 라임, 베이비핑크, 옐로우, 스카이블루가 주로 사용하는 색입니다.

색들을 일부러 선택해서 쓴다고 생각해본 적이 없는데 주로 오렌지색을 메인으로 하여 발랄한 색감을 사용하고 있다는 것을 알게 되었습니다. 아무래도 제 그림의 화사하고 아기자기한 느낌을 잘 전달해주기 때문에 그런 것 같아요.

작업을 하다가 예상치 못했던 돌발 상황이나 실수한 경험이 있다면 에피소드를 알려주세요.

모든 작업에는 돌발 상황이 늘 생기는 것 같습니다. 작업을 직접 시작하기 전 구상 단계일 때는 늘 나름 완벽한 계획을 짜는데 막상 작업을 시작하면 계획을 빗나가는 경우가 많아요. 쉬울 거라 예상한 작업은 의외로 오래 걸리고 오래 걸릴 거라 생각한 작업이 의외로 쉽게 풀리기도 합니다. 예전에는 예상 밖의 상황에 당황하고 이걸 교훈 삼아 다음에는 이런 것도 감안해서 계획을 짜야지 했는데 이제는 그냥 체념하고 받아들입니다. 매번 각기 다른 상황과 고민이 생기기 때문에 그때그때 마음을 다잡고 해결하는 수밖에 없는 것 같습니다. 이제는 역으로 그냥 계획한대로 작업이 술술 끝나면 내가 작업에 대해 고민을 덜 했나 하면서 뭐가 불안한 기분이 들기까지 합니다.

일러스트레이터를 꿈꾸는 후배들에게 추천하는 책이나 꼭 경험해봤으면 하는 것은 어떤 것이 있나요?

일러스트레이션을 시작하는 분들은 서점이나 도서관에 가보길 바랍니다. 가서 '닥치는 대로' 있는 책을 다 보세요. 어린이 그림책 코너, 디자인 코너 등에 가서서 있는 책을 모조리 다 보시길 바랍니다. 영국에 있을 때는 제가 좋아하는 작가를 발견하고 그 책을 서점이나 아마존을 통해 찾고 기다리는 수고를 했는데 전 세계의 좋은 책은 한국에 대부분 번역되어 들어와 있어서 유럽에서보다 더 손쉽게 찾아볼 수 있습니다. 이미 훌륭한 책이 모두 우리 앞에 추천되어 있는 거죠. 이 책들을 모두 하나씩 찾아 읽으면 내 스스로가 어떤 스타일인지, 어떤 주제를 더 관심 있어 하는지 파악할 수 있습니다. 책을 많이 보고 더 많이 보면서 스스로를 알아가며 생각을 세울 수 있다고 생각합니다.

자기 홍보 방식이 있으시다면 어떻게 하시고 계신지 알려주세요

자기 홍보를 위해 열심히 노력한다기보다는 늘 기회가 좋았던 것 같습니다. 게으름을 떨치고 스스로 하루의 일상을 남기고자 그림 일기를 매일 제 개인 SNS에 올리기 시작했는데 많은 분들이 관심 있게 봐주시게 되었습니다. 전시를 하면 관련 분야 분들을 전시회에 초대하기 위해 초대용으로 도록을 발송하거나 미술전문사이트에 아카이브를 위해 내용을 올리는데 그것이 자기 홍보로 이어져 언론 보도가 되거나 일 의뢰로 이어졌습니다. 작가에게도 전문적인 마케팅이 필요한 시대여서 좀더 적극적이고 전문적이어야 할 필요가 있다고 생각합니다. 자기홍보를 잘하는 작가 분을 보면 배우고 싶습니다. 공부해야 할거 같아요.

휴식시간이 생기면 어떻게 보내시나요?

휴식에 단계가 있는 것 같습니다. 1단계는 작업실에서 놀기. 그림일기도 그리고 책도 보고 음악도 들으며 혼자 조용히 시간을 보냅니다. 2단계는 작업실 밖에서 놀기. 전시도 많이 보지만 전시를 보는 건 순수하게 그림만 즐기며 보는 게 아니라 작품 제작 방법, 그림 속 테크닉. 전시 디스플레이 방법 등 여러 가지를 분석하며 살펴보는 것이라서 휴식은 아닌 거 같아요. 휴식에는 제가 완벽하게 문외한이라서 동경하며 보는 현대무용, 발레 공연 등을 봅니다. 마지막 3단계는 작업실에서 멀리 떠나기. 대학교 강의를 하기 때문에 학기 동안은 정말 정신 없이 바쁩니다. 머릿속도 복잡하고요. 조절하지만 학기 중에도 늘 마감도 많이 있어서 더 바쁩니다. 그래서 학기가 끝나고 나면 짧게라도 여행을 떠나서 머리를 비우고 다시 일을 합니다.

바닷가에 가서 아무것도 하지 않고 책을 읽거나 친구들을 만나러 영국과 유럽 여행을 갑니다. 여행을 가면 아무래도 미술관, 박물관, 서점을 제일 먼저 가고 그 다음으로는 지역 벼룩시장, 앤틱 상점들을 다닙니다.

휴식이나 여행 중에 늘 낙서를 합니다. 종이와 펜만 생기면 늘 무언가 순간의 상황이나 감정을 끄적거립니다. 사실 종이가 없을 때가 많은데 주로 냅킨에 그립니다. 일부러 그림을 그리려고 맘먹고 하는 게 아니라 습관 같은 겁니다. 낙서를 하다 가끔 무언가 아이디어를 발견해 더 깊게 진행하기도 합니다. 문득 우연히 예전의 낙서를 보게 되면 그 상황의 감정과 기록을 다시 알 수도 있습니다.

일러스트레이터를 꿈꾸는 후배들에게 한 말씀 해주세요

일러스트레이터를 꿈꾼다면 두 가지를 말하고 싶습니다. '기본에 충실한 표현 능력과 분야에 대한 이론 공부'

막연히 그림 그려서 일하는 일러스트레이터가 되고 싶다고 생각하지만 일러스트레이션과 일러스트레이터의 정의와 분야, 회화와의 차이점에 대해 확실히 설명하고 주장할 수 있는 작가관을 가질 수 있는 공부와 연구가 필요하다고 생각합니다. 그래야지 작가로서의 자존감과 분야와 나의 미래, 발전 방향 등을 생각할 수 있지 않을까요.

또한, 일러스트레이터가 되고자 한다면 일단 기본에 충실한 그림을 그릴 줄 알아야 합니다. 테크닉이 앞서는 보기 좋은 이미지보다는 생각을 충분히 하고 나의 주제와 내용을 녹여낼 수 있는 성실한 그림, 성실한 작가가 되어야 한다고 생각합니다.

일러스트레이터가 되는 것은 생각보다 오랜 시간이 필요합니다. 스스로를 작가라고 인정하고 살아가기까지, 인정받는 작가가 되기까지 가장 중요하고 필요한 것은 끈기와 끊임없는 노력인 거 같습니다.

윙크토끼

2015~2009년 단편 애니메이션

<꿈의 왈츠>

<윙크토끼>

<전우주의 친구들>

<띠띠리부 만딩씨>

<계속 달리는 잉카씨>

<언니들 말 믿지마요> 뮤직비디오

<부산국제어린이영화제> 트레일러

<인디애니페스트영화제> 트레일러

2001~2015 주요 전시

<한국독립애니메이션 회고전> 서울애니메이션센터 갤러리

CC 아트헤프닝 <전우주의 친구들> 진선갤러리

<미술관 봄나들이> 서울 시립 미술관

<나노 인 영 아티스트> 쌈지스페이스 & 루프

<여섯소녀와 친구들> 대안공간 대얼즈

<우유각소녀 안녕> 대안공간 미끌

<막긋기> 소마드로잉 센터 개관전

<상상속의 놀이> 가나아트센터

Website : www.winkrabbit.com

Facebook : winkrabbit

작업실을 소개해주세요

제 작업실은 조용하고 햇빛이 잘 들어와서 좋아요. 예쁜 조명도 좋지만 햇빛 받으면서 그림 그리면 기분이 좋거든 요. 매일 30분 낮잠을 자고 1시간은 동네 산책을 합니다. 특히 작업실 옆 산에 예쁜 길이 있어요. 특별한 날은 여기 를 걸어요. 저는 주로 상상으로 그림을 그리는데 산책할 때 가끔은 보고 그리기를 합니다. '보기'와 '그리기' 사이 에는 신기한 일들이 있어요. 사람들, 나무, 풀, 꽃~ 아무 생각 없이 보고 그리면 머리가 맑아져요. 상상하며 그리 기도 더 잘 되는 것 같고요. 주변의 동네 분위기나 산책로 도 작업실의 연장인 것 같아요.

평상시 작업실은 혼자만의 공간이었다가 1년에 한두 번 은 애니메이션 워크숍을 열어요. 디자인이나 순수미술 전 공자, 혹은 그림 경험이 없는 사람까지 다양한 분들이 와 요. 각자 작업에 애니메이션을 응용하거나 짧은 애니를 만들지요. 자기가 만든 캐릭터나 그림이 움직이는 걸 보 면 하나같이 놀라고 기뻐해요. 최근에는 8회 과정 이었는 데 한 반에 5 명씩 소수정예로 진행했어요. 이 기간은 제 작업실이 비공식적인 오픈 스튜디오가 되는 셈이죠. 워크 숍 멤버들과 서로의 작업 얘기가 오가서 재미있어요.

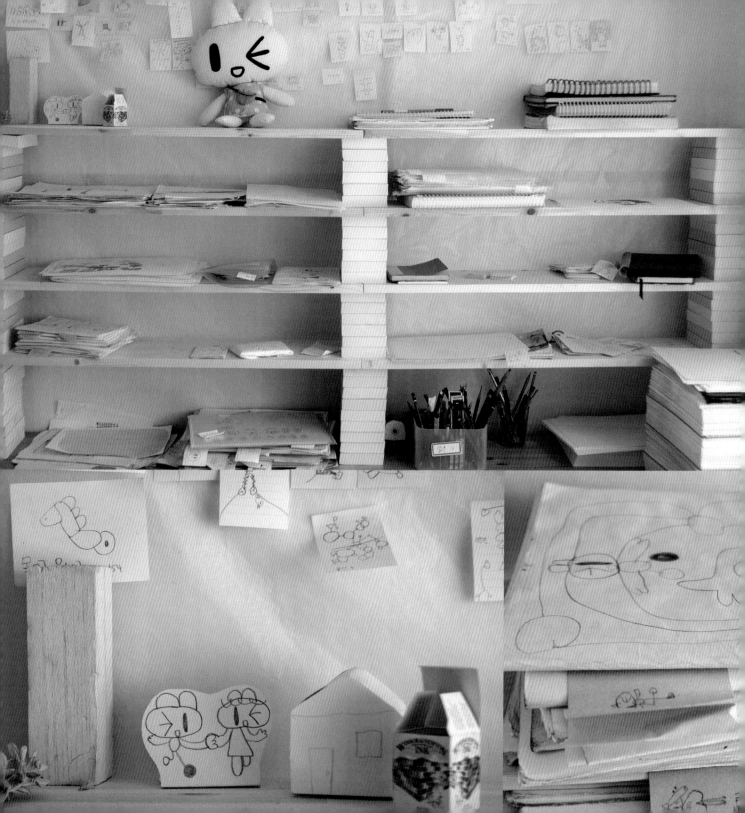

어떤 도구를 가지고 작업하시나요?

새로운 것이 눈에 띄면 호기심에 사서 써 봐요. 화방에 진열된 물감들의 색을 보고 있으면 지름신이 오지만 참아요. 일단 돈을 모으고 낱개보다는 세트로 사요. 예를 들어 오일파스텔 72색, 색연필 120색 세트 이렇게 사면 예쁜 케이스에 들어있어서 보관하기도 깔끔하고요. 색이 떨어지면 낱개로 사서 채워요. 한참 그리고 있는데 필요한 색이 다 떨어지면 힘 빠져요. 그래서 '어떤 물감이 조금밖에 안 남았나?' 미리 점검하고 여유분을 준비해놔요.

그림도 그림이지만 그림 도구를 좋아해요. 똑같은 0.3mm 검은색 수성 펜이라도 회사마다 촉의 느낌이 다르고 색감에 차이가 있는 게 신기해요. 때로는 이런 미세한 차이가 상상의 문을 띄우는데 영향을 줘요. 요즘에는 과슈를 즐겨써요. 수채화는 물, 아크릴은 쫀득쫀득한 플라스틱이라면 과슈는 분유 같아요. 저는 테크닉이 별로 없는 편이에요. 그래도 물감의 느낌을 즐기다 보면 어느새 특성을 활용하게 되는 것 같아요.

작업도구 외에도 작업실에 없어선 안 되는 것들은 무엇이 있나요?

시든 꽃. 저는 시든 꽃을 좋아해요. 바싹 마르면 비오는 날, 좋은 향기가 은은하게 퍼져요. 아무 생각 없이 그림을 그리면 행복요. "비 오는 날, 시든 꽃의 마른 향기"와 "아무 생각 없음"이 마치 짝꿍 같아요.

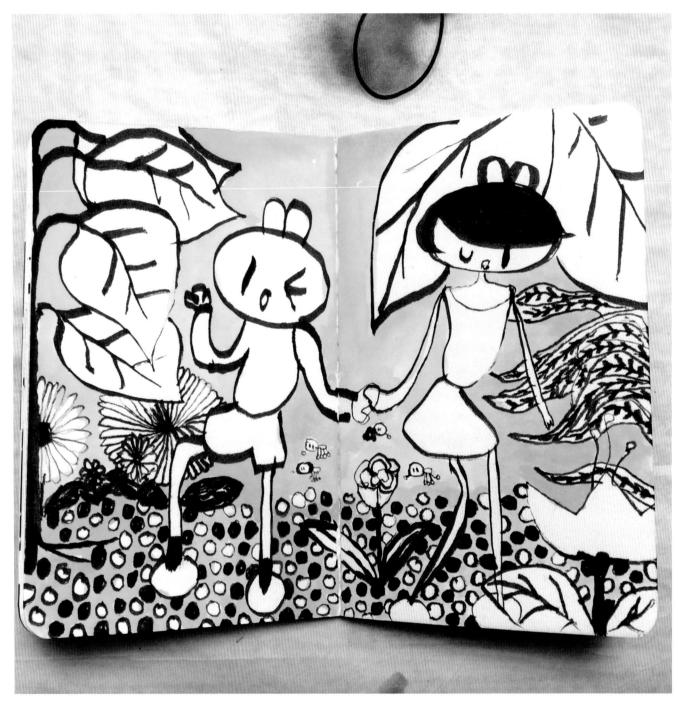

홍학순 녹색숲, 180×150mm, ink on paper, 2013

주로 어떤 주제로 작업을 하나요?

제 작업의 주제는 '윙크토끼'입니다. 1998년에 시작했어요. 처음에는 동그라미 그리는 게 재미있어서 많이 그렸어요. 그러다가 동그라미에서 여러 가지 모양들이 나왔고 윙크토끼와 친구들이 생겼어요. 이 친구들은 모양들을 주고받으며 자기 생각을 전해줘요. 그러면서 재미있는 공간들도 생겼어요. 저는 얘들이 생활하는 걸 드로잉으로 기록했는데 방식이 점점 변했어요. 그러다가 암호나 상형문자 같이 보이는 '토끼 언어'를 개발했어요. 이 세계를 있는 그대로 묘사하기 위해서 필요했으니까요. 그 외에도 여러 가지 드로잉 방법들을 발전시켰어요. 현재는 몇 권으로 구성된 책이 되었는데 만 페이지 정도 돼요. 저는 이 책들을 『윙크토끼 설계도』라고 불러요.

사람들은 이 책들이 난해하대요. 아마도 주관적인 창작과정으로 만들어서 그런가 봐요. 『윙크토끼 설계도』는 저에게 '씨앗'이에요. 씨앗 안에 '내용'이 있지만, 현미경으로 봐도 알 수 없어요. 그것이 무엇인지 알려면 땅에 심어야 돼요. 나무가 되고 열매와 꽃이 피면 이 모습이 곧 씨앗의 내용이었던 거죠. 제가 만드는 그림 시리즈와 애니메이션들은 『윙크토끼 설계도』라는 '씨앗'에서 자라난 나무이자 열매에요. 『윙크토끼 설계도』에 깃든 세계관을 반영하고 있어요. 하지만 아직 다 자라난 건 아니에요. 나무로써의 모습을 갖추기 위해서 더 많은 작품들을 만들고 있어요. 『윙크토끼 설계도』라고 하는 씨앗의 세계를 관리하고 잘 자라나도록 나무까지 키우는 것이 제가 하는 작업이에요.

족보, 〈윙크토끼 설계도〉 중에서, 2002

윙크토끼라는 캐릭터로 애니메이션 작품 및 『윙크토끼 설계도』 책 집필 중이신데요. 책과 윙크토끼에 대해 소개해주세요

부모님과 같이 살다가 2000년부터 혼자 살았어요. 그때 동그라미를 많이 그렸어요. 그릴 때마다 생김새가 다른 것이 신기했거든요. 그림들을 담은 박스를 침대삼아 잠을 잤어요.

동그라미를 그리면서 이런 걸 알았어요. "1. 동그라미 안에는 동그라미들이 있다. 마찬가지로 동그라미 밖에도 동그라미들이 있다.", "2. 동그라미는 친한 친구가 있다." 예를 들어서 공책 A, 50쪽의 동그라미와 공책 B, 23쪽의 동그라미가 친해요. 그러면 둘이 연결을 시켜줘요. 복사를 해서 따로 모아놓거나 포스트잇으로 표시를 해두죠. "3. 하나의 동그라미에는 하나의 핵심이 있다." 동그라미는 핵심이 되는 하나의 점을 갖고 있어요. "4. 동그라미 안에는 세모와 네모 그 외의 다각형 도형이 있다." 이런 이유들 덕분에 동그라미들이 연결되고 합쳐지거나 나눠지게 돼요. 그러면서 새로운 모양이 만들어져요.

모양 중에서 애용되는 것들이 생겨나기 시작했어요. 자주 사용되는 모양을 '부품'이라고 불러요. 왜냐면 이것들을 조립하면 새로운 또 다른 모양이나 새로운 공간들이 만들어지거든요. 이런 일들이 활발해지자 드로잉 공책도 많아졌어요. 드로잉 공책마다 진행되는 관점이 조금씩 달라요. 그 차이를 경험하면서 한 단계씩 발전시켰어요. 그림은 한 장으로 끝나지 않고 다음 그림으로 연결됐어요. 모든 과정들이 연결되었죠. 방 벽에도 드로잉을 했어요. 공간이 모자라서 방 전체에 페인팅을 하고 다시 흰색으로 덮은 다음 또 페인팅을 하기를 반복했어요.

그러는 중에 첫 번째 캐릭터 '토끼'가 나타났어요. 결과만 놓고 보면 간단한 동그라미 몇 개와 직선으로 된 캐릭터에요. 그런데 얘가 태어나기까지 많은 그림을 그려야 했죠. 아마도 남들 보기에 쓸데없는 잉여 짓이었을 거예요.

이럴 때 "재능낭비"라고 부르기도 하잖아요? 여하튼 지금 돌이켜보면, 저에게는 중요한 순간들이었어요. 이때 당시 이 친구들의 생김새, 즉 캐릭터 디자인이란 외형 만들기가 아니었어요. 살아있는 존재감을 만드는 시간이었던 것 같아요. '토끼'가 어떤 성격이고 몇 살이고 어떤 컨셉의 캐릭터인지 정하지 않았어요. 아니, 정할 필요를 못 느꼈죠. 단순한 창작 단계들이었지만 그것들이 쌓이면서 나름 깊이가 있는 과정에서 태어난 캐릭터였거든요. "너는 이런 성격이야"라고 정해준다고 해서 토끼가 그러게 되는 건 아니었죠. 그건 토끼 스스로 정해야 하는 거였어요. 그래서 언어로 이 캐릭터를 정의내리지 않았어요. 이런 식으로 다른 캐릭터들도 나타났어요. 닭, 개, 말, 떠기, 그리고 즐거운 여자가 이 세계의 중심인물이 되었어요. 그러니까 토끼까지 총 여섯 친구예요. 그 외에도 많은 캐릭터들이 생겼어요. 모두 여섯 친구에게서 파생된 것들이에요. 그리고 최초는 토끼예요. 이 세계는 동그라미에서 시작됐으니까 최초인 토끼 역시 동그라미와 매한가지에요. 그래서 토끼는 동그라미를 좋아해요. 동그라미에 핵심은 하나잖아요? 점이 하나죠. 토끼는 이 사실을 좋아해서 앞모습보다는 옆모습을 보여줘요. 그러면 남들에게 두 개의 눈이 아닌 하나의 눈만 보여요.

동그라미에서 토끼가 어떤 과정으로 나타났고 여섯 친구들에서 캐릭터들이 어떻게 파생되고 이 세계의 커뮤니케이션이 어떻게 일어나고 확장되는지, 한마디로 얘들이 어떻게 지내는지를 기록한 것이 『윙크토끼 설계도』에요. 처음부터 이 세계는 언어가 아닌 모양으로 시작되었어요. 이곳 친구들은 생각을 모양으로 하고, 이것들을 서로에게 주고받으며 다시 조립해요. 이렇게 보면 캐릭터들은 오고 가는 모양들의 그릇, 함수, 쉬어가는 정거장 같은 역할을 해요. 저는 이것을 '생각 전달'이라고 불러요.

저도 모르게 나름의 세계가 생겨났어요. 이 세계의 "현실"을 좀 더 정확하게(리얼리티) 묘사하기 위해서 그에 걸맞은 드로잉 방법들이 개발됐어요. 형식이 발전한 거죠. 그래서 만 페이지 정도 되는 윙크토끼의 설계도는 형식이 곧 이야기고, 이야기가 곧 형식인 책이 되었어요. 난해한 암호나 상형문자처럼 보이지만 그런 종류는 아니에요. 어느 나라 사람이든 어떤 언어를 할 줄 알든 상관없어요. 이 책을 처음부터 끝까지 아무 생각 없이 구경하면 감상하는 방법을 찾을 수 있어요. '아무 생각이 없다'는 건 이미 알고 있는 지식으로 해석하지 않는 거예요. 그러면 이 책 내부에 있는 고유한 일관성이 나타나요. 마치 매직아이처럼. 단 처음부터 끝까지 봐야 해요. 부분만 보면 디자인만 보여요.

어느 날 토끼와 친구들에게서 메시지가 왔어요. '기록을 멈춰봐. 우리끼리 지내고 있을 테니, 너는 너대로 하고 싶은걸 해. 나중에 부를게. 그때 다시 와서 변화된 것을 기록해줘.'라고 했어요. 이 메시지는 어떤 신호로 왔어요. 마트에 갔는데 돈 계산 해주시는 분이 물건들을 비닐봉투에 담아줬어요. 꽉 차서 뚱뚱해진 비닐 봉투 손잡이를 힘겹게 모으더니 작은 리본으로 묶어주더라고요. 바쁜 시간인데도 정말 예쁘고 작은 리본을 만들어줬어요. 그 리본을 본 순간 '아! 내가 이제 세상으로 나가야겠구나.' 했어요. 토끼는 떠나는 저에게 자신의 홀로그램 같은 존재를 보내줬어요. 언어가 없어도 되는 토끼의 세상과 언어가 있어야 하는 제가 사는 세상의 중간 다리 역할을 하는 친구가 바로 윙크토끼에요. 최초의 토끼는 핵심이 하나인 동그라미를 좋아해서 눈 한쪽만 보이게 옆모습을 보여주잖아요? 윙크토끼도 그런 이유로 계속 윙크를 해요. 자신의 앞모습을 보여주는 대신 윙크를 해서 눈알 하나씩만 보여주죠. 그리고 또 윙크를 좋아하는 건 자신의 고향(최초의 토끼가 사는 동그라미 월드)에서 오는 신호를 받고 있기 때문이에요.

제가 세상으로 떠나 있는 동안은 그곳에서 무슨 일이 일어나는지 몰라요. 하지만 윙크토끼가 신호를 받기 때문에 그곳 세계가 어떤 분위기로 변하고 있는지는 가늠할 수 있어요. 저는 제가 사는 세상에서 그와 비슷한 것들을 찾아서 연결시켜요. 그리고 작품으로 만드는데 예를 들어서 단편 애니메이션들과 이야기가 담긴 그림 시리즈 같은 거예요. 언어가 없는 토끼의 고향과 언어가 있는 현실 세계 사이의 간격이 까마득해요. 그래서 사람들은 『윙크토끼 설계도』를 보고 어려워해요. 해석본을 만들어 달라는 사람들도 있어요. 그런데 사실 알고 보면 저도 이 세상에 사는 평범한 사람이에요. 『윙크토끼 설계도』가 아무리 주관적인 창작과정으로 만들어진 것이라도 보편적인 세상과 크게 다를 것이 없어요. 전부 연결되어 있어요.

저는 옆모습만 보여주며 동그라미 월드에 사는 최초의 토끼를 '원시토끼'라고 불러요. '원시토끼', '윙크토끼', 그리고 저 자신. 이렇게 세 명이 '동그라미 월드'와 세상 사이에 다리 역할을 하는 점들을 찍고 있어요. 조금 전에 말씀드린 것처럼 이야기가 담긴 애니메이션과 그림들 같은 또 다른 작품들이죠. 이 점들이 튼튼히 연결되면 『윙크토끼 설계도』의 의미가 더 드러날 거예요.

말하다 보니 설명이 복잡해졌네요. 간단히 말하면 저는 『윙크토끼 설계도』에 담긴 세계가 매력적이고 재미있어서 세상에 보여주고 싶은 거예요. 혼자만의 세계를 만드는 건 열정만으로 되는데 그것이 무엇인지 보여주려면 세상과 대화하는 능력을 키워야 해요. 능력을 키운다는 건 세상과 내 세계가 어떻게 연결되어 있는지 깨닫고 이것을 구현하는 작품을 만드는 거예요. 현재 그 과정이에요.

아침! 그리고 요즘 『윙크토끼 설계도』를 기록하는 일이 본격적으로 다시 시작됐어요. 원시 토끼가 저를 불렀어요.

『윙크토끼 설계도』중에서 , pen on paper, 1999~2015

작업 과정은 어떻게 되나요?

우선 중심축인 『윙크토끼 설계도』가 확장되고 있고(기록이 계속 되고 있고), 그러면서 저 나름대로 현실세계와 연결시키는 작업들을 해요. 그 중에서도 사람들과 함께하는 작업들도 있어요.

예를 들면 최근에 작업한 '알파카' 프로젝트는 페이스북 친구들에게 알파카의 초상화를 신청을 받아 그린 작업입니다. "만약 내가 알파카라면 어떤 모습일까요?"라는 질문에서 시작된 프로젝트죠. 실제 인물을 알파카에 은유해서 캐릭터로 만드는 작업이었습니다.

그리고 '본능 캐릭터' 프로젝트도 있어요. SNS이나 실제로 만나서 '본능상담'이란 것을 해요. 그리고 그 사람의 내면 모습을 캐릭터로 디자인하는 거예요. 이 작업은 '전 우주의 친구들'이라는 단편 애니메이션으로 발전했어요. 실제 인물을 모델로 한 본능캐릭터가 윙크토끼와 함께 출연하는 애니메이션입니다. 이 애니메이션은 소셜 펀딩으로 제작비를 모아서 만들었어요.

『윙크토끼 설계도』를 만들 때는 주관적인 창작 과정으로 진행되지만 필요할 때는 사람들과 소통하는 작업을 하고 있어요. 내 안의 세계와 밖에 있는 현실을 자유롭게 오가면 그만큼 알찬 작업이 되는 것 같아요.

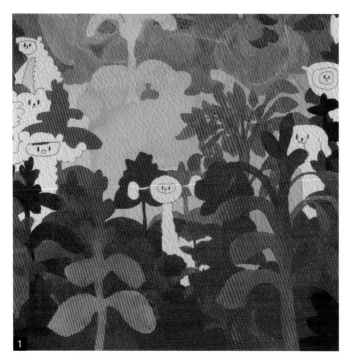

1 분홍 숲 (부분), 400×300mm, gouache on canvas, 2014
2 알파카, 400×300mm, pan on paper, 2014
3 윙크토끼, 점토, 2015

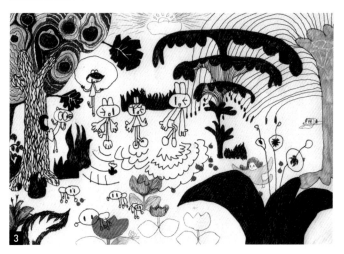

1 우리동네, 200×230mm, pan on paper, 2007
2 윙크토끼 만화, 220×280mm, pan on paper, 2015
3 윙크토끼의 숲, 200×180mm, pan on paper, 2014
4 윙크토끼 다이어리, 150×150mm, pan on paper, 2014

계속달리는 잉카씨 / 잉카씨가 그린카를 계속 달리며 다양한 친구들을 만난다.

띠띠리부 만딩씨 / 띠띠리부 만딩씨가 펭귄을 만나서 우정을 나눈다.

꿈의 왈츠 / 윙크토끼와 친구들이 꿈의 왈츠같은 시간을 보낸다.

애니메이션 제작 과정을 알려주세요

먼저 대략의 줄거리를 만듭니다. 그리고 콘티작업을 하죠. 이야기들은 『윙크토끼 설계도』의 세계관에서 출발해요. '이것이 현실에서 일어나면 어떤 모습일까? 평범한 생활을 하더라도 어떻게 펼쳐질까?'하는 걸 떠올려요. 그리고 제 애니메이션은 음악이 반이에요. 대략의 줄거리를 만드는 첫 단계부터 음악 하는 친구와 협업이 시작돼요. 어떤 흐름의 구조로 이야기와 음악을 만나게 할 건지 윤곽을 잡아요. 음악감독인 '짐'을 처음 만났을 때 『윙크토끼 설계도』를 보여줬어요. 그 친구를 만난 건 운명 같아요. 이 책을 보더니 "뭔지 알겠어."라고 말했어요. 저도 그 친구의 개인 작업을 웹에서 듣고 뭔가 통할 것 같은 느낌이 있었어요. 본격적인 제작에 들어가면 초반부터 러프한 움직임 영상과 기본 루틴만 있는 음악을 교환하면서 자세한 부분까지 완성해요.

<전우주의친구들>, 15분, 2D 애니메이션, 2012 / 본능미용실에서 본능찾고 전우주의 친구들이 된다.

홍하순

어떤 클라이언트들의 작업을 했었나요?

특별히 기억나는 걸 꼽는다면, 세 개가 떠올라요.

2003년에 명동 대얼즈 대안공간에서 전시를 했어요. 벽면에 페인팅을 하는 전시였는데 이를 우연히 본 601비상과 인연이 되었습니다. 2003년 비닥 디자인 연감의 표지와 도비라 전체를 작업했습니다. 전시하고 있던 공간의 그림들과 601비상의 갤러리 벽에 그림을 그리는 대형 페인팅 프로젝트였어요. 크기로 치면 300호 정도 되는 20여 작품을 그렸죠. 사진으로 찍힌 페인팅 공간들이 디자인 연감의 도비라로 사용 됐어요.

2007년에는 『신나게 추는 살사댄스』라는 책의 춤 동작 일러스트를 그렸어요. 보통 제 그림스타일을 보면 이런 일은 들어오지 않는데, 특별한 계기가 있었죠. 제가 살사를 췄거든요. 그 당시, '김대리'라는 남자가 살사판의 새로운 사나이로 태어난다는 내용의 '살사왕국'이라는 만화를 그려서 인터넷에 올렸는데 살사 동호회 카페들 사이에서 유명해졌어요. 마침 댄스 교재를 만들고 싶어 했던 외과 의사분이 살사 교재를 같이 만들어보자고 제안했죠. 재미있는 경험이었어요. 실제 살사댄서의 동작을 사진으로 찍은 다음 라이트 박스에 대고 그렸습니다. 그리고 책 끝에 '살사왕국' 만화도 출판용으로 다시 작업해서 실었습니다.

2014년에 한국문화예술교육진흥원에서 하는 '가족과 함께하는 가가호호 캠프'가 있었는데 오프닝 영상 애니메이션 의뢰를 받았습니다. 아트디렉터가 그전에 제가 본능 캐릭터를 만들어 줬던 분이었어요. 외주 작업이었지만, 이른바 꿀작업이었습니다. 제 마음대로 만들어도 좋다는 주문이 들어온 거죠. 사운드는 김범기 작곡가의 '꿈의 왈츠'라는 곡이 먼저 만들어져 있었습니다. 음악 분위기에 어울리는 내러티브로 애니메이션을 완성했습니다. 대략 5000장의 그림을 그렸어요. 결과물은 그림이 아닌 영상인데, 애니메이션 작업을 하면 일러스트 외주가 들어올 때보다 더 많이 그리는 것 같아요.

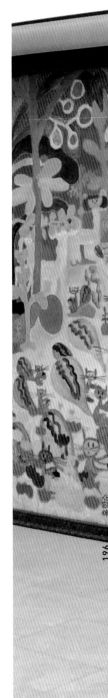

<알파카와 숲 친구들>, 8×3m, 벽화, 2015

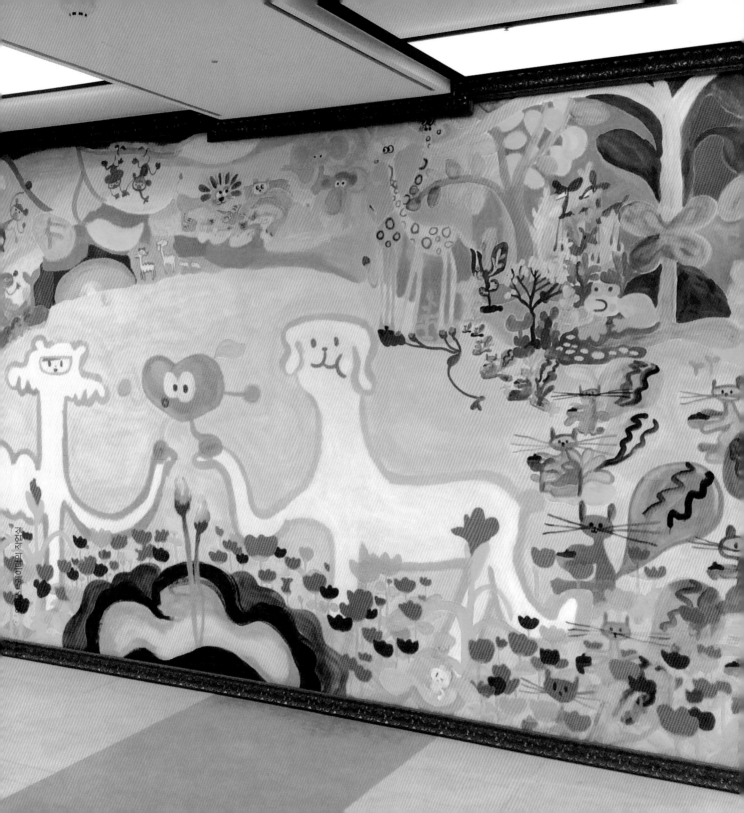

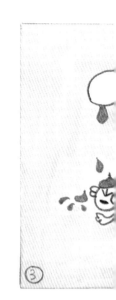

갤러리 블루스톤에서 열린 ⟨FRAME in FRAME⟩ 전시에 참여한 작품에 대해 알려주세요

1.『윙크토끼 설계도』의 일부 페이지, 2. 요즘 그리는 그림 시리즈 작품들, 3. 애니메이션을 소개했습니다. 저의 "1. 씨앗"과 "2, 3 열매"에 해당하는 견본이 되는 작품으로 선별했어요. 애니메이션은 헤드폰을 착용하고 전시장에서 바로 감상할 수 있도록 했습니다.

<윙크토끼 비오는 날>시리즈 , 100×100mm, watercolor on paper, 2014

1 알파카 숲의 아침 , 400×300mm, gouache on canvas, 2014
2 고양이의 방, 260×220mm, watercolor on paper, 2013
3 시간의 방, 260×220mm, watercolor on paper, 2013

일러스트레이터라는 길을 걷게 된 이유를 알려주세요

직업적으로는 제가 일러스트레이터라고 생각해 본 적이 없어요. 특별한 계기가 있었던 경우를 제외하곤 저한테 일러스트 일이 들어오지 않거든요. 누가 제 직업을 물어보면 상황에 알맞게 소개해요. 일러스트레이터 그룹전에 참여할 땐 일러스터레이터라고 하고, 애니메이션 영화제에 참석할 때에는 애니메이션 감독이라고 하고 미술작가들과 전시할 때는 미술작가라고 소개하죠.

좋아서 하다보니까 여러 가지 직업인으로 불리게 되었어요. 어떻게 불리든 중요한 건 제 작품을 보고 좋아하는 사람들이 가끔은 나타난다는 거예요. 어떤 분에게 본능 캐릭터를 만들어 드렸는데, 자기 생활이 긍정적으로 바뀌었다고 했을 때 보람을 느꼈어요. 제 작업이 그 분을 바꾼 게 아니라, 그 분은 이미 긍정적으로 바뀔 준비가 되어 있었을 거예요. 작게나마 누군가의 긍정적 삶에 작은 신호 같은 것이 된 것 같아 뿌듯했어요. 여하튼 내 업은 '창작자'구나 생각했죠.

자기 홍보 방식이 있으시다면 어떻게 하시고 계신지 알려주세요

페이스북 페이지에 가끔 간단한 드로잉을 올리는데요. 홍보라기보다는 그냥 재미로 하는 것 같습니다.

휴식시간이 생기면 어떻게 보내시나요?

동네 산책을 주로 하고 해외여행은 어쩌다가 갑니다. 유럽과 뉴욕에 갔을 땐 현지에 있는 다양한 아티스트들과 어울리면서 동네주민만 아는 맛집에 간다든지 합니다. 유명한 랜드 마크를 관광하는 것보다 원주민들과 노는 걸 더 좋아해요.

일러스트레이터를 꿈꾸는 후배들에게 한 말씀 해주세요

좋아하는 걸 하세요! 그림으로 돈 많이 벌고 싶으세요? 그러면 돈벌만한 그림을 그리세요!! 내가 기쁜 게 최고인가요? 그러면 마음대로 그리세요. 자기 동기를 바로 알고 그만큼 열심히 하면 행복할 거라고 생각해요.

일러스트레이터의 작업실

지치고 힘들 때 위로를 받는 것은 무엇이 있나요?

독서, 친구, 여행, 잠자기 등 여러 가지가 있겠지만 딱 하나만 꼽으라면, 제 작품을 좋아하는 분들을 보면 힘을 받아요. 그 중에 최고는 제가 좋아하는 사람이 제 그림을 좋아할 때에요.

나만의 스타일을 만들기 위해서 어떤 노력을 해보셨나요?

노력은 하지만 너무 스타일 만들기에 초점을 맞추다보면 오히려 더 큰 걸 놓칠 수 있어요. 스타일과 상관없이 여유 있게 나의 속도로 단계들을 즐기고 그러다보니 어느새 스타일이 생기는 걸 좋아해요. 그게 더 자연스럽거든요. 평상시에 사물을 어떻게 보고, 무엇을 욕망하고, 어떤 경험을 하는지에 따라서 에너지가 생겨요. 그리고 이 에너지가 그림을 그리게 하죠. 스타일은 그림 그리는 시간에 결정되는 게 아니라 나의 생활 넓게는 내 삶의 기운이라고 생각해요. 이렇게 생긴 스타일은 내용물을 감싸고 있어요. 알맹이 있는 껍데기가 되죠. 나만의 스타일을 소유하려는 마음이 너무 성급하면 인위적이 되고 알맹이 없이 비주얼만 있는 그림이 될 수도 있어요. 독창성이란 그림의 겉모습을 넘어서 창작자가 한세월 만든 작품들에 배어 있는 일관성에 있다고 생각해요. 이 순수한 과정이 유지된다면 자기 스타일을 파괴, 진화, 변화하기를 계속함에도 그 일관성이 하나의 세계를 이뤄요. 저도 현재 진행 중이에요. 현실에서 생긴 나의 에너지가 소소한 것이라도 즐기고 이것들을 그림으로 그려요. 중요한 건 흐름을 멈추지 않고 계속하는 거죠. 그러면 그에 걸맞은 스타일이 뒤따라온다고 생각해요.

강연을 많이 하셨는데요, 강연에서 학생들에게 꼭 해주는 조언이 있다면 알려주세요

조언보다는 창작을 하면서 기억에 남는 매력적인 순간들을 얘기해줘요. 그러면 공감한 학생들이 자기에게 맞게 적용하는 것 같아요.

아이디어가 떠오르지 않을 때, 이를 타개할 특별한 해결책이 있다면 알려주세요

저에게 있어서 아이디어란 '지금 제가 제일 좋아하는 것'이에요. 기발한가, 평범한가, 촌스럽나, 세련되었나는 상관없어요. 제가 좋아하는 걸 엮다가 뒤돌아보면 괜찮은 아이디어라고 불러도 될 정도로 발전해요. 그래서 특별한 해결책이 있다면 이렇게 평상시에 내가 좋아하는 걸 가꾸는 것이죠.

앞으로의 작업 계획에 대해 알려주세요

현재 10화로 된 1분짜리 애니메이션 시리즈를 만들고 있어요. 그리고 50호에서 100호 캔버스에 회화 작업을 하고 있어요. 9월부터는 독립출판을 합니다. 그동안 준비해왔던 여러 종류의 그림책과 그래픽 노블이 출간될 거예요. 때가 되면 『윙크토끼 설계도』책 시리즈 전체도 출간하고 싶어요.

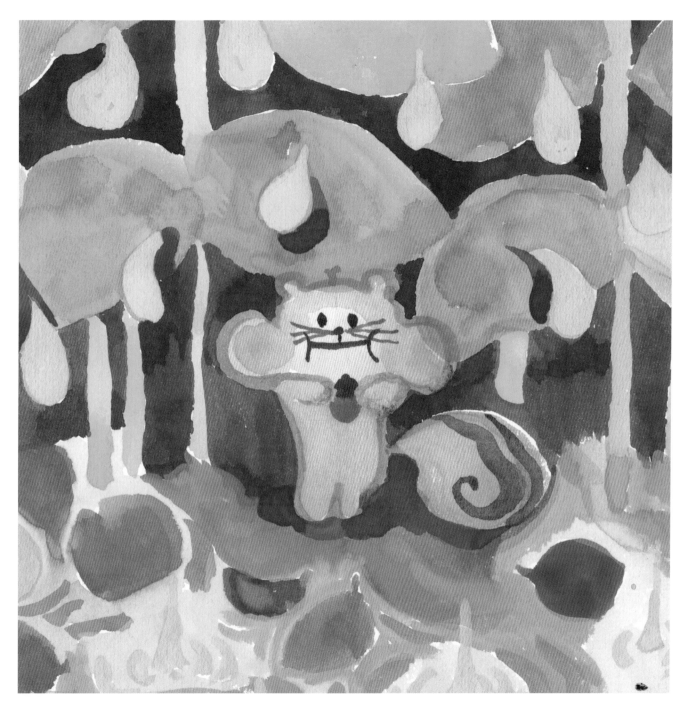

일러스트레이터의 작업실

지동이, 220×200mm, gouache on canvas, 2015

저스트 페인트 잇! / 저스트 드로우 잇!
샘 피야세나 & 비버리 필립 지음 / 216×254mm

나만의 독특한 스타일 찾는 일러스트레이터를 위한 책
획일화된 그림 교육을 벗어나 새로운 방법을 통해 자신만의 그림 스타일을 찾아보세요.
이 책에는 빠른 스케치와 분위기를 포착하는 감각적인 드로잉 기법과 아이디어와
영감이 샘솟는 참신한 페인팅 기법 등이 담겨 있습니다.

어반 스케치 핸드북 – 건물과 도시풍경 / 인물과 움직임
가브리엘 캄파나리오 지음 / 130×209mm

도시를 여행하는 또 하나의 방법, 어반 스케치 핸드북
지금 여러분의 실력과 상관없이 개성적이고 창의적인 표현으로
도시와 그 속의 인물들을 그리는데 도움이 되는 팁들이 제시되어
있으며, 전세계 어반 스케처들의 작품들과 코멘트도 담겨 있습니다.

플레잉 위드 스케치
휘트니 셔먼 지음 / 230×230mm

2만원으로 배우는 미국 미술대학 커리큘럼
미국 메릴랜드 주립 예술대학(MICA)의 일러스트
학과에서 진행된 실제 강의 내용을 바탕으로 한
기발하고 창의적인 드로잉 연습법을 만나보세요.

겁먹지 말고 드로잉
케리 레먼 지음 / 216×229mm

본격 미술 울렁증 극복 프로젝트!
그림이 두려운 사람부터 그리는 것의 순수한
행복감을 다시 느끼고 싶은 사람을 위해
정형화 되지 않고 자유롭고 재미방법으로
드로잉의 새로운 즐거움을 되찾아보세요.

애니멀 일러스트
칼라 손하임 지음 / 215×215mm

기발한 발상으로 나만의 동물 그리기
어린아이가 그리는 방식으로 창작에 접근하는
방법을 배워나가며 여러 가지 동물을
독특하게 그릴 수 있습니다.

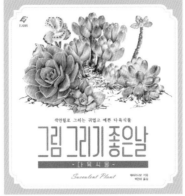

그림 그리기 좋은날 〈꽃 / 다육식물〉

페이러냐오 지음 / 168쪽 / 215×230mm

종이와 색연필로 그리는 아름다운 꽃과 다육식물

일상에서 볼 수 있는 장미, 백합, 목련 등 38가지 아름다운 꽃들과
늘 궁금했던 다육식물의 이름을 알아보고 색연필로 그려보세요.
각 꽃과 다육식물의 간단한 식물 정보가 간단히 소개되어 있고
특징과 구도가 잘 잡힌 밑그림, 단계별로 설명된 채색과정이 실려
있습니다. 단계별로 알기 쉽게 설명되어 있어 글과 그림 설명을
따라 알록달록 칠하다보면 화사한 꽃과 푸릇하고 귀여운 다육식
물을 완성할 수 있습니다.

어썸 스케치북 시리즈

리사 콩돈 외 지음 / 96쪽 / 216×254mm

한 가지 주제를 20가지 다른 방식으로 표현하는 방법!

같은 주제를 반복적으로 그릴 때 비슷한 형태로만 그리게 됩니다.
어썸 스케치북 시리즈는 각각의 주제를 각기 다른 구도와 형태로
그려볼 수 있는 예시가 담겨있습니다. 그림에 흥미를 가진 아이부터
일러스트레이터에게 발상의 전환을 통해 새로운 그림을 그릴 수
있도록 도와줍니다.

HOMEPAGE	www.ejong.co.kr
BLOG	ejongcokr.blog.me
FACEBOOK	facebook.com/artEJONG
TWITTER	twitter.com/artejong
INSTAGRAM	instagram.com/artejong

EJONG